最簡單的音樂創作書㊱

圖解 重配和聲

樂風編曲法

杉山泰 著

徐欣怡 譯

U0014250

序

　　筆者深感音樂相關的教學書籍多半偏重於實踐或理論某一方，雖然也認同確實有其必要性，可是，「難道沒有實踐與理論並重的教學書籍嗎？」，這麼想的人似乎也不在少數。在本書設定的主題「以重配和聲來編寫和弦」的領域中，基本上實踐是非常重要的。舉例來說，只要是常常作曲、編曲或演奏，就算不曉得「副屬和弦」這個專有名詞也能夠使用這種手法。這或許就類似於，儘管我們不知道文法仍然能夠講話一樣。但是，如果想開拓出更加洗練的和弦運用或者探索尚不熟悉的樂風，雖然有時也能憑藉感覺和天分跨越障礙，但筆者認為有理論輔助會更有效率。因此本書在採取實踐形式的同時，也加上了樂理說明，盡可能在短時間內讓讀者掌握有用的技巧。

　　近年來，拜DTM環境進步所賜，即使不具備音樂相關知識也能僅憑感覺來製作音樂。然而，和弦與旋律的組合幾乎有無限種選擇，筆者認為這可說是相當需要靈感、最具創造性的活動之一。從這些思考出發，本書中將針對一段旋律，提出八種樂風的編曲，希望能讓讀者體會到就算旋律相同，但藉由重配和聲就能賦予樂曲形形色色的風貌。

此外，重配和聲雖然經常被認為是編曲技巧，但其實在作曲上也是必備能力。「寫曲」這個行為，在發想旋律的同時，編寫和弦也是重要的元素。為了在作曲時提升旋律的質感、樂曲的原創性，以及在編曲時替樂曲增添豐富的想法，重配和聲可說是不可或缺的技法。不僅如此，對樂手來說，獲得重配和聲的知識，就能與編曲者及表演者站在同一層次的視角，在知識的支持下打磨出好音樂。

筆者並不是超級鋼琴家，但之所以能夠在音樂業界存活下來，個人認為靠的就是熟讀和聲理論。能夠在練團或錄音現場提供像是「這裡改成這個和弦如何？」、「這個和弦會和旋律打架，要不要改成這樣？」之類的建議，是一個很大的原因。最近連音訊工程師和鼓手也都十分了解和聲理論，所以有時也會收到像是「我認為這個和弦比較好」的提議，而這種情況也會讓人燃起鬥志，暗自決定「好！我要找到更厲害的和弦！」

本書所提出的重配和聲雖然只是眾多可能性中的幾個範例，但也盡量把不同可能性的尋找方法，以及靈感的發想技巧都寫入書中。請務必參考本書內容，找到屬於你自己獨一無二的美妙聲響。

2011 年 11 月　杉山泰

PART 2 巴薩諾瓦 Bossa Nova

PART 3 搖滾 Rock

PART 4 節奏藍調 R&B

PART 5 放克 Funk

PART 6 民謠 Folk

PART 7 日本流行樂 J-POP①

PART 8　日本流行樂 J-POP ②

INTRODUCTION

重配和聲的基礎

著重和聲的編曲技法

對作曲或編曲感興趣的人，想必都曾聽過或看過「重配和聲」這個詞吧？不過，搞不清楚重配和聲究竟是什麼的人應該也不在少數。因此，首先會簡單說明一下重配和聲的概念，並且解說本書的使用方式以及拿來當做重配和聲素材的樂曲〈The Water Is Wide〉的和弦。已具備重配和聲相關知識的人，也請先瀏覽本章。

重配和聲是什麼？

重新建構和聲

所謂**重配和聲**（reharmonize），簡而言之，就是重新建構和聲。而在本書中，將藉由重配和聲調整和弦配置的行為稱為「和弦編寫」。換句話說，「藉由改編和弦進行讓樂曲的和聲逐步接近理想模樣」的這個過程就稱是「重配和聲」。

改建住宅的一部分稱為重新裝潢，而重配和聲與此十分相似。如果將整個住宅打掉重蓋，那就叫做新建，不能稱為重新裝潢了對吧？同樣地，重配和聲也不是要將原本的和弦進行整個捨棄，而是留下好的地方、調整應該更動之處的工序。因此，首先我們必須釐清主要方向「想打造一個怎麼樣的家」，換言之，重配和聲就是思考「怎麼做最能發揮旋律優點」的行為。在這種情況下，也需要考慮到音樂的類型，也就是「樂風」這個要素。想要聽起來有爵士風味嗎？還是希望聽起來有搖滾氣息呢？依據不同的目標，必要的和聲也會隨之改變。

在本書中，將會以〈The Water Is Wide〉這首民謠樂曲的旋律為基礎，分別探討適合八種樂風的和弦進行。關於〈The Water Is Wide〉的譜例以及用來做為重配和聲素材的原始和弦進行，請參考P14～P20。全書將以此處說明的事項為基礎，開始重配和聲。

重配和聲的步驟

那麼，重配和聲的步驟究竟是什麼呢？在此介紹入門三階段要進行的步驟。

① 嘗試配上主要三和音

一開始建議回到最單純的和弦進行來思考。換句話說，只靠主要三和音（three chord，或稱主三和弦〔primary triad〕）——主和弦（tonic chord）、下屬和弦（subdominant chord）、屬和弦（dominant chord），來安排和弦進行。如此便能讓和弦進行的選擇大幅增加。

② 將主要三和音用四和音的自然和弦替換

　　再來，按照主要三和音的功能，依序替換成四和音（tetrad）的自然和弦（diatonic chord）。舉例來說，大調樂曲中的主和弦有I△7、Ⅲm7和Ⅵm7這三種選項，而這個選擇會大致決定樂曲的走向。如果拿重新裝潢來比喻，可說是決定房間格局與粗略概念的階段。

③ 思考與前後和弦及旋律的關係

　　在替換和弦之後，即使某個小節聽起來棒呆了，但有時也會有沒辦法和前後小節流暢銜接，或者是和弦組成音跟旋律打架的情形，甚至還可能發生歌詞內容與和弦聲響不搭配的情況。為了解決這些問題，有時需要改變和弦聲位（voicing）、加入引伸音，或是再替換成其他和弦。

　　以上就是重配和聲的概略流程。

重視樂曲整體的平衡

　　在重配和聲時，設法讓樂曲整體取得平衡是相當重要的事。就算想到多麼出色的重配和聲靈感，只要跟樂曲不合，效果就會減半。特別是使用高難度技巧時，通常也會變得更難以取得平衡。相反地，即便使用的方法簡易單純，只要編排方式得宜、想法清晰明確，就能像使用困難技巧般讓樂曲散發光彩。這一點請大家務必牢記在心。

　　當然，挑戰高難度技巧對於磨練技術和品味而言非常重要。在那個過程中，想必有時也會遇到瓶頸，但在本書中會盡可能地提出解決方案。除此之外，依循乍現的直覺靈感來動手嘗試也很重要，理論部分只要事後再參照本書，思索其來龍去脈即可。

　　請各位務必珍惜心中屬於自己的獨特和聲想像，不要輕言放棄，創造出美好的音樂！

和弦進行的基礎知識

記住形成樂曲故事的要素吧

讓我們來介紹一下在重配和聲時,最好先具備的和弦進行相關基礎知識吧!詳細內容會在PART 1之後的各種情況中解說,這裡會盡量避免樂理書般的制式說明,讓讀者能夠憑感覺來理解。已經讀過樂理的人,也可以直接跳過這部分。

■**終止式(cadence)**:意指和弦進行最小單位的用語,也稱為「終止型」。用文章來比喻,即相當於用句點分隔開的一個句子。將許多句子組合起來,就能生成一個故事;同樣地,音樂也是藉著連接幾個終止式,來型塑出以音樂表現的故事。或短或長、或開朗或哀傷,種類形形色色,但知道許多終止式,是提升表現力所不可或缺的能力。

此外,有許多短小終止式的曲子,就近似於用短句進行大量說明的狀態,呈現非常淺顯易懂的故事傾向。相反地,終止式數量少就不太像說明,而易於營造出某種一致的氛圍,以音樂用語來形容,也就是偏向「調式(mode)」的情況。詳細內容請參考「PART 2 巴薩諾瓦Bossa Nova」(P59)等頁。

■**主和弦(tonic chord)**:和弦在終止式裡扮演著各種不同的角色,稱之為「功能」。這些功能主要分為「主和弦」、「屬和弦」

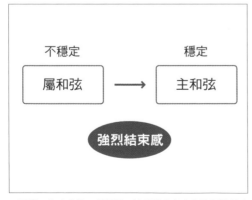

▲圖① 終止式的一個例子。這種組合會產生強烈的結束感,所以特別稱之為「屬音動線」

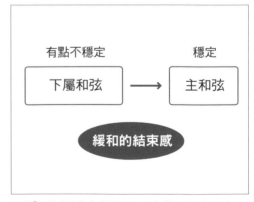

▲圖② 這也是終止式的例子,不如屬和弦那般強烈,而是能展現出安穩感的和弦進行

跟「下屬和弦」這三類。其中，主和弦主要是用在終止式的起始和結尾。

■**屬和弦（dominant chord）**：在終止式裡，屬和弦的功能是展現出最強烈的不穩定感，如果與主和弦相接，就能營造出強烈趨向穩定的音樂流動。從不穩定往穩定變化，以結果來說會獲得回歸的安定感，我們稱這個狀態為「**終止**」、或是「**解決**」。舉例來說，屬和弦→主和弦這種終止式，能展現出非常清晰的結束感，所以特別稱呼這個和弦進行為「**屬音動線**（dominant motion）」。（圖①）

■**下屬和弦（subdominant chord）**：程度雖不如屬和弦，但聲響效果仍屬不穩定，能營造出朝穩定移動的音樂流動。舉例來說，下屬和弦→主和弦這種終止式，會產生和緩的結束感。（圖②）

和弦的種類

和弦的種類也稍微說明一下吧！不過這裡不討論細微的聲響差異，只就最粗略的分類做介紹。

■**三和音（triad）**：或稱三和弦正如其名，是從根音開始往上以三度音程的間隔，相疊三個音而成。以三度音程來疊加，也稱做**三度堆疊**，普遍認為這是最穩定的聲響。此外，這裡說的「穩定」，意思是指和弦的個性明確，不同於功能上的「穩定」或「不穩定」。

■**四和音^{譯註}（tetrad）**：為以三度堆疊相疊四個音組成的和弦。有可能會產生稱為三全音（tritone）的不穩定聲響，或者在一個和弦內生成兩個三和音等造成複雜的聲響效果。

■**引伸音（tension）**：到四和音為止的和弦組成音，稱為**和弦內音**（chord tone），在上面增添的九度（9th）、十一度（11th）、十三度（13th）等音，則稱為引伸音，能創造出比四和音更加複雜深沉的聲響。

■**自然和弦（diatonic chord）**：是指將音階上的音，分別做三度堆疊而成的和弦。這些和弦各自擁有前述的功能。

■**和弦聲位（voicing）**：是指音的堆疊方式。聲位配置不同，和弦的聲響效果也會跟著改變。

譯註：四和音，狹義上又稱七和弦（seventh chord）

基礎譜～
〈 The Water Is Wide 〉

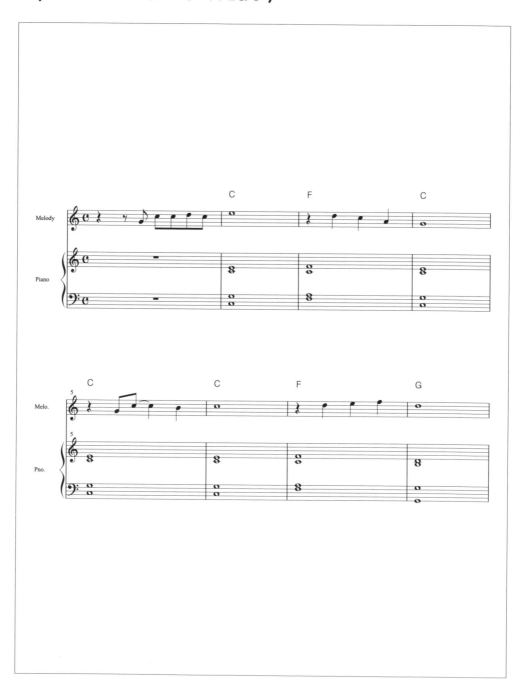

音軌解說 為了讓和弦聲響清晰呈現，只彈奏旋律及和弦。這個聲響
就是所有重配和聲的基礎，請各位深深刻進腦海裡。

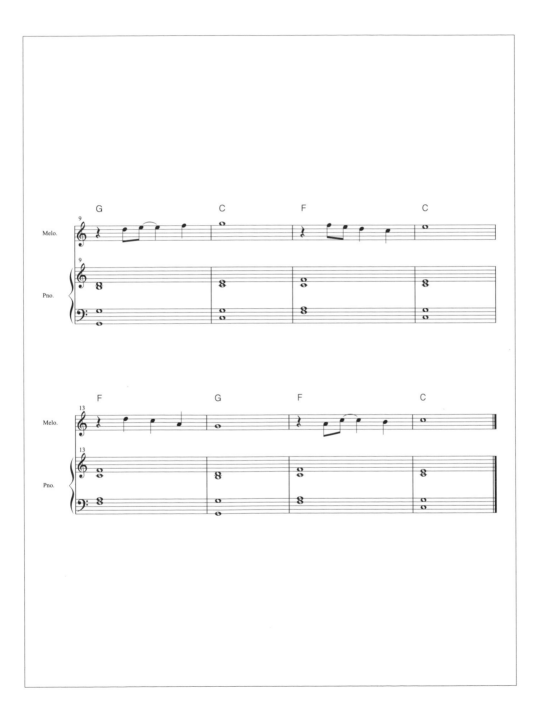

「基礎譜」的概要

採用知名民謠當做重配和聲的原曲

在本書中，採用前頁收錄的傳統民謠〈The Water Is Wide〉做為重配和聲的原曲。

這首曲子據說是從十六世紀左右傳唱至今的蘇格蘭民謠（也有說法認為是英格蘭或愛爾蘭民謠），而在現代則有以詹姆士泰勒（James Taylor）及卡拉伯諾夫（Karla Bonoff）為首的全球音樂人相繼翻唱，由於曾被用做廣告配樂，所以應該有不少人知道這首曲子，還被賦予了「憂傷的水邊」這個日文曲名，在影片網站上也有許多音樂人的版本。

筆者之所以選擇這首樂曲，是因為這是一首廣為人知的曲子，旋律簡單能重新配上符合各種樂風的和弦，長度又不會太長的緣故。再加上民謠有許多樂曲都是三拍子，而這一首則是四拍，這樣在改編成其他曲風時較不會顯得奇怪，也比較容易專注在和弦上。

不過，這首民謠的歌詞有好幾種版本，各個歌手演唱的旋律細節也略有出入，所以本書中會將旋律簡化表示。此外，為了讓重配和聲時的說明更加好懂，基本上曲調都定為C大調，只有「PART 3 搖滾ROCK」（P79）會移調至B大調進行重配和聲。這個調整是考量到吉他和弦聲位的緣故，詳細內容就到「PART 3 搖滾ROCK」中再說明吧！

利用主要三和音來配和弦

由於〈The Water Is Wide〉是民謠，因此不存在所謂原始版本的和弦進行。所以，筆者在「基礎譜」中是按照個人想法配上和弦。替旋律配和弦有各式各樣的方法，但因為「基礎譜」是要做為重配和聲的原始譜例，所以盡可能地讓和弦進行保持單純。具體來說，就是只使用了從旋律音導出的主要三和音：主和弦＝C、下屬和弦＝F、屬和弦＝G。

關於配這份和弦的細節，會在下一頁做具體說明，這裡請各位先確認**譜例①**中各小節的功能。在重配和聲時，先掌握住每個和弦分別擁有什麼功能是一件相當重要的事。而在各PART中，會從調整這些和弦功能的步驟開始說明。至於和弦與功能之間的關係，則會在「PART 1 爵士JAZZ」（P21）中解說，也請參考那部分的內容。此外在本書中，不需要標示和弦聲位時，將以如譜例①的形式列出和弦進行。

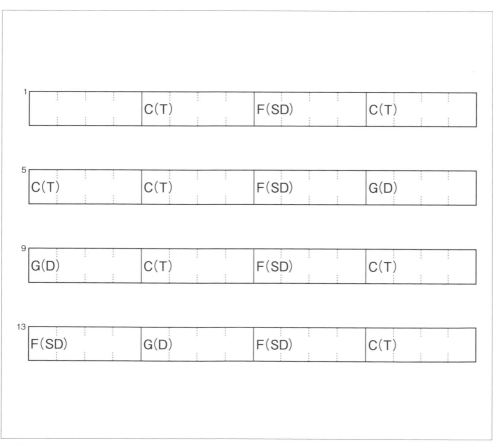

▲**譜例①**　將P14「基礎譜」的和弦名稱與功能標示出來的和弦進行譜。虛線代表拍子，括弧內寫的是各和弦的功能。主和弦＝T，下屬和弦＝SD，屬和弦＝D

「基礎譜」的和弦解説

選擇多時就靠「感覺」

那麼，就讓我們來說明「基礎譜」中配和弦的方式！**表①**列出了每個旋律音適合配上的主要三和音，請試著一邊參考這張表，一邊對照「基礎譜」的旋律來檢查吧。

■第2小節：這小節只有「Mi」一個音，對照表①，立刻就曉得要配上C。

■第3小節：旋律是「Re→Do→Ra」，所以可以選G或F，而這裡選擇了包含較多和弦組成音（Do和Ra）的F。

■第4小節：因為是「Sol」，所以可以選C或G。實際彈奏後發現兩個和弦好像都可以使用，不過筆者希望能在這裡做一個朝主和弦移動的終止式，所以選擇了C。

■第5小節：因為是「Sol→Do→Si」，所以可以選C或G，但在這裡考量到與第6小節之間的關係，選擇了C。原因是如果在第5

旋律音	和弦
Do	C or F
Re	G
Mi	C
Fa	F
Sol	C or G
Ra	F
Si	G

◀**表①** 與旋律使用了
同一個音的C大調
主要三和音

小節選擇了屬和弦G，第6小節的旋律又是會讓人想擺上主和弦C的「Do」，如此一來，就會產生非常強烈的結束感，但筆者個人認為在樂曲前半段出現強烈結束感會有些突兀，所以決定選擇C。

■第7小節：在決定第6小節的和弦之前，筆者就先將第7小節定為F。這裡的旋律是「Re→Mi→Fa」，全都是四分音符，並沒有哪個音特別重要，因此用C、F、G的哪一個都可以。這種情況就靠感覺決定沒關係。筆者挑選了F，但如果有其他想法當然也很好。

■第6小節：這裡的旋律是「Do」，所以就是C或者F。不過在筆者個人感覺上，連續兩小節F聽起來會有點過於開朗，於是選擇了C。

■第8小節：因為旋律是「Re」，就配上G。

在哪裡使用主和弦的結束感很重要

■第9～10小節：第9小節的旋律是「Re→Mi→Fa」，所以C、F、G都有可能。這時我們就來看第10小節，旋律是「Sol」，那和弦就會是C或G。但在樂曲的流動性上，主和弦的安心感似乎較為適合，於是第9～10小節就決定用G→C這個擁有解決感的終止式。

■第11小節：旋律是「Fa→Mi→Re→Do」，所以這裡也可以用C、F、G的任何一個。旋律是從Fa朝Do往下走，第一個音和最後一個音都是F的和弦組成音，所以就選了F。

■第12小節：旋律是「Mi」，所以決定用C。

■第13小節：旋律是「Re→Do→Ra」，出於跟第3小節相同的理由，挑了F。

■第14小節：旋律是「Sol」，可以用C或者G，但考量到再三個小節樂曲就要結束，希望能把主和弦的結束感留到最後再使用，所以選了G。

■第15小節：旋律是「Ra→Do→Si」，所以是F或者G。由於第14小節已經決定用G了，為了組成G→F→C的終止式，故選擇F。

■第16小節：最後一個小節，旋律是「Do」，毫無疑問地就是C了。

　　不過，這個狀態還不能算是完全發揮旋律的優點。這首樂曲將藉由重配和聲變成何種面貌呢？在之後的各PART將陸續詳細進行說明。

活用本書方法

關於樂譜範例與專屬音樂檔

本書在各 PART 的開頭放了重配和聲的最終完成版譜例，以及專屬音樂檔裡相對應的音軌編號。其中雖然為了清楚展現各種樂風的氛圍而調整了樂器編制或節奏編排，但譜面仍是以最單純的樂句節奏來表現，也因此有些地方的音軌與譜例的樂句節奏略有出入。這是為了讓人能一眼就掌握住和弦進行與各和弦聲位而刻意安排的，請各位先理解這一點。

此外，對應各 STEP 解說的音軌，並沒有加上節奏或樂器編制的編排，單純只有旋律及和弦的聲音，這也是為了讓大家專心聆聽和弦進行的緣故。至於旋律及和弦的音色也會以符合該種樂風，並且容易聽出和弦聲響的選擇為主。

有想法就要立刻嘗試！

要充分發揮本書的作用，最重要的就是隨時去思考「如果是我，會如何重配和聲呢？」音樂原本就沒有標準答案，所以筆者重配出的和聲，也僅是一種「範例」。即便運用相同的技巧，也有可能導出不同的結果。關於這種多樣性，本書也會盡量多談一些，提供給各位做參考。

當然，初學者剛開始只要嘗試書裡寫的方法就夠了。隨著本書的閱讀進程，腦中應該也會浮現「搞不好換成這個和弦也不錯喔」的想法，這時請千萬不要遲疑，立刻大膽嘗試！因此建議在閱讀本書時，要先在手邊準備好樂器及五線譜。

前言就講到這裡，讓我們開始踏入重配和聲的世界吧！

PART 1

爵士
JAZZ

最適合用來學習重配和聲基礎技巧的樂風

　　本書選擇「爵士」做為第一個討論的樂風。理由是在爵士領域中，重配和聲的自由度最高，最能夠發揮豐富的創造力。這同時意味著，如果不使用各種技巧，就沒辦法「配出有爵士味的和弦進行」。因此在各種樂風的重配和聲中會使用到的必要通用技巧，在本章幾乎都會出現。對樂理沒有信心的人，或者是重配和聲的新手，都建議詳閱本章來熟悉重配和聲所需要的知識與技術。

爵士重配和聲譜

音軌解說 Track 02以搖擺樂（swing）的律動演奏，但為求和弦進行清楚易懂，刻意將譜例簡化。後面書頁上出現的音軌，皆是按照譜面演奏。

和聲進行複雜化與增添引伸音

採用咆勃爵士的手法

　　爵士類重配和聲大致可分為兩種方式，其依據的思考邏輯一個是咆勃爵士（bebop），另一個則為調式（mode）。

　　兩者皆是爵士的流派，都會以一個主題為基礎發展即興。但在咆勃爵士中，經常將一個和弦分解成兩個，讓**和弦進行複雜化**。以結果來說，這能在一首樂曲中創造出各式各樣的終止式，所以才會將這種手法應用於重配和聲。

　　另一方面，調式並非將和弦進行複雜化，而是傾向以音階的思考邏輯來發展即興。從能夠擺脫和弦的束縛這層意義上來看是相當有意思，不過這裡希望能將焦點擺在以和弦進行為基礎的重配和聲，所以會採用偏向咆勃爵士的方式。

創造「爵士味」的要素是？

　　看到「和弦進行複雜化」仍無法意會的人，或許不在少數。那麼我們來想想看，人在聽到什麼樣的聲音時，會覺得有爵士的感覺呢？雖然還有節奏、樂器等其他因素，但如果從和弦的角度來思考，筆者認為最重要的就是「**引伸音（tension）**」。並非三和音^{譯註1}或四和音^{譯註2}，藉由連續使用含有引伸音的和弦，就能確實提升「爵士味」。

　　換句話說，爵士風格重配和聲的重點，就在於如何使用引伸和弦（tension chord）。在 P22 的「爵士重配和聲譜」中也使用了大量的引伸和弦，之後的各 STEP 會再按順序詳細解釋這些變化豐富的引伸和弦究竟是如何產生。這些技巧也能應用在其他音樂風格上，所以請務必仔細熟讀。

譯註1：三和音（triad），指三個音堆疊出的和弦。狹義則指由根音、3 度、5 度所組成的三個音，又稱三和弦

譯註2：四和音（tetrad），指四個音堆疊出的和弦。狹義則指由根音、3 度、5 度、7 度所組成的四個音，又稱七和弦（seveth chord）

STEP 1

「增添爵士味」的第一步是副屬和弦

1-1 為了使用引伸音而存在的副屬和弦

在前一頁，我們已經提及了引伸音的重要性。使用引伸音，就能在無損調性特質的情況下，做到「將這首樂曲的調性的音階中沒有出現的音，盡可能地採納使用」。

但是，單靠包含主和弦（tonic chord）、屬和弦（dominant chord）、下屬和弦（subdominant chord）這些主要三和音（primary triad，或稱主三和弦）的自然和弦（diatonic chord）或自然引伸音（※1）來配置和弦，樂曲的調性之外的音就不會出現。這樣一來，就無法營造出爵士風味。而此時登場的就是「**副屬和弦**（secondary dominant）」。

所謂副屬和弦，指的是對於主和弦（I）以外的其他自然和弦產生屬音動線（※2）的七和弦（seventh chord）總稱。詳細內容會在STEP 2（P30）中解說，這裡要請各位先記起來的是，副屬和弦是自然和弦以外的七和弦，也就是會用到那首樂曲調性之外的音，而且還能夠輕易地與自然和弦並用。換句話說，就是能在無損調性特質的情況下，自然地將樂曲調性的音階中沒有出現的音，盡量多放進和弦組成音裡。

只不過，如果能讓屬音動線回歸的自然和弦種類太少，就無法展現出副屬和弦的優點。換個講法說明，就是重配和聲前的原曲裡包含的終止式（cadence）愈多，就愈容易營造出爵士風味。

那麼，現在我們來看一下改編前的原曲，P14的「基礎譜」。在這份譜中，只有使用C、F、G這三種和弦，終止式的數量也偏少。在這種狀態下，就算加進副屬和弦，聽起來仍是不夠豐富。因此，需要先調整各小節的功能，增加終止式的數量。趕快來看看下一頁「1-2」的方法吧！

※1 自然引伸音
（natural tension）
指沒有♭或♯的9th、11th、13th

※2 屬音動線
（dominant motion）
意指內含三全音（tritone）而不穩定的七和弦，藉著朝其他和弦推進而獲得回歸穩定感的進行。具代表性的和弦進行是V7→I。此外，使用代理和弦（substitute chord）的情況也稱做屬音動線

Track List
Track 03

譜例①（**Track 03**）是在 P14「基礎譜」的根基上，為讓爵士重配和聲更容易進行，而更動各小節功能、增加終止式的範例。和弦皆為主要三和音。讓我們來說明這些調整背後的考量吧。

首先在「基礎譜」中，第 4 ～ 6 小節都是主和弦，缺乏變化又無趣，因此將第 5 小節改成屬和弦。在主和弦的小節中也可以使用副屬和弦，藉由在主和弦中間插進屬和弦，就能憑著屬和弦和副屬和弦這兩種工具，創造出各式各樣的終止式，拓展重配和聲的可能性。因為選項愈多自然就愈好囉！

按照譜例①彈奏旋律及和弦。聆聽後試著與 Track 01 的「基礎譜」比較看看

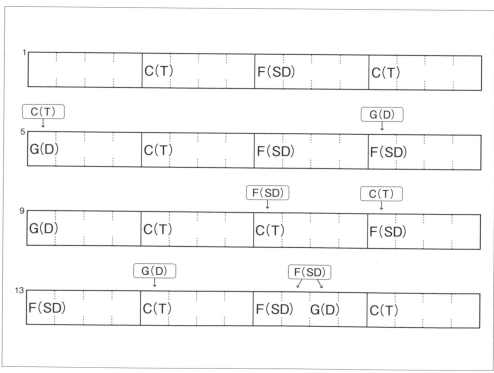

▲譜例①　和弦功能經筆者調整後的範例。調整過的每個小節上方，都標記出「基礎譜」的和弦名稱和功能名稱。主和弦 =T、下屬和弦 =SD、屬和弦 =D

　　接下來請看第7～9小節。第8小節的屬和弦被替換成下屬和弦，這是因為屬和弦沒有代理和弦，如果按照「基礎譜」的第8～9小節讓屬和弦延續兩個小節的話，基本上就會是同一個和弦重複出現。當然，這只是「基本上」，還是有技巧能將屬和弦替換成其他和弦的，不過在這個階段，先改成下屬和弦就能大幅擴展增加和弦種類的可能性。

　　第10～14小節是這首樂曲從副歌邁向結尾的部分，所以想在這裡營造出和前面不同的感覺。另一方面，也打算在曲子前半讓和弦豐富多變，然後再於副歌減少和弦變化，賦予樂曲發展高低起伏，因此將第10～11小節原本的「主和弦→下屬和弦」，改成「主和弦→主和弦」。

　　接著，再將第12～13小節的「主和弦→下屬和弦」改成「下屬和弦→下屬和弦」。這是考量到第15～16小節的終止式的結果。筆者原本就想用爵士中最常見的終止式「Ⅱ→Ⅴ→Ⅰ」來結束這首曲子，因此先將第15小節的下屬和弦分割成「下屬和弦（Ⅳ）→屬和弦（Ⅴ）」。然而這樣一來，第14小節如果繼續維持屬和弦，就會無處可解決，所以我們再把第14小節改成主和弦。

　　經過這些調整之後，第13小節也能改成屬和弦，但這樣會減弱第15～16小節的屬音動線所造成的聲響效果。所以這裡決定讓第12～13小節為連續的下屬和弦，朝第14小節的主和弦移動，做出擁有和緩解決感的終止式。而且這個主和弦並非Ⅰ△7，而想要使用代理和弦的Ⅲm7或Ⅵm7。這部分將於稍後的STEP中詳加說明。

　　在現階段重要的是，盡量想像最終成品樣貌這件事。既然是爵士重配和聲，就需要思考如何拓展製造出更多終止式的可能性以調整和弦的功能。而不只是爵士重配和聲改編，在調整功能時，一邊確認前後和弦的關係，一邊隨時意識到和弦進行的整體流動性這點也十分重要。

1-3 利用代理和弦增加自然和弦的數量

接下來，以P26的譜例①為基礎，逐步增加自然和弦的種類。方法很簡單，只要考慮各小節的功能，將相符的代理和弦替換進去就好。

所謂代理和弦（substitute chord），指的就是由於組成音相似，所以能夠擁有相同功能的其他和弦。**譜例②**是列出C大調的四和音自然和弦的例子，在上面也註明了各個和弦的功能。各位一看就會明白，主和弦C△7（I△7）能用Em7（IIIm7）或Am7（VIm7）替換；下屬和弦F△7（IV△7）能用Dm7（IIm7）替換（在某些情況中，VIIm7^(♭5)也能做為V7的代理和弦，但在筆者的經驗中幾乎沒有實際遇過這樣使用的情況）。

譜例①是用三和音編出的和弦進行，這裡要將這些和弦替換成四和音並同時用上代理和弦。於是整理成如**表①**的一覽表。首先，請背熟這張表！

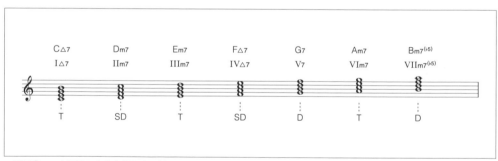

▲譜例②　C大調的四和音自然和弦與其功能

	三和音	四和音	代理和弦	
主和弦	I	I△7	IIIm7	VIm7
下屬和弦	IV	IV△7	IIm7	
屬和弦	V	V7	VIIm7^(♭5)	

▲表①　為便於將主要三和音替換成四和音及代理和弦的一覽表

1-4 挑選和弦靠品味與經驗

看了P28的表①就能明白，可以替換的候補和弦不只一個。至於各個功能下要挑選哪一個和弦，端看個人的品味。檢視旋律與和弦的關係，還有和弦之間的連續性等要項，不斷嘗試來找出自己喜歡的組合吧！而這個過程正是重配和聲的醍醐味。

替換完和弦的成果就是**譜例③**（**Track 04**）。請聆聽比較譜例①的 Track 03 與譜例③的 Track 04。其中訣竅是當主和弦與下屬和弦等相同功能的和弦連續重複兩小節時，建議使用代理和弦。以譜例③來說，第7～8小節、第10～11小節跟第12～13小節就是實際例子。此外，如同前面所述，屬和弦的代理和弦Ⅶm7⁽ᵇ⁵⁾幾乎不會使用，所以可以從候補中除名。還有，考慮過多反而容易自我設限，比起理論，請以自身感覺為第一優先。

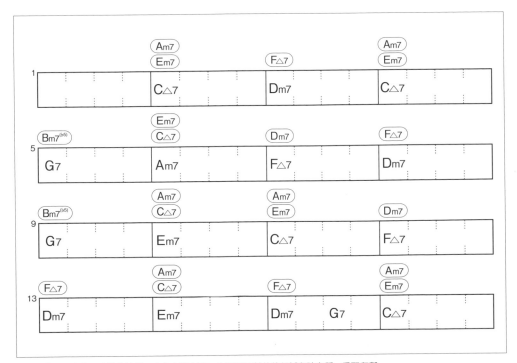

▲**譜例③** 筆者的和弦替換範例。在各小節上面，也標示了其他的候補和弦名稱。重配和聲沒有標準答案，請試著搭配旋律彈奏各個和弦，找出自己喜歡的組合吧！

<div align="right">

STEP 2

</div>

配置副屬和弦

2-1 副屬和弦是什麼？

　　終於要使用副屬和弦來重配和聲了。在那之前，想必有些人會有「副屬和弦究竟是什麼？」這個疑問，所以在這邊先簡單說明一下吧！所謂副屬和弦（secondary dominant），就如同在STEP 1中所提及的，是對於主和弦（Ⅰ）以外的自然和弦產生屬音動線的七和弦總稱。具體來說，當兩個不同的和弦接在一起時，如果第一個和弦是比第二個和弦高完全五度的七和弦，那麼第一個和弦就能稱為副屬和弦。

　　舉例來說，讓我們用C大調中，出現在Ⅱm7之前的副屬和弦來思考一下吧！Ⅱm7會是Dm7，而比它高完全五度的是A的七和弦，也就是A7（Ⅵ7）。同樣地，出現在Ⅴ7前的副屬和弦，就會是比G7（Ⅴ7）高完全五度的D7（Ⅱ7）。

　　只要去想比各個自然和弦高完全五度的七和弦是什麼，就能立刻知道它的副屬和弦為何，但這樣有點麻煩對吧？因此，這邊將大調的副屬和弦整理成**圖①**，建議各位也要將這個圖表記熟。

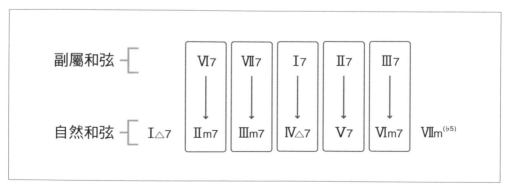

▲**圖①**　大調中的副屬和弦。但以屬音動線朝Ⅰ△7移動的Ⅴ7並不被稱為副屬和弦。此外，Ⅶm⁽ᵇ⁵⁾沒有副屬和弦

2-2 實際配置看看

那麼，就以P29的譜例③為基礎來配置副屬和弦吧！基本上，只要擺在自然和弦的前面就可以了。**譜例④**即是將所有能配置的地方都放上副屬和弦的範例。總之，先全部放在自然和弦的兩拍之前。

姑且不論這些是否要全部採用，在這首樂曲中已經將Ⅱm7、Ⅲm7、Ⅳ△7、Ⅴ7與Ⅵm7之前全配置好副屬和弦；換言之，就是Ⅰ△7以外的和弦前面。說到為什麼要撤除Ⅰ△7，那是因為出於屬音動線朝Ⅰ△7前進的和弦是Ⅴ7，所以不算副屬和弦。只要記得Ⅰ△7以外和弦的前面，就是「放進副屬和弦的好機會！」即可。此外，為何只有第4小節的D7和第9小節的B7標上灰色四角形，原因會在下一頁說明。

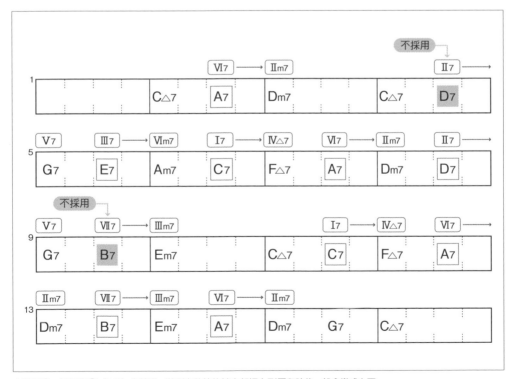

▲**譜例④** 以譜例③（P29）為基礎，將所有能放的地方都擺上副屬和弦後，就會變成上面這個樣子。此外，關於第4小節的D7和第9小節的B7，會在「2-3」（P32）說明

副屬和弦的取捨

Track List

Track 05

將譜例④（P31）加上旋律彈奏的實例。第4小節和第9小節的和弦會跟旋律打架

接下來，要針對譜例④（P31）的副屬和弦從音樂層面進行判斷、取捨。將譜例④配上旋律彈奏（**Track 05**），就會發現第4小節D7的三度音Fa#和旋律裡的Sol，還有第9小節B7的三度音Re#跟旋律裡的Mi，都只差半音而會打架，因此不予採用（**譜例⑤**）。其他部分看起來都沒有問題，**譜例⑥**（**Track 06**）是取捨之後的和弦進行。

Track List

Track 06

配好副屬和弦的譜例⑥的彈奏範例。聽起來還不算出色，但與「基礎譜」相比已有明顯改變

◀ **譜例⑤** 第4小節跟第9小節會和旋律打架

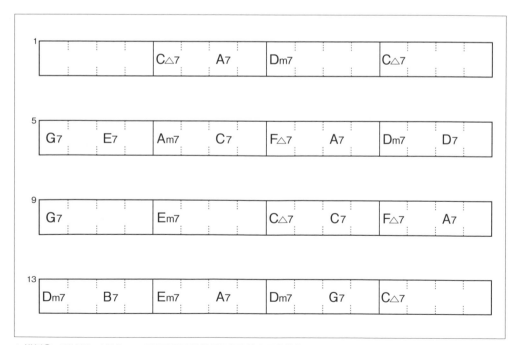

▲ **譜例⑥** 刪掉第9小節的B7，配好副屬和弦並且已經取捨完畢的狀態

STEP 3

利用引伸音提升爵士味

3-1　調配整體的引伸音

在爵士中，引伸音是非常重要的音。但並不是只要記熟複雜的引伸和弦，就能營造出爵士風味。如果使用時沒有考量到與前後和弦之間的平衡，就會喪失樂曲整體的一致性，讓人產生不協調感。「雖然加了引伸和弦，但為什麼聽起來感覺還是不對？」有過這種經驗的人應該不在少數吧？由完全未使用引伸音的和弦所組成的樂曲中，如果沒有明確目標就插進引伸和弦，就會像是上半身穿襯衫打領帶，下半身卻穿了短褲那般突兀，讓人搞不清楚「你到底想要哪一種？」

相反地，在像爵士這樣經常加進引伸和弦的樂風中，如果某個特定和弦沒有加上引伸音，反而容易讓人覺得聽起來不太對勁。舉例而言，在爵士中，彈奏V7時不加引伸音的情況極為少見。以C大調來說，即使譜上寫的是「G7」，在爵士中也幾乎不會乖乖地只彈「Sol、Si、Re、Fa」。這是因為如果結束感最強烈的V7只彈「Sol、Si、Re、Fa」，那麼其他和弦若不往不加引伸音的方向調整，聽起來就會不平衡（順帶一提，在爵士現場演出中通常不會將細部引伸音寫進譜裡，這是為了賦予彈奏者在選擇上的自由）。舉例來說，P22「爵士重配和聲譜」的第1～4小節中，請將第3小節的G7$^{(9,13)}$，以「Sol、Si、Re、Fa」來彈看看（**Track 07、08**）。覺得哪裡怪怪的對吧？如果是從各種選擇之中，特意挑了這組和弦進行的話，那也沒什麼問題。可是，如果只是因為沒有其他選擇，就會像是上半身有各式各樣的衣服，下半身卻只有短褲一樣。

Track List

Track 07

按照P22「爵士重配和聲譜」的第1～4小節，同時彈奏旋律及和弦的範例

Track List

Track 08

將P22「爵士重配和聲譜」第3小節中的G7$^{(9,13)}$改成G7的範例

3-2 分割屬七和弦

在加上引伸音時，從對樂曲氛圍擁有強大影響力的七和弦著手是常見的方式。意思就是，我們可以說七和弦的數量愈多，就愈容易統整引伸音的聲響效果。因此，讓我們來介紹新的技巧吧！那就是<u>將擁有屬和弦功能的七和弦分割，用以增加七和弦數量的技巧</u>。V7→Ⅰ中的V7是肯定的，而副屬和弦在這裡也包含在內（接下來這些和弦將以屬七和弦來表示）。<u>在爵士裡，將屬七和弦（dominant seventh chord）分割成Ⅱm7→V7來使用的情況相當常見</u>。這個Ⅱm7→V7是有名的常用和弦進行，也稱為**二五進行**（two-five progression）。在副屬和弦的情況，是將原本的和弦當做V7，再相對於它多分割出一個Ⅱm7。<u>為了把這樣子得來的Ⅱm7，跟調性上原本的Ⅱm7做出區隔，於是稱其為**關係Ⅱm7**（related Ⅱm7）</u>。

這個和弦分割從功能層面來看就是分割成下屬和弦→屬和弦。而從兩者名稱相仿這一點也可以看出兩者是隸屬於同一類，因此能順暢分割。此外，下屬和弦有Ⅱ和Ⅳ這兩類，可能的分割方法也就有Ⅱm7→V7和Ⅳ△7→V7，不過通常是選用前者，因為根音（root）動態較大，就相對容易做出行進低音（walking bass）的樂句，同時還能增加即興的自由度等。

承接上述，以譜例⑥（P32）為基礎，將所有屬七和弦都進行分割，成果就是**譜例⑦**（**Track 09**）。

3-3 下屬和弦也可以分割

在譜例⑦中，除了第14、15小節以外的所有V7與副屬和弦都分割完成。由於第14、15小節不需處理，Em7→A7及Dm7→G7就已經形成Ⅱm7→V7的關係，所以直接保留並不另行分割。

再來，在譜例⑦中的下屬和弦也進行了分割。舉例來說，第3、8小節的Dm7，按Ⅱm7→V7分割成了Dm7→G7。<u>下屬和弦的Ⅱm7和Ⅳ△7就像這樣，也跟屬七和弦一樣可以分割，只是有個先決條件：分割後接續的和弦必須要是主和弦，或者是主和弦</u>

的代理和弦。那麼第7小節的F△7（Ⅳ△7）可以怎麼分割呢？
F△7的後面是分割A7得到的關係Ⅱm7──Em7。以C大調來思
考，Em7是主和弦的代理和弦，所以看似可以分割成Ⅱm7→Ⅴ7，
不過答案其實是不行的。如果將F△7分割成Ⅱm7→Ⅴ7，就會變
成Dm7→G7，接上第6小節後就會變成Gm7→C7→Dm7。也
就是說，從原本是副屬和弦的C7來看，能讓它解決的F△7不見
了，變成無家可歸的狀態。因此在這裡，要按Ⅳ△7→Ⅴ7分割成
F△7→G7。就像這樣，<u>分割和弦時必須仔細考量到與前後和弦
的關係</u>。

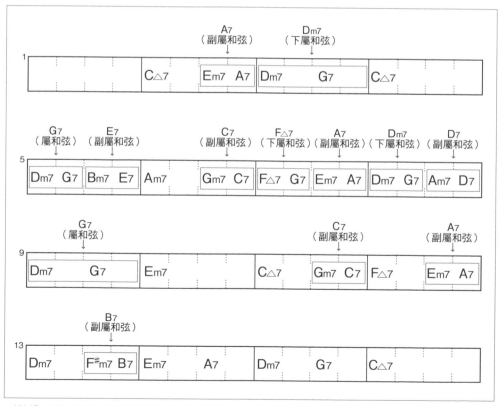

▲ **譜例⑦**　將屬七和弦與下屬和弦分割成Ⅱm7→Ⅴ7或Ⅳ△7→Ⅴ7的狀態

Track List
Track 10

按照譜例⑧彈奏旋律及和弦的範例。與 Track 09 相比，和弦進行變得相當簡潔

　　P35的譜例⑦中將所有的屬七和弦都進行了分割，因此出現很多細碎的和弦進行。這樣一來，貝斯的動態與即興的自由度很可能受到縮限，所以經過取捨後成為**譜例⑧**（**Track 10**）的模樣。當然，這也沒有標準答案，就依照大家的個人品味決定。而且筆者在這個階段，將第7小節的第3、4拍改成只有Em7。這個Em7雖然是分割A7時產生的，但考量到與第8小節Dm7之間的關係，只留下Em7就能做出一個相對流暢的下行的和聲進行。像這般活用當下靈光一閃的彈性思維，對於重配和聲來說也很重要。

　　然後，第11小節刪掉C△7，留下Gm7→C7。也就代表這個小節失去了主和弦的功能，只剩下二五進行，不過這是咆勃爵士中的主流手法，可以說二五進行是樂曲的主軸也不為過。因此，之後在加進引伸音時，也以二五進行為主軸來思考吧！

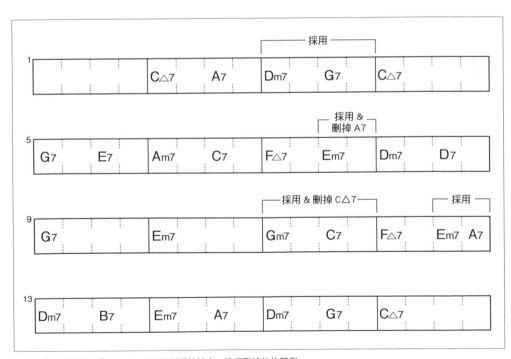

▲**譜例⑧**　針對譜例⑦（P35）中有分割過的地方，進行取捨後的範例

3-5　自然引伸音類 II m7 → V 7

在二五進行中加上引伸音有各式各樣的做法，但最常使用的是自然引伸音類（natural tension）及變化引伸音類（altered tension）。在這邊我們首先來介紹前者。

所謂自然引伸音，指的是沒有#或♭的引伸音。**譜例⑨**展示了在十二個調性中的自然引伸音類二五進行，II m7 裡包含了 9th，而 V 7 裡則有 9th 和 13th。將這些視為「固定模式」背起來吧！而且譜例⑨的和弦聲位（voicing），II m7 和 V 7 的上面四個聲部只有一個音不同，所以在鍵盤樂器上能把這個移動直接用身體記住，成為習慣。此外，一般來說，自然引伸音都是往大和弦（major chord）解決（不過也有例外）。

▲ **譜例⑨**　十二個調的自然引伸音類二五進行。為了讓大家更好懂，
用 II m7 → V 7 → I △ 7 的型態表示

　　所謂變化引伸音，是指有加#或♭的引伸音。將其用在二五進行時，就會是在Ⅱm7加上9th，在Ⅴ7加上♭9th和♭13th的模式（**譜例⑩**）。

　　這些變化引伸音較傾向於朝小和弦（minor chord）解決。原因是Ⅴ7的♭13th跟能讓它解決的小和弦的3rd（短三度，或稱小三度）是同一個音，還有Ⅴ7的♭9th跟後者的♭6th（短六度，或稱小六度）也是同一個音。也就是說，和弦裡有兩個音會讓人產生即將迎來小調音階（minor scale）的預感（**譜例⑪**）。只不過沒辦法百分之百斷言肯定如此也正是音樂的有趣之處，特別是在爵士中變化引伸音類的七和弦朝大和弦解決的情況也相當多，這一點請大家牢記在心。

▲ **譜例⑩** 變化引伸音類二五進行。通常多朝向小和弦解決，
但在這裡用Ⅱm7→Ⅴ7→Ⅰ△7來表示

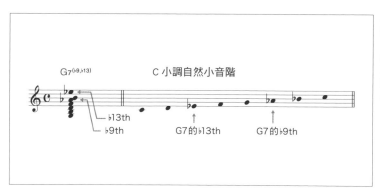

G7(♭9,♭13)　　C 小調自然小音階

♭13th
♭9th
G7的♭13th
G7的♭9th

◀ **譜例⑪**　在這個譜例中，畫出了 G7(♭9,♭13) 和 C 小調自然小音階（natural minor scale）的組成音。如圖所示，由於Ⅴ7的♭9th和♭13th跟小調音階的組成音相同，因此讓人產生朝小和弦解決的預感

3-7　引伸音從屬七和弦開始添加

　　接下來，參考在「3-5」（P37）和「3-6」（P38）中登場的自然引伸音類及變化引伸音類的模式，替「3-4」譜例⑧（P36）加上引伸音吧！

　　首先，從譜例⑧中挑出屬七和弦（Ⅴ7及副屬和弦）。對於這些屬七和弦，基本上只要參考「3-5」和「3-6」譜例中的Ⅴ7，加上引伸音即可。換句話說，即使不分割成二五進行，也能使用在「3-5」和「3-6」裡介紹的模式。

　　那麼，該選擇自然引伸音類還是變化引伸音類呢？關於這一點，只有實際試試看才會知道。如同在「3-5」及「3-6」中所講的，解決時移往大和弦的通常會是自然引伸音類，如果是小和弦則多半為變化引伸音類；不過也有例外。實際彈奏旋律及和弦，仔細分辨能良好搭配的究竟是哪一個吧！

　　接下來，在譜例⑧中分割成二五進行的地方，將Ⅱm7及關係Ⅱm7加上9th。只是這邊要留意：如果關係Ⅱm7的9th有在該樂曲調性的音階上出現，而且不會跟旋律打架的話，就能加上9th；但若不符合這些條件時，也常會有無法搭配的情況，還是要實際彈奏旋律及和弦加以確認。由筆者加上引伸音的範例，會在下一頁的「3-8」中介紹。

按照加了自然引伸音及變化引伸音的譜例⑫，同時彈奏旋律及和弦

　　譜例⑫（**Track 11**）是筆者加上引伸音後的範例。首先讓我們來看一下，屬七和弦是變成自然引伸音類還是變化引伸音類？第2小節的A7雖然沒有分割成二五進行，但因為是副屬和弦，所以加上變化引伸音，往小和弦Dm7解決。第3小節的Dm7→G7是C大調的Ⅱm7→Ⅴ7，於是加上自然引伸音，朝C△7解決。像這樣一一檢視，就會發現幾乎大部分的屬七和弦，如果後面是接大和弦解決，就是用自然引伸音；如果是接小和弦，那就會加變化引伸音。

　　不過第9小節的G7，卻在第10小節是Em7這個小和弦的情況下，加上了自然引伸音。其原因有二：Em7原本就是做為C的代理和弦，在P29的譜例③中登場；因為是代理和弦，所以

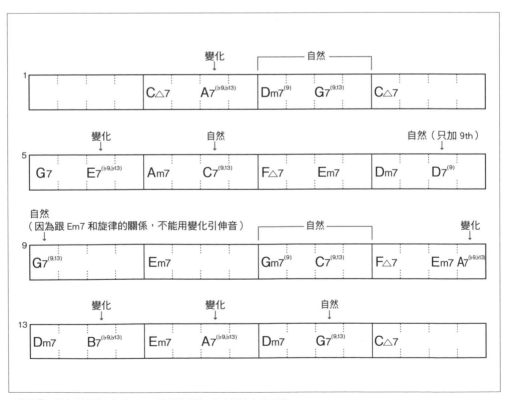

▲ **譜例⑫**　將分割成屬七和弦及二五進行的和弦，加上引伸音的範例

G7→Em7乍看之下是屬和弦→主和弦的關係，但原本應該往Em7解決的屬七和弦（副屬和弦）是B7，而G7則應藉由屬音動線移往C解決。換句話說，G7在跟Em7的關係中，會失去屬和弦的功能。像G7→Em7這樣的關係，稱為**假終止**（※3）。因此，在這裡加上引伸音時，需要跟其他屬七和弦區隔開來思考。這是第一個理由。

※3 假終止
（deceptive cadence）
V或V7往I以外的和弦結束的情況

　　第二個理由是出於跟旋律之間的關係。如果第9小節改成變化引伸音類的$G7^{(\flat9,\flat13)}$，那麼旋律中的Mi音，就會跟\flat13th中的Mi^\flat只差半音而打架。不過，如果是自然引伸音類9th的Ra跟13th的Mi就沒有問題。如同這般，在添加引伸音時，和弦的前後關係以及與旋律之間的關係都相當重要。

　　此外，第8小節的D7只有加9th，沒有加13th。這是因為D7前面的Dm7沒有引伸音，若是後面接續著引伸音效果強烈的和弦，聽起來會有些突兀。筆者判斷如果只有9th的話，聽起來應該仍算自然，於是就決定調整成$D7^{(9)}$。此外，關於Dm7的引伸音會在「3-10」（P44）中說明。

　　那麼，Ⅱm7跟關係Ⅱm7變成什麼樣了呢？第3小節的Dm7→G7與第11小節的Gm7→C7，分別都與模式相符。這些和弦的9th既是C大調音階上的音，又沒有跟旋律打架，所以不會有問題。不過，第12小節的Em7雖是關係Ⅱm7，但9th是Fa$^\#$，並不存在於C大調音階上，而且跟旋律的Mi又相隔大二度，聽起來不太悅耳。因此這裡就沒有加上9th。

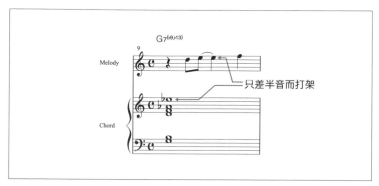

◀ **譜例⑬**　若將第9小節的G7改成變化引伸音類的$G7^{(\flat9,\flat13)}$，\flat13th的Mi^\flat會跟旋律的Mi因為只差半音而打架

到「3-8」（P40）為止的階段中，我們已經替屬七和弦及包含了關係Ⅱm7的Ⅱm7加上引伸音，剩下來的就是那些和弦以外的C大調自然和弦。對於這些和弦，建議可以先加上9th試試看。11th和13th在音階中分別與四度和六度為同音，因此使用時如果不搭配其他引伸音，或是省略了和弦內音（chord tone），就會被認為是掛留四度（sus4）或6th，而沒辦法完全發揮引伸音原本的聲響效果。在這一點上，9th雖然跟二度是同音，但仍然能營造出9th的引伸音質感，非常好用。

按照加了9th的譜例⑯，同時彈奏旋律及和弦。重配和聲走到這個階段，引伸音的整體平衡已經整理得相當好了

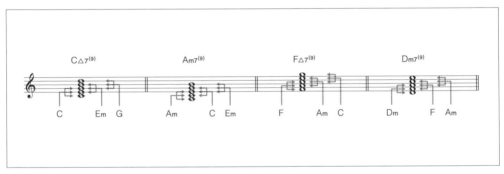

▲**譜例⑭** 9th和弦的結構。由於包含了三個三和弦，因而形成複雜的聲響

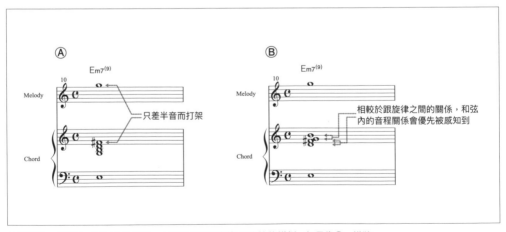

▲**譜例⑮** 關於Ⅲm7的9th的思考。上面是單獨挑出第10小節的譜例，如果像Ⓐ一樣將9th擺在最高音，能明顯聽出旋律中的「Sol」跟9th的Fa#會打架。不過，如果像Ⓑ那樣配置9th，和弦內的Re跟Fa#、Sol跟Si這些音程關係會被優先感知到，所以Fa#跟Sol只差半音的音程關係就不會那麼令人介意。只不過這樣9th是否還能發揮出引伸音的聲響效果又會是另一個問題。最終來說，仍要以適合樂曲與否來做判斷

　　譜例⑭呈現出 9th 和弦的組成音，看了就會發現，9th 和弦中包含了三個三和弦。因此僅僅是加上 9th，就能表現出色彩豐富的細膩聲響。

　　不過，Ⅲm7 的 9th 是音階上 #4th（增四度）的音，所以會跟和弦內音形成小二度（半音）的關係，這就是所謂的**迴避音**（※4），因此樂理書中有時會寫「Ⅲm7 避免使用 9th」。不過沒辦法直接斷言不能用，還是要看和弦聲位（**譜例⑮**）。無論使用與否，在 Ⅲm7 上使用 9th 時，要特別注意跟和弦內音及旋律之間的關係。

　　譜例⑯是筆者添加 9th 後的範例（**Track 12**）。在這個步驟完成後，整體的引伸音聲響效果聽起來已整理得相當完善。如果先聽 Track 12 再回頭去聽 Track 11，應該會覺得 Track11 有些該加入引伸音的地方卻沒有加，而感到聽覺上略顯失衡吧。

※4 迴避音（avoid note）
　在組成和弦時，應該要避免使用的音

PART 1
爵士

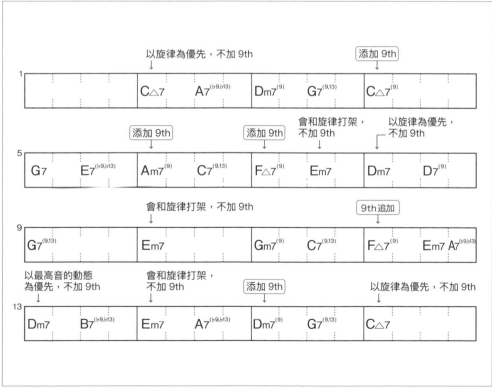

▲**譜例⑯**　以譜例⑫（P40）為基礎加上 9th 的範例。所謂「以旋律為優先，不加 9th」指的是雖然說不上打架，但不加的話能讓旋律線聽起來更加鮮明的意思

3-10 關於沒有添加引伸音的和弦

在譜例⑯（P43），Ⅱm7和Ⅴ7以外的自然和弦中也有沒加9th的和弦，這裡針對這些來說明一下。首先是第2小節，C△7對應的旋律是Mi，跟9th的Re會是大二度的音程關係。這個組合不能算是「打架」，但為了讓旋律的Mi聲音聽起來更加清晰，所以將9th拿掉。至於第16小節的C△7，旋律音是Do，跟9th會形成大二度的關係，所以並未加上9th。再來，第8小節的Dm7也一樣，因為旋律是Re，跟9th的Mi會形成大二度音程，於是就先不加進去（**譜例⑰**）。

第13小節的Dm7，考量到第12小節Em7→A7^((♭9,♭13))→Dm7的這個和弦進行，決定不加9th。因為在這組和弦進行中，可以從Em7的最高音開始，做出Re→Do#→Do這個平滑的半音下行的聲

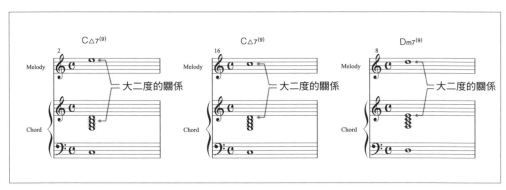

▲ **譜例⑰** 第2小節與第16小節的C△7，還有第8小節的Dm7，9th都會跟旋律形成大二度的關係；為了讓旋律聽起來更加清晰，判斷不加9th較佳。此外，為了讓上面的譜例更清楚易懂而將前後和弦省略

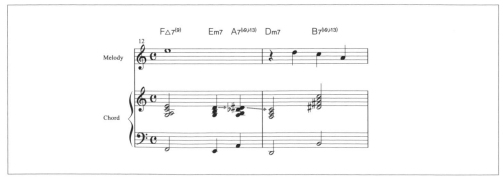

▲ **譜例⑱** 為了讓第12小節到第13小節的和弦聲位在最高音做出Re→Do#→Do的半音下行，所以第13小節的Dm7沒有加9th

位；而在編排上，比起添加9th也更希望能優先保留這組最高音動態（**譜例⑱**）。在最低音加上9th的和弦聲位雖然也是一種選擇，但筆者認為在這麼低的音域中，小二度音程沒辦法發揮引伸音的聲響效果亦是理由之一。

再來，關於在「3-9」（P43）中提過的Ⅲm7（Em7），這個和弦出現在第7、10、14小節裡。首先，第7小節裡第4拍的旋律音是Fa，跟Em7的9th的Fa#只差半音而會打架。另外，第10、14小節的旋律都是Sol，跟Fa#只差小二度（半音）而相衝。雖然就像「3-9」的譜例⑮，只要改變9th的聲位的話似乎也不是不能用，但因為判斷它沒辦法發揮引伸音的功能所以還是放棄添加9th。

3-11 引伸音相關知識統整

在STEP 3中，出現了9th、♭9th、13th、♭13th這些引伸音，除此之外，引伸音還有#9th、11th、#11th。大致上來說，無論什麼和弦都可以加引伸音，在STEP 3中沒有出現的#9th、11th、#11th，其實也可以加進和弦裡。進一步說，不管是使用三個引伸音，或是考量到與旋律之間的關係所以只用一個，這些例子都很常見。不過如果突然出現大量引伸音，應該會讓人感到相當混亂吧？因此在STEP 3中，主要介紹常見引伸音的使用方法。請各位先認真練習這裡所介紹的技巧，達到運用自如的程度吧！

在爵士中，引伸音的使用方式非常自由，甚至和旋律打架時，也可能會以引伸音的聲響效果為優先。這種情況在其他樂風並不常見。「加了這個引伸音，會不會有和其他音打架的風險呀？」能夠享受這種刺激感，可以說是爵士獨特的樂趣之一。請各位也務必從這個視角來體會添加引伸音的樂趣。此外，等到連11th這些更加刺激、會在其他樂風中介紹的引伸音都能嫻熟運用時，一切就會變得更好玩的，請敬請期待。

♭Ⅱ7是「爵士味」的關鍵！

4-1 把V7替換成♭Ⅱ7 ①

Track List
Track 13

在STEP 3中引伸音部分已經處理得相當平衡了，但在重配和聲上還有很大的空間可以調整。這裡讓我們來介紹將V7（屬七和弦）替換成♭Ⅱ7這個代理和弦的技巧。想提升爵士味，這是不可或缺的手法。

按照譜例⑳，彈奏旋律及和弦。將V7換成♭Ⅱ7，更加提升了聲響的爵士味

為什麼♭Ⅱ7可以在功能上做為V7的代理和弦呢？因為♭Ⅱ7具有跟V7的三全音一樣的音（**譜例⑲**）。也就是說，♭Ⅱ7在功能上也能做為屬七和弦朝I解決。此外，♭Ⅱ7的最低音（根音）以半音下行朝I移動，所以解決感雖不如V7強烈，但也可以說這個朝I解決的和弦進行更為流暢。換句話說，屬七和弦能夠往低半音的和弦解決。而且它還有一個特徵，目標和弦無論是大和弦或小和弦都可以。

譜例⑳是以譜例⑯（P43）為基礎，將V7替換成♭Ⅱ7的範例（**Track 13**）。首先，筆者注意到第6小節的C7(9,13)，這裡的旋律是一個全音符的Do，所以在使用代理和弦時不用顧慮旋律的動態，是伴奏最能發揮的地方。但是C7要當做V7，必須在F大調上，但這樣一來♭Ⅱ7就會是F#7，那麼五度音Do#就會跟旋律打架。所以這裡省略五度音Do#，而加上跟旋律相同的Do，也就是#11th這個引伸音（**譜例㉑**）。旋律與和弦組成音該優先考慮哪一方是看情況而定，但當旋律拉滿四拍時，建議以旋律優先為佳。

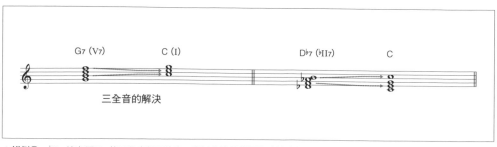

▲ **譜例⑲** ♭Ⅱ7擁有跟V7的三全音相同的音，所以能夠具備屬和弦的功能

在譜例⑳中，第14小節也會替換成♭Ⅱ7，這部分將在「4-2」（P48）中說明。

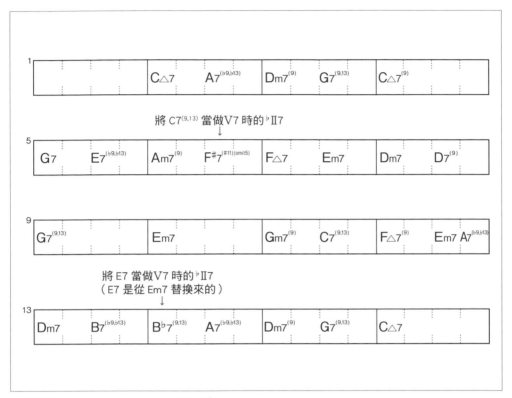

▲ **譜例⑳** 以譜例⑯（P43）為基礎，將Ⅴ7換成♭Ⅱ7的範例

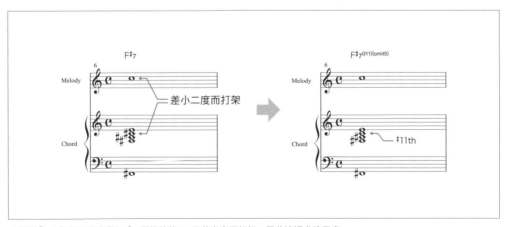

▲ **譜例㉑** F#7的五度音是Do#，跟旋律的Do只差半音而打架。因此這裡省略五度，加上跟旋律音相同的Do，當做引伸音#11th

4-2 把Ⅴ7替換成♭Ⅱ7②

　　接下來，筆者關注的是譜例⑯（P43）第14小節中的Em7，這裡在P47的譜例⑳中替換成了B♭7$^{(9,13)}$。代表著出於某種原因，Em7被視為Ⅴ7而換成了♭Ⅱ7。為什麼可以這樣做呢？

　　首先從和弦的功能層面來思考第14小節的Em7跟後面的A7$^{(♭9,♭13)}$，兩者的關係可以看做是Ⅱm7→Ⅴ7。而且其實只要不會

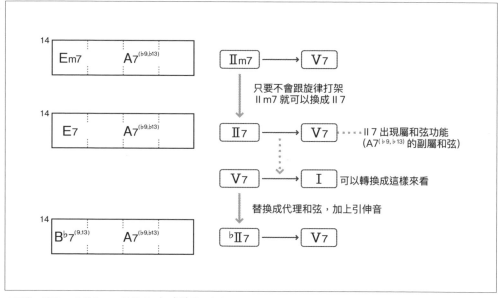

▲圖②　將第14小節的Em7替換成B♭7$^{(9,13)}$的分解步驟

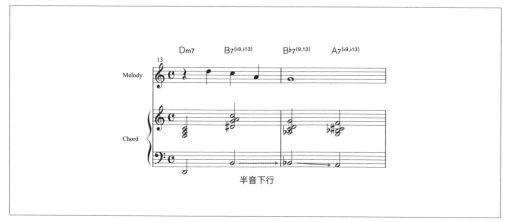

▲譜例㉒　藉由使用♭Ⅱ7，讓第13小節第三拍到第14小節的最低音形成間隔半音的進行動態

跟旋律打架，Ⅱm7就可以換成Ⅱ7。意思就是，第14小節的Em7可以替換成E7。到這一步後，剩下的就簡單了。從A7^(♭9,♭13)來看，E7是副屬和弦，也就是屬七和弦，所以能夠替換成♭Ⅱ7。將E7看做V7時的調性是A大調，所以做為A大調中♭Ⅱ7的B♭7就會變成代理和弦（圖②）。最後是在STEP 3中解說過的，替屬七和弦添加引伸音，讓其變成加了自然引伸音的B♭7^(9,13)。

PART 1
爵
士

這次替換的結果讓第13小節第三拍到第14小節形成B7^(♭9,♭13)→B♭7^(9,13)→A7^(♭9,♭13)這個最低音（根音）以半音間隔下行的和弦進行（**譜例②**）。話說回來，原本就是想做出這個半音進行，才會把和弦替換成B♭7^(9,13)。第14小節的旋律是全音符拉滿4拍，所以半音進行終止式的魅力能夠凸顯出來。

在「4-1」（P46）中，有提過屬七和弦也能朝低半音的和弦解決，如果有將這件事放在心裡，那麼像第14小節那樣的靈感便能夠立刻閃現腦海。各位也請在重配和聲時，要同時想像完成之後的聲音動態。

接下來，想必有些讀者應該已經發現了，如果替♭Ⅱ7加上9th，那麼根音以外的組成音，就會跟去掉五度音的V7^(♭9,♭13)相同（**譜例㉓**）。在「3-6」（P38）中，我們提過變化引伸音有時也會朝大和弦解決，其中一個原因就在於此。如果♭Ⅱ7可以朝大和弦也可以朝小和弦解決的話，那麼就算變化引伸音類朝大和弦解決也不會顯得不自然。

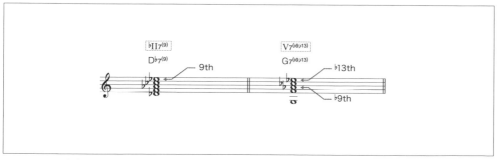

▲ **譜例㉓**　V7^(♭9,♭13)去掉五度音後，跟♭Ⅱ7⁽⁹⁾除了根音以外的組成音都相同。
因此，就產生了變化引伸音類和弦朝大和弦解決的可能性

利用分數和弦寫出流暢的根音旋律行進

5-1 掛留四度型分數和弦

Track List

Track 14

按照用分數和弦替換掉屬七和弦的譜例㉕，同時彈奏旋律及和弦

　　Ⅴ7（屬七和弦）的代理和弦，除了♭Ⅱ7之外，最常用的是分數和弦。所謂分數和弦（slash chord），就是將根音以外的音當做最低音來用的技巧，可用「C／E」表示，分母是最低音，分子則代表和弦；或者是寫成C$^{(onE)}$。本書採後者的表示方式。

　　分數和弦大致可分為三類：**掛留四度型**（sus4）、**轉位型**（inversion），還有**上層三和弦**（upper structure triad）。在這邊，我們來用一下掛留四度型吧！掛留四度型中，在分子放的和弦，要讓分母的和弦出現類似於其改成掛留四度時的聲響效果。具有代表性的是Ⅱm7$^{(onⅤ)}$和Ⅳ$^{(onⅤ)}$，因此在C大調中，可將G7用Dm7$^{(onG)}$或F$^{(onG)}$替換（**譜例㉔**）。這些和弦對於做出流暢的終止式很有效，不會有那麼強烈的結束感，依筆者的個人感受來看，強度大約是介於「下屬和弦→主和弦」和「屬和弦→主和弦」之間。

　　譜例㉕是以譜例⑳（P47）為基礎，使用掛留四度型分數和弦的範例（Track 14）。第9小節的G7$^{(9,13)}$，為了讓第8小節D7$^{(9,13)}$的七度音Do也出現在第9小節以做出流暢的進行，便將和弦改成

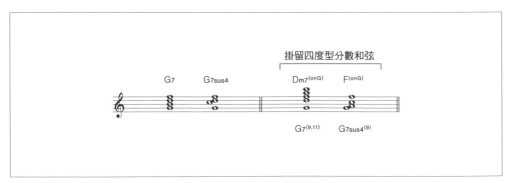

▲ 譜例㉔　將G7改成掛留四度型分數和弦的例子。替G7sus4加上Ra，就會變成Dm7$^{(onG)}$，或者是替G7sus4加上Ra再拿掉Re，就會變成F$^{(onG)}$。而且這些分數和弦的組成音，跟替G7或G7sus4加上引伸音時相同

Dm7$^{(onG)}$。而第 11 小節的 C7$^{(9,13)}$，為了做出跟前面的 Gm7$^{(9)}$ 相似的和弦聲位，創造平順的音樂流動，於是改成 Gm7$^{(9)}$。第 15 小節的 G7$^{(9,13)}$ 也一樣，為了保留前面 Dm7$^{(9)}$ 的和弦聲位，只更動最低音，所以改成 F△7$^{(onG)}$（**譜例㉖**）。

▲**譜例㉕**　以譜例⑳為基礎，用掛留四度型分數和弦及轉位型分數和弦替換掉屬七和弦的範例。關於轉位型，將在「5-2」（P52）中說明

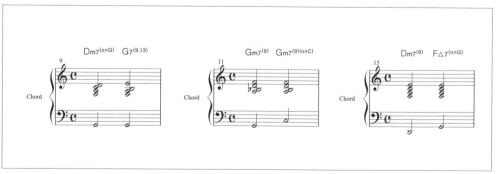

▲**譜例㉖**　採用了掛留四度型分數和弦的第 9 小節 Dm7$^{(onG)}$、第 11 小節 Gm7$^{(9)(onC)}$ 及第 15 小節 F△7$^{(onG)}$ 的和弦聲位。藉由讓組成音更接近相鄰和弦，做出流暢的音樂動態

在譜例㉕（P51）中，在第5小節的Gadd9(onB)也使用了**轉位型分數和弦**。所謂轉位型分數和弦，就是指考量最低音，改變和弦組成音堆疊方式的分數和弦。

在第5小節中，一開始先思考最低音的動態。首先，將G7的三度音Si改為最低音，朝第三拍的E7(♭9,♭13)做出Si→Mi這個具有穩定感的四度進行根音旋律行進（bass line）。接著，由於前面第4小節是C△7，所以會是Do→Si，這也可以說是半音進行的流暢動態（**譜例㉗**）。在G7的和弦聲位上是第一轉位，和弦名稱則會變成G7(onB)。

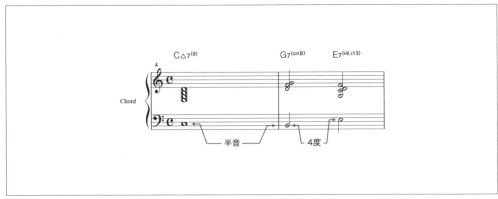

▲**譜例㉗** 將G7的三度音Si做為最低音，讓和弦變成G7(onB)後，在第4～5小節就能做出流暢的根音旋律行進

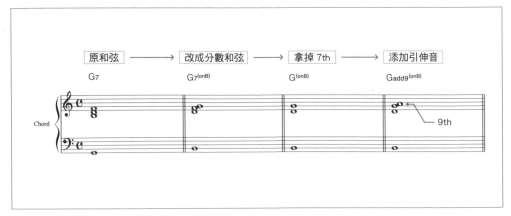

▲**譜例㉘** 從G7改成Gadd9(onB)的過程

接下來，從和弦的功能層面來思考 G7 → E7$^{(\flat 9, \flat 13)}$，由於 G7 以屬音動線趨向解決的目標和弦是 C，所以在兩者的關係上，G7 會失去屬和弦功能。因此，把 G7$^{(onB)}$ 的 7th 拿掉，改成 G$^{(onB)}$。然後，為了與其他和弦在引伸音的使用上達成平衡，加進 9th，變成 Gadd9$^{(onB)}$。整理至今的所有步驟，結果就如**譜例㉘**所示。

5-3　四度堆疊的和弦聲位

這樣第 5 小節的 Gadd9$^{(onB)}$ 這個轉位型分數和弦就完成了，但這還不是終點。試著比較一下譜例㉘的 Gadd9$^{(onB)}$ 與 P22「爵士重配和聲譜」第 5 小節 Gadd9$^{(onB)}$ 的和弦聲位，就會發現 9th 的 Ra 的位置不同：譜例㉘把 9th 擺在最高音，但在「爵士重配和聲譜」中卻把 9th 放在一個八度之下。為什麼會這樣調整呢？因為想將各音程間距做成四度音程的關係。這就是所謂的**四度聲位**，或者稱為**四度堆疊的和弦聲位**（**譜例㉙**）。

和弦基本上是由三度堆疊組成的，這種和弦聲位會讓人感到非常穩定，而四度音程堆疊成的和弦，則會給人一種不穩定的印象。「不穩定」這個形容可能有點抽象，筆者個人的感覺是，如果在三度堆疊的和弦中突然出現四度堆疊的和弦，就能替樂曲添加一種十分鮮明並略帶神秘的色彩。

這個和弦聲位相當考驗個人使用上的品味，並非隨處可用的技巧，不過如果能善加發揮它的功能的話會相當有效。請各位也務必嘗試看看！

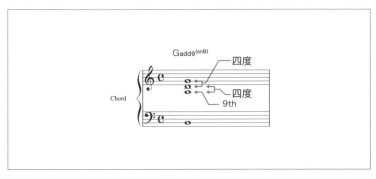

◀ **譜例㉙**　將 Gadd9$^{(onB)}$ 的和弦聲位改成四度堆疊，就能替樂曲加上神秘的聲響色彩

STEP 6

利用下屬小和弦替樂曲增添色彩

6-1 可以用下屬小和弦的時機是？

Track List

Track 15

譜例㉚將第9小節的
G7⁽⁹,¹³⁾替換成下屬小
和弦Fm△7，按譜同
時彈奏旋律及和弦

所謂的**下屬小和弦**（subdominant minor chord，SDm），如字面所示，指的就是下屬和弦的小和弦。代表記號是Ⅳm，如果以C大調來看，就會是Fm。

一般來說，這個下屬小和弦在想要表現「惆悵」與「寂寞」的感覺時，是一種效果很好的和弦。當然，和弦傳達出的意象也跟旋律與前後和弦的關係有密切相關。所以並不是說只要用了下屬小和弦，就一定能成功表現出「惆悵」的氛圍。

▲ **譜例㉚** 在譜例㉔的基礎下，於第9小節運用下屬小和弦的範例

能使用下屬小和弦的時機，基本上就是在主和弦之前。但是並非所有主和弦前面都適合，必須仔細找出能在聲響上發揮效果的地方。為此，要能聽出「主和弦→下屬和弦→主和弦」和「主和弦→下屬小和弦→主和弦」的差別，這一點非常重要。當習慣了之後，就能連以往沒發現有用這個技巧的曲子，都能注意到「啊！這裡是下屬小和弦！」，而逐漸能夠自由運用。

特別重要的一點是，原來的和弦裡是否有包含該樂曲調性的♭6th（小六度）音。建議各位只要看到含有這個♭6th的和弦出現，就要能想到「搞不好可以替換成下屬小和弦」。

譜例㉚（**Track 15**）是用下屬小和弦替換過的範例。第10小節的Em7是主和弦的代理和弦，所以前面的G7⁽⁹,¹³⁾就改成了下屬小和弦Fm△7。C大調的下屬小和弦是Fm，而第9小節的旋律使用了Mi的音，因此筆者決定在Fm中也加進Mi，讓和弦變成Fm△7。以結果而言，在第9～10小節就生成了「Sol→Fa→Mi」這個流暢的下行根音旋律行進（**譜例㉛**）。

再者，G7⁽⁹,¹³⁾和下屬小和弦之間沒有什麼關聯性，這種思考方式跟出於代理和弦的替換不一樣。代理和弦是用功能相似的和弦來替換，但在這裡是連功能本身都改成下屬小和弦。

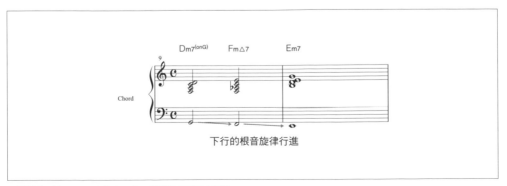

▲**譜例㉛**　第9～10小節中，將G7⁽⁹,¹³⁾換成下屬小和弦Fm△7，形成了下行的根音旋律行進

利用持續音替樂曲創造對比

7-1 想做出明確展開時的有效技法

Track List
Track 16

譜例㉝加上運用了持續音的結尾，按譜同時彈奏旋律及和弦

重配和聲進行到 STEP 6 之後，和弦進行已經開始散發出清晰的爵士氛圍了。此刻終於要準備進行收尾！在 STEP 7 中，將嘗試使用**持續音**替樂曲添加新的展開。

所謂持續音（pedal point），指的是在相異和弦間，使用同一個最低音的技巧（有時也會用在高音部而非最低音）。在爵士裡，經常運用於想在樂曲中做出明確轉折的時候。正如我們到目前為止所看見的，在爵士中會有許多和弦相繼出現，令人目不暇給。如果在這種樂曲中使用延續同一個音的持續音，就能創造出與其他部分的鮮明對比。特別是在前奏、結尾或即興這種地方，是一種很有效的技法。在爵士的合奏中，貝斯手突然在結尾等處使用持續音也是常有的事。

持續音的代表性用法，就是將樂曲調性的五度音當做最低音使用。上方的和弦可以自由地用自然和弦彈奏，而譜例㉜中，則在 C 大調以爵士中特別常用的和弦進行做為範例。光是彈奏這個**譜例㉜**，就能感受到濃濃的爵士味，請各位嘗試看看。在重配其他樂風的和聲時也會使用持續音，不過建議各位先牢記這組和弦進行。

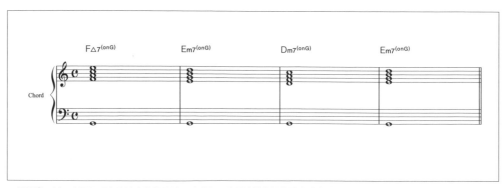

▲**譜例㉜** 以 C 大調呈現出持續音的代表性和弦進行。光是這樣就能散發出爵士味

　　將譜例㉜原封不動地搬到譜例㉚（P54）中使用後，就會變成**譜例㉝**。替原本的譜例加入四個小節，在從第16小節開始的四個小節中新編一段運用持續音的結尾。藉由讓相同的最低音持續出現，是不是替具有強烈引伸音氣息的樂曲帶來了和緩收尾的效果呢？請務必聆聽**Track16**確認看看。

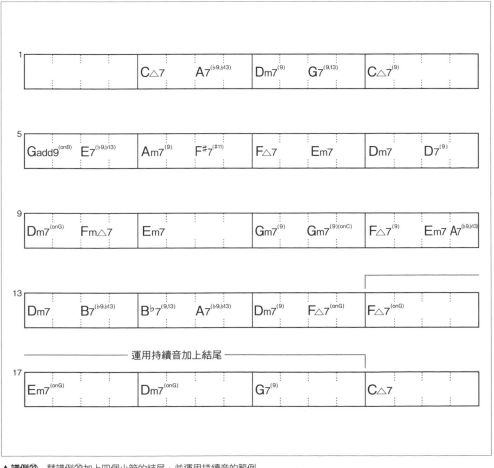

▲**譜例㉝**　替譜例㉚加上四個小節的結尾，並運用持續音的範例

STEP 8

站在編曲角度重配和聲

8-1　加上 #9th 的聲響

　　雖然在 STEP 7 已經寫了「收尾」這兩個字，但其實還有最後一個地方想要調整，那就是要將第 5 小節的第 3、4 拍的 E7$^{(\flat 9,\flat 13)}$，改成 E7$^{(\#9,\flat 13)}$ → E7$^{(\flat 9,\flat 13)}$ 這組和弦長度各只有一拍的進行（**譜例㉞，Track 17**）。

　　添加 E7$^{(\#9,\flat 13)}$ 的這個舉動，與其說是考量和弦編排，更根本的原因是想讓最高音做出 #9th → \flat9th 的進行。這很常用在爵士大樂隊法國號的助奏（obbligato）上。筆者在聽這首樂曲的第 5 小節時，浮現了「加上那個助奏應該會很精采吧？」的想法。

　　像這樣聆聽眾多音樂人的作品並加以分析，就能夠注意到「啊～原來這就是 #9th 的聲響」。接著如果能夠實際嘗試並良好搭配的話，就會變成屬於你自己的技術。重配和聲不是只能從理論中學，也可以從實踐中逐步習得。至今的各種步驟中，出現了各式各樣的樂理技巧，但究竟要不要採用，還是依各位的喜好來決定。在理論的基礎上思考，最終仍以自己的耳朵做出判斷，這在重配和聲上可說是非常重要。

Track List

Track 17

將譜例㉝（P57）的第 5 小節加上 E7$^{(\#9,\flat 13)}$ 後的聲響。在和弦進行層面上，這樣就完成了，將 Track 17 編曲後的成品就是 Track 02。此外，在 Track 02 中有加入貝斯，所以為了求取合奏時全體音域的平衡，將一部分鋼琴的低音部（最低音）拉高一個八度彈奏。因此在 Track 17 和 Track 02（以及 P22「爵士重配和聲」）中，鋼琴的低音部有些地方會相差一個八度

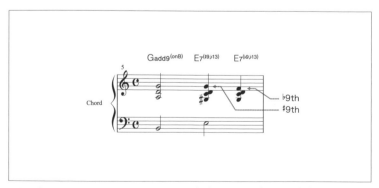

▲**譜例㉞**　第 5 小節的第 3、4 拍上，藉由將 E7$^{(\flat 9,\flat 13)}$ 改成 E7$^{(\#9,\flat 13)}$ → E7$^{(\flat 9,\flat 13)}$ 這個和弦長度各只有一拍的進行，做出具有特色的助奏

PART 2

巴薩諾瓦
Bossa Nova

利用調式手法表現出悠閒氛圍吧

　　1950年代誕生於巴西的巴薩諾瓦，現在已成為深受全球樂迷喜愛的音樂風格。有許多翻唱曲會改編成巴薩諾瓦風格，可說是重配和聲需求相當高的一種樂風。此外，也有不少曲目受到爵士樂手喜愛而經常被拿來彈奏，因此巴薩諾瓦與爵士關係相當密切。不過，為了營造出巴薩諾瓦獨特的悠閒氣息，需要使用與「PART 1　爵士JAZZ」（P21）不同的手法，此時登場的關鍵字就是——「調式」。

巴薩諾瓦重配和聲譜

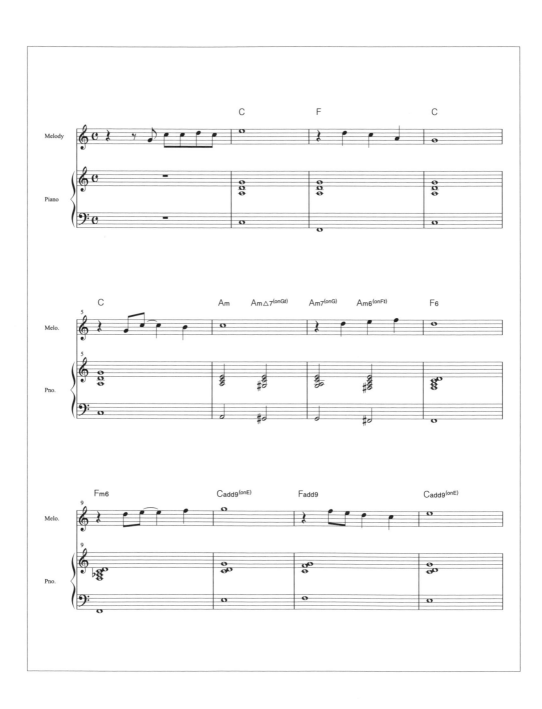

音軌解說 譜例上的節奏按照原曲，但 Track 18 實際上是編成帶有些許搖擺樂（swing）的律動。和弦彈奏也選用電鋼琴的音色，伴奏型態則以帶有巴薩諾瓦風味的節奏來彈奏。

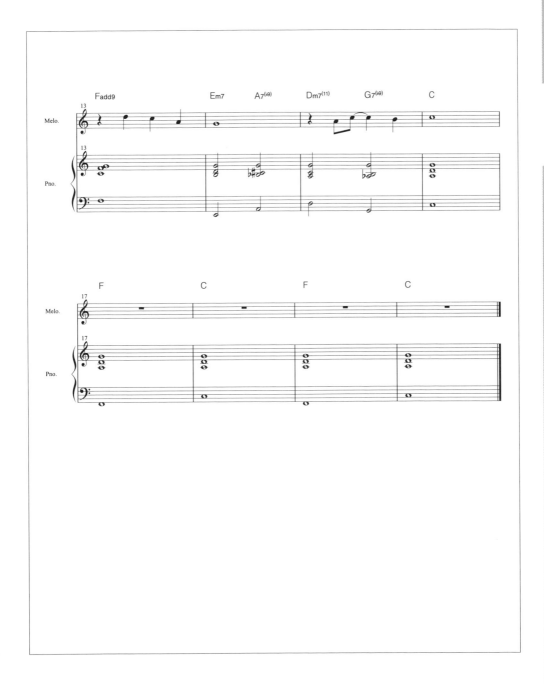

CONCEPT

模糊和弦定位的調式手法

調式是什麼？

巴薩諾瓦與爵士淵源深厚，在重配和聲的層面上，也經常採用爵士手法。不過，在「PART 1 爵士JAZZ」（P21）中採用的咆勃爵士（bebop）手法，放在這裡效果就不太理想。由於想在巴薩諾瓦中表現出輕鬆悠閒的氛圍，因此咆勃爵士目不暇給地變換和弦邏輯便不適用，反而要避免和弦複雜化，減少使用種類，以延續同一個和弦的架構來發想、進行。此時，登場的就是爵士類重配和聲中的另一種手法——調式（mode）。

調式非常的深奧，原起源於中世紀教會音樂中唱誦的曲調「教會調式」，後來受爵士等樂風所用，逐漸發展至今。最大的特徵是，樂曲並非以和弦進行為主軸，而是以根基於調式的旋律為中心。換句話說，就是希望能不受限於和弦進行及調性感的作曲手法。關於調式的解釋形形色色，多到能洋洋灑灑地寫好幾本書的程度，因此在本書中並不會嚴格定義，僅就能做出「調式氛圍」的方法去加以思考。

四度堆疊的和弦聲位是「調式氛圍」的關鍵

那麼，在此說明筆者心目中的「調式氛圍」長什麼樣子吧！在「PART 1 爵士JAZZ」中，是以三度堆疊、聲響穩定的和弦為主體，所以據此推導出的音階受到種種限制。與和弦相配的旋律及不相配的旋律，有明顯的區隔。就像是上半身做襯衫搭領帶這種明確而穩定的打扮時，下半身就要搭配西裝褲才自然，短褲並不相配是誰都能明顯看出的結果。無論如何都想穿短褲的話，就只好改變上半身的穿著；而如果想在旋律中運用許多不同的音，那就只好調整和弦了。

不過呢，調式的思考邏輯是以音階為優先。思考能搭配某個音階中任何音的和弦，便可以營造出近似調式的氛圍。就像是

POLO衫一樣，下半身不管穿西裝褲、短褲或卡其褲都沒問題。因此，模糊和弦定位就變得很重要。換句話說，只要做成難以命名的和弦就好了。

此時登場的是，**四度堆疊**的和弦（※1）。一般的和弦是由三度堆疊組成，相對於此，四度堆疊和弦正如其名，是以四度音程的間隔來堆疊這些音。而這又是另一個可以寫成專書的大主題，總之我們先用**譜例①**來做範例：這是一個將C的三度音Mi省略，再將13th的Ra擺到最下面，以四度音程間隔堆疊三顆音的和弦。基礎雖然還是C，但卻缺乏決定和弦特性最重要的三度音，但又非sus4、也沒有7th，可知沒有辦法命名，如果勉強取個名字，就會變成「Cadd9，add13 omit3」，沒看過這種和弦名稱對吧？四度堆疊就是一種無從取名的和弦聲位（voicing）。其實，P60的「巴薩諾瓦重配和聲譜」中雖然都有寫上和弦名稱，但四度堆疊的和弦都只是簡單標上根音而已，請大家在閱讀後面解說時，也要記得這件事。

此外，四度堆疊和弦的聲響效果也非常不穩定。正是這個不穩定的感覺營造出一種漂浮、擴展的氣氛，不管旋律是音階中的哪個音，搭起來都不會顯得突兀。代表著從旋律的角度來看，不會為和弦特性所束縛。這就是筆者所認為的「調式氛圍」。

※1 四度堆疊
在「PART 1　爵士JAZZ」的「5-3」（P53）中，也曾以Gadd9^(onB)的聲位調整方式出現

PART 2
巴薩諾瓦

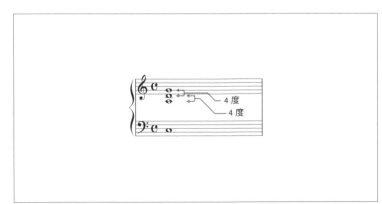

4度
4度

◀ **譜例①**　四度堆疊聲位的範例。在「巴薩諾瓦重配和聲譜」（P60）中，這一組音是標記成C。其中緣由會在「2-1」（P67）中解說

減少和弦的種類

1-1 改變各小節的功能，創造平緩的和弦進行

Track List

Track 19

按照譜例②同時彈奏旋律及和弦。變成了和弦數量少，變化平緩的音樂流動

那我們來開始重配和聲吧！首先，以P14的「基礎譜」為基底，調整各小節的功能（主和弦、下屬和弦、屬和弦）以適用於巴薩諾瓦重配和聲。**譜例②**（**Track 19**）是筆者調整和弦功能後的範例，請各位一邊對照這份譜一邊往下看。

在巴薩諾瓦重配和聲中，由於想要盡量減少和弦的數量，因此思考方向是將「基礎譜」改得更加單純。簡單來說，方法就是搭配旋律試著彈奏看看，感覺可以彈主和弦（C）的地方，就全都擺上主和弦。實際看過譜例②就會發現，主和弦相當多對吧！

不過若只是這樣，還是會出現一些讓人感覺不太適合巴薩諾瓦重配和聲的地方。這是筆者也有些猶豫的部分。舉例來說，第3小節的下屬和弦（F）就算改成主和弦也算自然，但看一下這裡的旋律，是Re跟Fa。如果以C△7來想，就會是9th跟13th，所以和弦跟旋律配在一起就會出現引伸音（tension）的聲響效果。筆者個人覺得曲子才剛開始，突然就出現引伸音的聲響會有點突兀，因此這裡刻意保留了原本的下屬和弦F。其他部分也一樣，在調整和弦功能時會盡量避免讓旋律變成和弦的引伸音。

在譜例②中，筆者最先著手的部分是第7小節的下屬和弦，並將其改成主和弦。這樣一來，第4～7小節就連續都是主和弦，成了變化少、具有悠緩氣氛的和弦進行。

接下來，「基礎譜」的第8～10小節是屬和弦→屬和弦→主和弦這個擁有明確解決感的終止式，這可說是與調式邏輯背道而馳的和弦進行。因此，將這邊改成相對和緩的終止式：下屬和弦→下屬和弦→主和弦。

　　不過，第14～15小節卻刻意採用了具備結束感的終止式。跟「PART 1　爵士JAZZ」一樣想像之後要做出Ⅲ→Ⅵ→Ⅱ→Ⅴ（※2）的進行，將第14小節分割成兩個主和弦，並將第15小節分割成下屬和弦→屬和弦。這裡是樂曲最後的部分，因此目的是運用具備結束感的終止式，營造出收尾的氣氛。

　　這些功能變更就相當於蓋新家時的打地基階段，非常重要。要是等新家蓋好後才來懊惱「我想要的不是這樣」，那就太遲了。當然，並不存在所謂的正確答案，請各位依循自己設立的概念謹慎思考。

※2 Ⅲ→Ⅵ→Ⅱ→Ⅴ
在「PART 1　爵士JAZZ」的「1-2」（P26）的譜例①中，將第15小節的下屬和弦分割成下屬和弦→屬和弦；還有在「2-2」（P31）的譜例④中，替第14小節配置了副屬和弦，改成Em7（Ⅲm7）→A7（Ⅵ7）。這樣一來，第14～15小節就形成Ⅲ→Ⅵ→Ⅱ→Ⅴ的和弦進行

PART 2
巴薩諾瓦

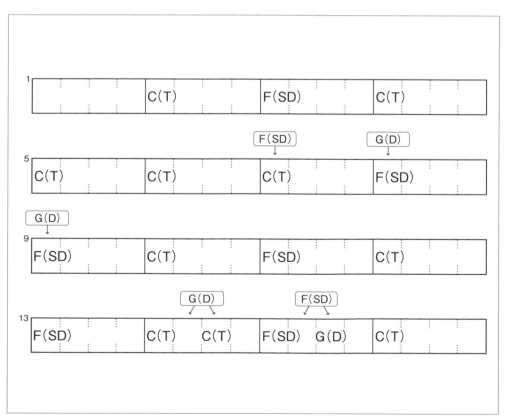

▲譜例②　以「基礎譜」（P14）為依據調整和弦功能。
調整時特別留意將和弦數量減少，並讓終止式更加平緩

1-2 替換成代理和弦

接著是以譜例②（P65）為基礎，替換成代理和弦（※3）。不過就如同CONCEPT（P62）裡所陳述的，在巴薩諾瓦重配和聲中，重點是做出四度堆疊的和弦聲位。因此在這個階段其實並沒有那麼多和弦需要替換。

譜例③（**Track 20**）是筆者替換後的範例，跟譜例②對照比較就會發現，只有一部分的和弦有替換。第6～7小節為了做出將於STEP 3（P73）登場的和弦動音（cliche），替換成Am7。此外，第14～15小節為了在樂曲結尾凝聚張力，做了一個Ⅲ→Ⅵ→Ⅱ→Ⅴ的終止式，而其他部分則都維持譜例②原樣。

按照譜例③彈奏旋律及和弦。這個階段的聲響還與巴薩諾瓦相距甚遠。

※3 代理和弦
（**substitute chord**）
代理和弦的替換，請參考「PART 1 爵士JAZZ」的「1-3」（P28）中整理出的表①

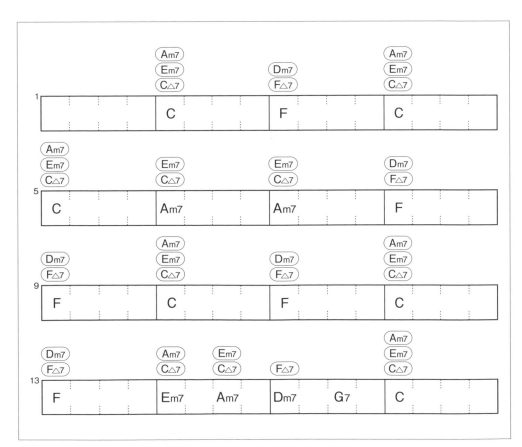

▲譜例③ 替換成代理和弦的範例。有調整過的只有第6～7小節跟第14～15小節

STEP 2

做出四度堆疊的和弦聲位

2-1 四度堆疊和弦聲位的製作方法①

那麼，就讓我們來著手設計四度堆疊的和弦聲位。首先，將開頭第2～5小節中的C和F，改成如同**譜例④**般的聲位。應該有人已經注意到了，C的結構與P63的譜例①相同。為什麼會變成這樣的和弦聲位呢？讓我們依序解釋一下吧！

基礎和弦是主和弦C。在三度堆疊時，會從根音Do往上以三度音程疊加，所以組成音是「Do、Mi、Sol」；但在四度堆疊中，則是以根音Do往上以四度音程疊加，這樣一來就會形成「Do、Fa、Si♭、Mi♭」這個和弦（**譜例⑤**）。但因為Si♭是C的7th，所以這個和弦會失去主和弦的功能。因此這個聲位不能用。

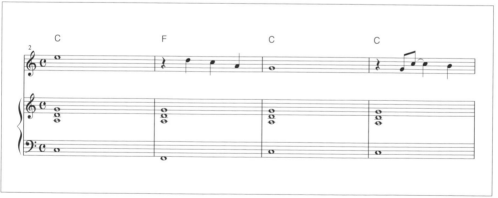

▲**譜例④**　從第2小節到第5小節的聲位。上三聲部的組成音全都相同，只有最低音有改變。這與最終完成版的「巴薩諾瓦重配和聲譜」（P60）一樣

◀**譜例⑤**　從根音Do開始，以四度音程疊加成的四度堆疊和弦聲位

2-2 四度堆疊和弦聲位的製作方法②

接著，我們拓展範圍，<u>用C大調音階所有的音來嘗試做四度堆疊吧</u>！總之先把C視為基礎，在最低音擺上Do，從下面數來第二個音則放進C大調音階的音，再從那裡以四度音程往上疊加。

首先從Re開始堆疊，就會變成「Do、Re、Sol、Do」（**譜例⑥-ⓐ**）。這樣會出現間隔八度的兩個Do，而Do和Re相差大二度，因此四度堆疊的聲響會不明顯，無法發揮效果。ⓑ的「Do、Mi、Ra、Re」中，雖然有Do跟Mi這組大三度，但這反而可以看做是滿足了大和弦的條件，「Mi、Ra、Re」具有充分的四度堆疊聲響。此外，Re是9th，Ra是13th，也可以看做是C的引伸音。這個看起來可以用。

ⓒ的「Do、Fa、Si♭、Mi♭」如同前述，因為包含了7th的Si♭所以不能用；而ⓓ的「Do、Sol、Do、Fa」，有兩個相差八度的Do，加強了Do跟Sol完全五度音程的印象，所以這個也不能用。

ⓔ的「Do、Ra、Re、Sol」具有四度堆疊和弦不穩定的特徵，感覺不錯。而且第2小節的旋律是C的三度音Mi，所以從旋律加和弦的角度來想，就會是「Do、Ra、Re、Sol、Mi」，也滿足了大和弦的條件。此外，在做為伴奏的音域上，也剛好平衡地分布在旋律及最低音之間。P67的譜例④正是採用了這個聲位。

再來，ⓕ的「Do、Si、Mi、Ra」因為含有跟旋律相差一個八度的Mi，所以不採用，不過視情況還是有機會使用的。建議實際彈奏聽聽看，再按照個人喜好下判斷。

▲**譜例⑥** 將Do做為最低音，在上頭配置C大調音階的音，再從那個音以四度音程的間隔往上疊加的範例

2-3 　將C的上三聲部直接套用於F

接下來，來思考一下第3小節的F吧！這裡也是在「1-1」（P64）中，曾考慮換成主和弦C的小節，因此再來考慮看看，能否跟第2小節的C用同樣的聲位。

首先，將「Do、Ra、Re、Sol」的最低音改成F的根音Fa，把它做成「Fa、Ra、Re、Sol」這個四度堆疊的和弦。這個組成是F的一度和三度音，以及9th跟13th，能夠充分發揮出下屬和弦的功能。

下一步，我們從旋律的角度來思考。第3小節是「Re→Do→Ra」，組成音最接近的是下屬和弦的Dm7（Re、Fa、Ra、Do）。換句話說，第3小節的旋律具有下屬和弦的特性。接著，剛剛提到的四度堆疊和弦「Fa、Ra、Re、Sol」與Dm7的組成音「Re、Fa、Ra、Do」非常相似（**譜例⑦**），也就是可以說這個四度堆疊和弦的聲響具有下屬和弦的特性。實際彈奏後也發現，只要將最低音換成Fa，上三聲部就跟第2小節的C相同，能夠不顯突兀地以四度堆疊聲位彈奏。

此外，如果從其他角度來思考這個聲位，能算是以C**伊奧尼亞調式音階**（ionian scale）（※4）上的音為優先的和弦吧！只要是C伊奧尼亞調式中的音，這個和弦全部都能搭配。**Track 21**是彈奏第1小節到第5小節的旋律及和弦的範例，請聆聽其聲響效果。

Track List

Track 21

按照巴薩諾瓦重配和聲譜（P60）的第1小節到第5小節，同時彈奏旋律及四度堆疊聲位的和弦

PART 2
巴薩諾瓦

※4 C伊奧尼亞調式音階
（ionian scale）
在調式中，將大調音階稱為伊奧尼亞調式音階

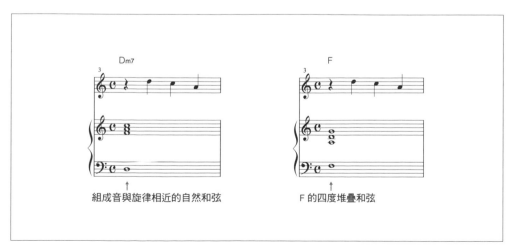

組成音與旋律相近的自然和弦　　　　　　F的四度堆疊和弦

▲**譜例⑦**　第3小節中使用的F，其四度堆疊和弦與Dm7同樣擁有「Re、Fa、Ra」

2-4 擁有四度音程聲響的和弦聲位

　　四度堆疊的思考邏輯，也能夠應用在第10 ～ 13小節上。在P60的「巴薩諾瓦重配和聲譜」中，將原本的C→F→C→F更改成Cadd9$^{(onE)}$ → Fadd9 → Cadd9$^{(onE)}$ → Fadd9，以結果來說，變成不是四度堆疊了，但調式風格的不穩定傾向仍然殘留著。來說明一下更動的過程吧！

　　筆者首先考量的是最低音的動態。將C改成轉位型分數和弦（slash chord）C$^{(onE)}$後，就能和F的最低音Fa形成以半音上下移動、流暢的根音旋律行進（bass line）（**譜例⑧**）。

　　接下來，將C改成四度堆疊的聲位試試看。思考邏輯跟「2-2」（P68）的解說相同，在這裡選擇了譜例⑥中的ⓐ。理由是認為包含C的九度音Re的這個聲位和樂曲的氛圍較協調，並將和弦名稱定為Cadd9$^{(onE)}$。譜例⑥中的ⓑ或ⓔ也有Re，但這兩者同時都含有Ra，會跟旋律中的Sol因相差大二度而打架，故沒有選用。

　　再來，也嘗試了F的四度堆疊。思考方式與C相同，選項有

▲**譜例⑧** 　將C的三度音Mi當做最低音，就能跟F做出一個以半音移動、流暢的根音旋律行進

▲**譜例⑨** 　F的四度堆疊做法範例。ⓐ是從根音Fa開始堆疊的例子，而ⓑ以後的則是將C大調音階的各音放在從下面算起的第二顆音，上頭再以四度音程的間隔疊加上去。這次選用的是含有F的九度音Sol的ⓑ

如**譜例⑨**所列的這些聲位。在這些和弦聲位中，筆者選擇了包含F的九度音Sol的ⓑ，這樣一來，跟C的引伸音效果就能達到平衡。這個和弦是Fadd9。此外，ⓒ裡面也有Sol，聲響效果也相當良好，可是上三聲部跟C完全相同，而且將C改成C⁽ᵒⁿᴱ⁾之後，其主和弦的特性會被減弱，兩個和弦的聲響要是太過相似，感覺上主和弦及下屬和弦的功能就會變得過於模糊不清，因此這裡選擇了ⓑ。

這樣調整過後的Cadd9⁽ᵒⁿᴱ⁾和Fadd9，聲位如**譜例⑩**所示，不過搭配旋律實際彈奏後會發現聲響過於不穩定，音域也太高，以至於會干擾到旋律，所以筆者將這兩個和弦的最高音都改成Sol（**譜例⑪**）。這麼一來，在C中相差四度音程的音就只剩下Re和Sol，在F中則只剩Do跟Fa，雖無法稱之為四度堆疊和弦，但應該還殘留著調式風味的聲響氛圍。

▲**譜例⑩**　以四度堆疊聲位彈奏第10～13小節後，發現會跟旋律打架，聲響上也過於不穩定

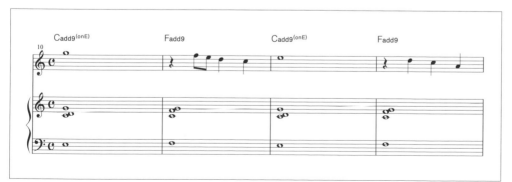

▲**譜例⑪**　將最高音改成Sol之後的聲位。這一組流暢的進行在保留調式不穩定效果的同時，又不會對旋律造成干擾

2-5 四度音程相關聲位的使用時機很重要

Track 22是按照旋律及譜例⑪（P71）中的聲位，彈奏第10
～13小節的範例。聆聽這個音軌時，各位有什麼感覺呢？搞不好
歌手會說「這好難唱」也說不定。那是想要做出調式不穩定感的
這個聲位造成的影響。

筆者個人認為這首曲子還算是在可容許的範圍內，但依照各
樂器的編排，有時候也可能會聽起來過於不穩定。此外，這個聲
位能否適用於其他樂曲的旋律呢？還是要依旋律及編曲而定。在
這層意義上，希望大家把第10～13小節的和弦聲位只看做是選
項之一。請各位記住，四度音程並不是隨處都適用的技巧。

在統整STEP 2的各項調整之後，結果就是**譜例⑫**。

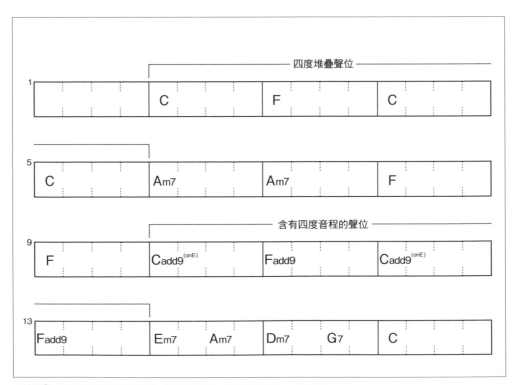

▲**譜例⑫** 　在STEP 2中的重配和聲，針對的是第2～5小節及第10～13小節，
兩者都是以四度音程的思考邏輯為主軸進行修改

STEP 3

和弦動音與下屬小和弦

3-1 在創造展開時保持悠緩感的手法

第 2 ～ 5 小節選擇了和弦幾乎沒有變化的聲位配置，因此第 6 ～ 7 小節想利用主和弦的代理和弦 Am7 稍微做出不同的展開。不過，筆者並不想要破壞悠緩感這個主概念。這種時候稱為**和弦動音**（cliche）的技巧就相當好用。

所謂和弦動音，指的是當同一個和弦長時間持續出現時，使根音（最低音）、內聲部或最高音，以半音或全音間隔移動做出旋律線的技巧。藉由這個方式，就算一直都是同一個和弦也不會讓聽者覺得膩煩。

這裡從第 6 小節的 Am7 到第 8 小節的 F，在上聲部最低音及整個和弦的最低音做出半音下行的和弦動音（**譜例⑬**），也就是以兩拍間隔，按照 Ra→Sol#→Sol→Fa# 的順序下行。只不過第二個和弦 Am(onG#)，因為 Ra 跟 Sol# 相差半音而會打架，所以將 Ra 省略。

這麼一來，就在流暢的和弦變化下，做出了跟第 5 小節之前的導入部不同的開展方向。這個模式可以應用在各種情況，所以請將其視為一種常用進行記起來。

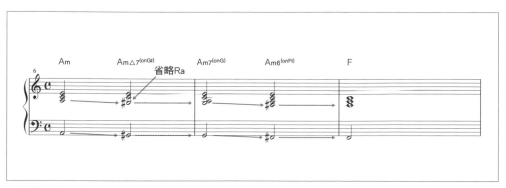

▲ **譜例⑬** 從 Am7 朝 F 半音下行的和弦動音。這個進行很符合巴薩諾瓦變化和緩的特徵

用下屬小和弦表現惆悵感

在和弦動音後的第 8 小節的 F，因為旋律是 6th 的 Re，所以和弦也更改成 F6。第 9 小節的 F 則改成下屬小和弦（※5），再加上 6th，變成 Fm6（**譜例⑭**）。會加上 6th 是因為如此一來，第 8 ～ 9 小節的改變就只剩下 Ra → Ra♭，能更加凸顯出下屬和弦→下屬小和弦的流動，筆者認為這樣能替樂曲添加巴薩諾瓦特有的淡淡惆悵感（Saudade）（**譜例⑮，Track 23**）。

按照譜例⑮彈奏旋律及和弦的範例。藉由四度堆疊聲位、和弦動音或下屬和弦等重配和聲的技巧，樂曲已經相當有巴薩諾瓦的氛圍

※5 下屬小和弦
（subdominant minor）
　　請 參 考「PART 1 爵 士 JAZZ」的 STEP 6（P54）

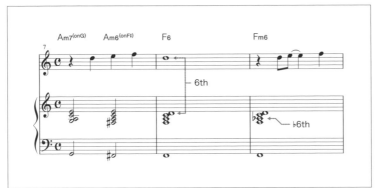

◀ **譜例⑭** 第 7 ～ 9 小節的聲位。第 8 小節的旋律音是 F 的 6th，所以和弦中加上了 Re。這樣一來，從第 7 小節 Am6 的最高音 Mi 開始，就形成一個流暢的進行

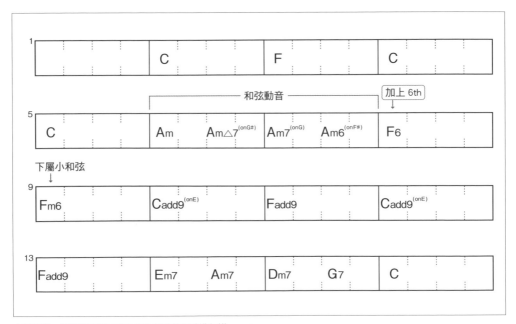

▲ **譜例⑮** 統整到 STEP 3 為止所有調整的和弦進行譜

STEP 4

用二五進行做出結束感

4-1　配置副屬和弦

至此，因為已經用了許多具調式特性的不穩定和弦，樂曲給人的印象變得有些模糊。所以在第14～16小節，要利用二五進行（two-five progression）加上清晰易懂的結束感來替樂曲收尾。

不過第15小節是Dm7（Ⅱm7）→G7（Ⅴ7），原本就已經是二五進行了。因此在Dm7的前面，也就是第14小節的第3、4拍，擺上副屬和弦A7，刪掉Am7。Em7是A7的關係Ⅱm7（related Ⅱm7），所以就等於做出了二五進行連續出現的音樂流動（**譜例⑯**）。

只不過，要是第13小節之前跟第14小節以後的樂曲氛圍落差太大，至今在重配和聲下的功夫就全都會化為泡影。在樂曲整體上，想要至少維持住和弦進行的流暢度。此刻的關鍵就是，和弦聲位。

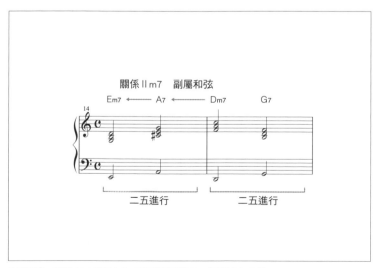

▲**譜例⑯**　在第14小節加上Dm7的副屬和弦A7，並刪掉Am7後，就能從Em7開始做出連續的二五進行

4-2 應用♭II7做出和弦動音

　　接下來，若要將譜例⑯（P75）改成更加流暢的聲位，該怎麼辦才好呢？首先，必須要確認前面和弦的動態。看一下譜例⑪（P71），第10小節到13小節的Fadd9為止，和弦的最高音全都是Sol，所以看起來只要第14～15小節的和弦最高音也改成Sol，就能創造出流暢的動態。事情真的會這麼簡單嗎？

　　因此我們來檢查一下譜例⑯中第14～15小節和弦的組成音，會發現其實除了Dm7之外，所有和弦都包含了Sol。而剩下的Dm7，這個和弦的11th也是Sol。這樣一來，就能夠把四個和弦的最高音都改成Sol了（**譜例⑰**）。

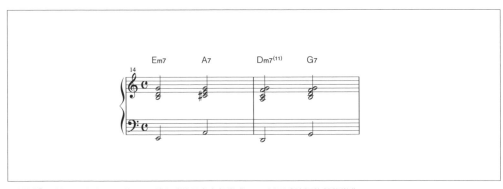

▲**譜例⑰**　替Dm7加上11th的Sol，讓和弦的最高音都變成Sol，以形成流暢的聲位變化

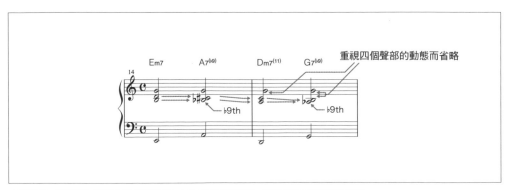

▲**譜例⑱**　兩組音同時下行的和弦動音。因為優先看重從Em7開始的四個聲部的動態，Dm7(11)與G7(♭9)拿掉了部分組成音。不過，為了表示這裡是二五進行的小節，刻意讓和弦名稱保持原狀

PART 2

巴薩諾瓦

　　這麼一來，穩定感就增加了許多，不過還有些地方可以再琢磨。這裡用和弦動音試試看吧！看一下譜例⑰各和弦的內聲部，發現從Em7開始有「Re→Re♭→Do→Si」這一組半音下行。再看一下上聲部的最低音，發現Em7的最低音是Si，Dm7⁽¹¹⁾是Ra，所以只要替A7加上♭9th的Si♭，替G7也加上♭9th的Ra♭，就能在兩個聲部做出半音下行的旋律線。

　　不過，加上這些引伸音後，再彈奏第14～15小節，總覺得Dm7⁽¹¹⁾和G7⁽♭⁹⁾聽起來有些沉重。<u>巴薩諾瓦是一種重視輕盈感的樂風，所以和弦聲位中包含了幾個音這點也非常重要。</u>在含最低音共四個音的行進裡，突然混入有五個音的聲位，就會給人一種雜亂的感覺。

　　因此筆者決定以和弦動音的旋律線及最高音為優先，省略Dm7⁽¹¹⁾的三度音Fa，G7⁽♭⁹⁾的五度音Re跟七度音Fa，讓所有和弦聲位統一都是四個音。不過為了明白表示出這個第15小節是二五進行的小節，所以和弦名稱都保持原樣並未更動。這樣調整過的結果就是**譜例⑱**。

　　其實，這個譜例⑱只要改變最低音，就會變成**譜例⑲**。若是有人記得在「PART 1　爵士JAZZ」的「4-1」（P46）中曾介紹過的♭Ⅱ7，應該會馬上發現這個就是屬七和弦朝低半音解決的實際範例。將Dm7⁽¹¹⁾當做Ⅰ時，E♭7會是♭Ⅱ7，而D♭7⁽♯¹¹⁾自然就是C大調音階中的♭Ⅱ7。大家要隨時留意到像這樣能將Ⅴ7→Ⅰ替換成♭Ⅱ7→Ⅰ的可能性。

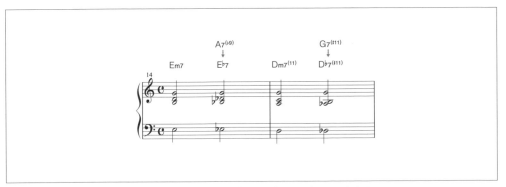

▲ **譜例⑲**　改變譜例⑱的最低音並替換成代理和弦後，A7⁽♭⁹⁾變成E♭7，G7⁽♭⁹⁾變成D♭7⁽♯¹¹⁾

4-3 加上結尾就大功告成

Track List
Track 24

在前一頁「4-2」中，重配和聲大致上已經完成，但因為用了很多四度堆疊，所以即使在第14～15小節採用二五進行，應該還是會讓人覺得結束感有點薄弱吧？因此，為了讓樂曲好好結束，在這裡試著加上結尾。

筆者添加上與第2～3小節的C→F相同聲位的四個小節做為結尾（**譜例⑳**）。這些雖然是四度堆疊和弦，但編寫時打算讓它們發揮主和弦的功能，使樂曲能夠慢慢著陸。這樣總算大功告成了（**Track 24**）。

此外，雖然本書是以鋼琴伴奏為前提進行重配和聲，但巴薩諾瓦是一種也經常由吉他演奏的樂風。儘管書中的譜例有一些沒辦法用吉他彈出來的聲位，但也可以看做是找出新聲位的機會，請吉他手務必挑戰看看。

按照巴薩諾瓦重配和聲的最終完成版——譜例⑳，同時彈奏旋律及和弦。此外，在Track 18中由於有加入貝斯，為了求取合奏全體的平衡，而將鋼琴的部分低音部拉高一個八度彈奏。因此在Track 24和Track 18（及P60「巴薩諾瓦重配和聲譜」）中，有一部分的鋼琴低音部相差一個八度

▲譜例⑳　在第16小節之後，加上四個小節的結尾，完成重配和聲。
第16小節以後的聲位，請參照「巴薩諾瓦重配和聲」譜（P60）

PART 3

搖滾
Rock

重視速度感的吉他聲位

　　現代的「搖滾」細分為非常多類別，譬如 rock & roll、硬式搖滾（hard rock）、前衛搖滾（progressive rock）、重金屬音樂（heavy metal）及另類搖滾（alternative rock）等，各自不斷進化著。在和弦的層面上，有時相當簡單，有時則以聲響豐富為特色，有時還會大量使用引伸音效果強烈的和弦。這邊我們以吉他的聲位來思考可說是此種複雜搖滾聲響先驅的 U2 及綠洲合唱團那般的和弦進行。

搖滾重配和聲譜

音軌解說 彈奏使用了吉他及破音效果，因此聲位可能會不容易聽清楚。在Track 29中有收錄清音（clean tone）的彈奏版本，請各位也聽聽看那個音軌。

追求速度感的吉他聲響

考量吉他的特性，調性定為 B 大調

　　在搖滾的世界，雖然有時候鍵盤樂器或鋼琴也會擔任合奏的主軸，但說到底電吉他給人印象還是比較強烈。因此在這裡，我們以吉他上的聲位來思考和弦吧！「搖滾重配和聲譜」（P80）表示的也是吉他的聲位，之後出現的譜例也皆是如此。此外，重配和聲最終完成版音軌 Track 25 中的吉他使用了破音（distortion），但各 STEP 附上的音軌為了讓大家能聽清楚和弦的聲響，是以清音（clean tone）來收錄。

　　此時，有翻回去看「搖滾重配和聲譜」的人，內心或許會「咦？」地浮現疑惑。沒錯，譜例中標了五個升記號呢！其實，這裡的重配和聲是在 B 大調下進行的。這是考量過吉他的樂器特性後做出的選擇，原因會在下面進行解說。

　　這邊的重配和聲，筆者想要以吉他空弦產生的豐富聲響，做出具有速度感的聲音。簡單來說，想像的就是刷吉他時的「鏘鏘」聲。可是，只要是吉他不管哪個和弦都能發出「鏘鏘」聲嗎？倒也未必。空弦只有第六弦到第一弦的「Mi、Ra、Re、Sol、Si、Mi」（標準調音的情況）這六個音，所以也有一些調性會不得不使用包含較少空弦的和弦。

　　基於上面這個理由，筆者決定徵詢吉他手的意見（因為筆者是鍵盤手）。結果，對方答覆說如果想要實現想像中的那種聲響，使用 C 大調的話會有些困難。因此，在與吉他手多次討論之後，決定讓「PART 3　搖滾 Rock」這一章特別改用 B 大調來重配和聲。

　　B大調有五個升記號，對於重配和聲的新手，門檻或許有點高。雖然也考慮過一開始先用C大調來進行重配和聲，最後再一口氣移調的方法，但這樣一來，就不曉得最後完成的聲位能不能用吉他彈奏。所以請各位辛苦一點，挑戰一開始就用B大調重配和聲。在**譜例①**中展示了B大調音階，在**譜例②**列出三和音（triad）的自然和弦（diatonic chord），然後在**譜例③**畫出四和音（tetrad）的自然和弦。請一邊參考這些譜例，一邊往下閱讀。

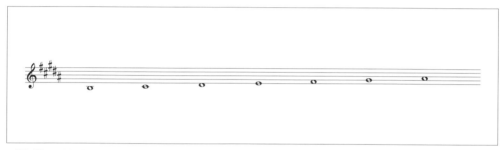

▲**譜例①**　B大調音階。注意有五個升記號

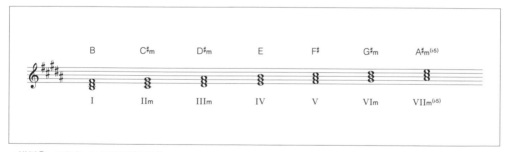

▲**譜例②**　三和音。B大調的自然和弦

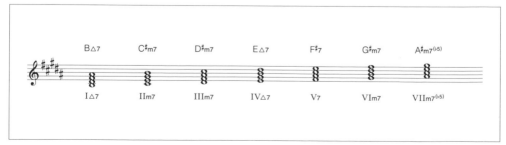

▲**譜例③**　四和音。B大調的自然和弦

STEP 1

Track List
Track 26

按照譜例④彈奏旋律
及和弦

變更功能以打造筆直大道

1-1 多用主和弦

　　接下來,將根據「基礎譜」(P14)進行功能變更。若要表現出速度感,比起安排許多終止式,思考樂曲整體的流動性更為重要。意思就是如果彎道很多就不容易加速,所以要打造一條筆直的大道。筆者把第3小節從下屬和弦改成主和弦,讓第2～6小節全都是主和弦。然後,第13小節也把下屬和弦改成主和弦,使第10～13小節變成以主和弦為中心的進行,再把第14小節的屬和弦改成下屬和弦,做出一個下屬和弦連續出現的和緩音樂流動(**譜例④,Track 26**)。

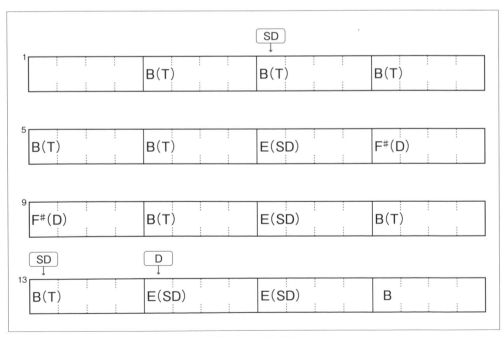

▲**譜例④** 使用許多主和弦,讓和弦進行做出一個「筆直前進」的音樂流動。
和弦 =T、下屬和弦 =SD、屬和弦 =D

STEP 2

用♭VII做出意料之外的展開

2-1 利用同主調的自然和弦

在STEP 1，我們已經修整出一條筆直大道，但若僅是速度快的話聽起來也沒意思。接下來想要在保有速度感的同時，替和弦進行加上變化。這個時候大顯身手的和弦就是♭VII，而它包含在自然小音階（natural minor scale）上的自然和弦裡。或許有些人會覺得在大調樂曲中出現小調的自然和弦有點奇怪，但這是一種稱為**調式內轉**（modal interchange）（※1）的技巧，在大調樂曲中插進小調的和弦，就能輕易地替樂曲帶來不同的氛圍。而且如果在讓人預測「接下來應該是主和弦了吧」的地方擺上♭VII，會讓人有種出乎意料的感覺，因而能夠帶來強烈的衝擊。

在這個調式內轉中，要使用**同主調**（※2）的自然和弦。在這邊因為調性定為B大調，所以同主調就會是B小調。**譜例⑤**畫出了B自然小音階的自然和弦，而♭VII就是A。

PART 3
搖滾

※1 **調式內轉**
（modal interchange）
使用同主調自然和弦的和聲編寫手法。將在「PART 6 民謠 Folk」的「3-1」（P142）中詳細説明

※2 **同主調（parallel key，或稱同主音調）**
主音相同的另一個調性。如果是大調樂曲，則同主調為小調；而若為小調樂曲，同主調就會是大調

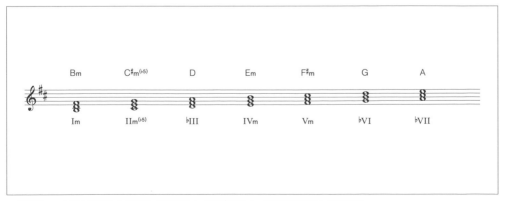

▲**譜例⑤** B自然小音階的自然和弦（三和音）。運用♭VII的A，就能做出意料之外的展開

2-2 **實際替換成♭Ⅶ**

Track List
Track **27**

按照譜例⑦彈奏旋律
及和弦的範例。利用
小調的自然和弦做出
會讓人出乎意料的重
配和聲

接下來，我們實際用♭Ⅶ替換和弦看看吧！首先，筆者將第10小節的B（主和弦）替換成A（**譜例⑥**）。

在這裡，前面第7～9小節的接法是下屬和弦→屬和弦→屬和弦，讓人強烈感覺到這個小節應該會出現主和弦。而光是這樣，就能讓♭Ⅶ在聽覺上發揮良好的效果。

此外，第10小節的旋律是Fa♯，從A來看就會是13th。當然，在這個時間點還沒有考慮到引伸音（tension），但連同旋律一起考量進去的話，實際上就成了引伸和弦。在重配和聲時，如果能像這樣多留意旋律音跟和弦之間的關係，也能做為使用引伸和弦的練習喔！

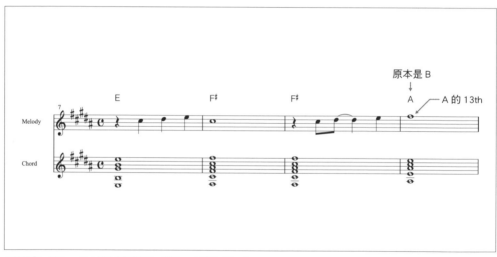

▲**譜例⑥** 第7～10小節的和弦進行。將第10小節改成♭Ⅶ的A。
希望大家也注意到旋律成了引伸音

2-3 **樂曲開頭的第二個和弦很重要**

接著，將配置在第3小節的主和弦B也改成A。這個小節原本是下屬和弦，但為了做出筆直大道，在「1-1」（P84）中特別改成主和弦。現在又刻意將其改成♭Ⅶ，這當然是有理由的。

其實，想要讓聽眾對和弦進行的衝擊性留下印象時，在樂曲開頭的第二個和弦配置讓人出乎意料的和弦，效果通常會非常

好。第3小節原本是下屬和弦，並未特別讓人有意外的感覺，而且想以速度感為優先，不想用會產生終止式的和弦，因此之前才會改成主和弦。

不過如果是♭Ⅶ，不僅充滿意外性，也不會破壞速度感。想讓聽眾產生「咦？剛剛那裡好像很酷耶！」的感想時，♭Ⅶ可說是個相當有效的和弦。今後，各位想應用在自己的樂曲時，也可以跳過「1-1」的階段，試著直接使用♭Ⅶ看看。

統整STEP 2中各項調整所完成的和弦進行譜，就是**譜例⑦**（**Track 27**）。

▲**譜例⑦**　統整了STEP 2各項更動的和弦進行譜。在第3小節及第10小節使用♭Ⅶ的A

以Badd9為主軸創造出多個和弦

3-1 用add9做出四度聲位

在其他PART中，利用三和音做出基本的和弦進行之後，就會使用四和音的自然和弦進行替換，不過在此要省略這個步驟。原因是使用△7等四和音，聲響效果就會變得較為軟甜，感覺並不是適合搖滾的聲音。讓我們用其他和弦來進行替換吧！所謂「其他和弦」，指的就是Badd9，還有從Badd9衍生出的幾個和弦。接下來會針對這些和弦進行說明。

首先，筆者將Badd9設定為基本的聲響。理由是為了做出如同在P79提過的U2或綠洲合唱團那樣的聲響，引伸音是不可或缺的，而引伸音中最容易處理的就是9th（※3）。接著請看**譜例⑧**中Badd9的聲位。這個譜例的左側呈現出和弦內音基本的堆疊方式，而右側則是吉他能彈奏的聲位。這裡的重點是，左右兩側都使用了四度聲位這一點。左側在根音Si的上面擺了9th的Do#，再以四度音程的間隔往上堆疊其他組成音。而右側的Fa#跟Si、Do#跟Fa也分別形成了四度的關係。為什麼要特別重視四度呢？理由就如同在「PART 2 巴薩諾瓦 Bossa Nova」（P59）曾提及的，四度聲位具有調式風格的味道，用在搖滾上則能夠展現出一種「成熟的魅力」。

※3 9th
關於9th的特徵，請參考「PART 1 爵士JAZZ」的「3-9」（P42）

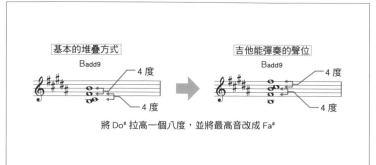

將Do# 拉高一個八度，並將最高音改成Fa#

◀譜例⑧ 以四度聲位為主軸形成的Badd9的聲位。一開始先在最低音放上Si，上面擺9th的Do#，然後以四度間隔往上堆疊B的組成音。接著將Do#拉高一個八度，再把Fa#放到最高音，就成了能用吉他彈奏的聲位

3-2　替換Badd9的最低音來改寫和弦

　　接下來要以Badd9為基礎，做出能代替自然和弦的和弦。自然和弦是由音階上的音以三度堆疊往上疊加音而成，但在這裡讓Badd9的上四聲部維持原狀，而將最低音改成B大調音階中出現的音。這樣一來，就只會出現音階上的音、自然和弦還有自然引伸音，所以組合出來的和弦應該能用在B大調音階的樂曲上才對。

　　實際做出來的結果就是**譜例⑨**。使用這些和弦，就能做出上面聲部相同、只有最低音不停改變的和弦進行。這是在吉他上很常見的和弦用法之一。就算上面聲部相同，只要最低音不同，引伸音也會隨之改變，因此更能凸顯出吉他獨特的聲響。

　　只不過，到這裡都是用理論來思考和弦，並不確定譜例⑨的聲位是不是每個都能用吉他彈出來。而由於Badd9(onA#)中的Ra# 跟Si只差半音會打架，難以做為搭配的和弦，於是決定不採用。除此之外的和弦，在和吉他手討論過後，對方表示除了Badd9(onD#)之外，都可以用吉他彈奏（不過，其中也包含了沒辦法用一般按法的和弦聲位）。

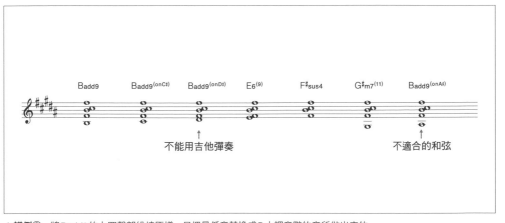

▲**譜例⑨**　將Badd9的上四聲部維持原樣，只把最低音替換成B大調音階的音所做出來的和弦。目的是使用這些和弦來進行替換。只不過，Badd9(onA#)因為組成音有兩個音相差半音，所以判斷無法使用

按照譜例⑫彈奏旋律
及和弦的範例。藉由
添加引伸音，讓和弦
進行變得更有深度

接下來，用在P89譜例⑨中做出的和弦，替換譜例⑦（P87）的和弦吧！

首先，將第2、4、5、16小節的B改成Badd9，再把第7小節的E換成根音相同的E6$^{(9)}$，第8～9小節的F#也用根音相同的F#sus4替換。

第6小節的B也可以換成Badd9，但全都是筆直大道的話，聽起來也會很無趣，所以試著在這裡加點變化。看一下譜例⑨，發現有G#m7$^{(11)}$這個和弦，它是對應於B大調音階上的自然和弦VIm7，所以能夠當做主和弦的代理和弦使用（參考P83的譜例③）。試著把第6小節的B替換成這個和弦看看，這樣一來，第5～7小節的根音旋律行進（bass line）就從「Si→Si→Mi」變成「Si→Sol#→Mi」，形成一個和緩的下行（**譜例⑩**）。用譬喻來形容的話，就像是從筆直道路轉進大彎道，稍微放慢速度的感覺。

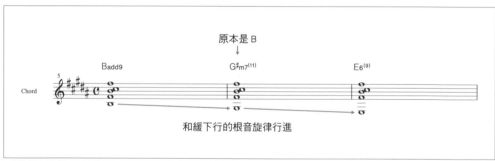

▲**譜例⑩**　將第6小節的B用主和弦的代理和弦G#m7$^{(11)}$替換，做出一個和緩下行的根音旋律行進

▲**譜例⑪**　第14、15小節的E換成Eadd9，而非E6$^{(9)}$

　　第14～15小節的E可以改成E6⁽⁹⁾，但前面的第12～13小節一直都是主和弦B，所以這裡希望有一點變化。再加上從第14小節的旋律是Fa#，跟E6⁽⁹⁾的最高音相同這點來看也能發現，包含旋律在內的整體聲響不會有太大效果。因此決定從E6⁽⁹⁾拿掉6th，改成「Mi、Si、Mi、Fa#、Si」這個聲位的Eadd9（**譜例⑪**）。

　　剩下來的是第3、10小節及第11～13小節。後者因為用了♭Ⅶ的A，讓第10小節喪失主和弦的功能，必須要思考新的安排。這部分留待下一個STEP再來考慮。在這裡就只先為了平衡引伸音的效果，把第3、10小節的A改成Aadd9。

　　如上述統整在STEP 3中的各項調整之後，寫出的和弦進行譜就是**譜例⑫**（**Track 28**）。

▲ **譜例⑫**　統整STEP 3各項調整後的和弦進行譜。除了將B換成Badd9之外，還使用在P89的譜例⑨中做出的E6⁽⁹⁾、F#sus4及G#m7⁽¹¹⁾來替換。不過，只有第14～15小節拿掉E6⁽⁹⁾中的6th，使用Eadd9

STEP 4

平衡引伸音效果及完成收尾

4-1 從根音旋律行進來發想

搖滾重配和聲終於來到最後階段。在 STEP 3 中使用了許多帶有引伸音的和弦，因此能在無損速度感的情況下，替樂曲加上亮點。現在只剩下第 11 ～ 13 小節。

再重述一次，前面的第 10 小節因為換成♭Ⅶ而失去了主和弦功能，若要從和弦功能的角度來思考重配和聲的話會有點困難，必須尋找其他方法。此時，筆者最先想到的是，能不能從第 10 小節 Aadd9 到第 14 小節 Eadd9 做一個下行的的根音旋律行進呢？

首先，將第 11 小節的 E 改成以三度音 Sol# 當最低音的轉位型分數和弦 E(onG#)。接下來再把第 12 小節的 B 也改成以五度音 Fa# 做為最低音的轉位型分數和弦 B(onF#)，這樣就能在第 10 小節到第 12 小節做出一個下行的根音旋律行進「Ra→Sol#→Fa#」（**譜例⑬**）。

根音旋律行進這樣就可以了，但由於 E(onG#)→ B(onF#) 是三和弦的轉位型分數和弦連續出現，所以引伸音的效果很薄弱，在樂曲整體中會不太平衡。因此看了一下 P89 的譜例⑨，發現有一個與 B(onF#) 擁有相同根音的 F#sus4。雖然不是引伸音和弦，但在聲響上看起來能與前後和弦良好融合（**譜例⑭**）。

現在只剩下第 13 小節。在這裡，第 14 ～ 15 小節接連出現下屬和弦，並朝著第 16 小節的主和弦解決，產生一個和緩的結束感。為了利用這個結束感，筆者想要繼續保留主和弦，可是如果沿用 B 的話，引伸音效果就會不平衡。因此決定跟第 6 小節一樣，使用主和弦的代理和弦 G#m7(11)（**譜例⑮**）。

　　但這樣一來，原本想做的最低音的下行旋律線就會在第13小節中斷。不過，這是比起根音旋律行進，更優先使用主和弦的結果，沒有比這更重要的問題了！其實，這個部分並不是以理論判斷，而是請吉他手實際彈奏後，選擇最有感覺的和弦的結果。可以說是憑感覺判斷「還是主和弦適合」。實際上，在搖滾樂的工作現場配和弦時，比起運用理論，更常是實際彈奏後，再用聽起來的感覺決定。不過如果像這樣有理論在背後佐證，也能節省嘗試錯誤的時間不是嗎？

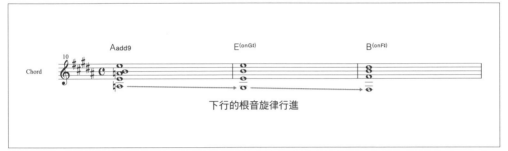

▲ **譜例⑬**　從第10小節到第14小節，做出下行的根音旋律行進

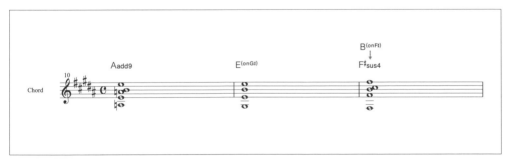

▲ **譜例⑭**　將第12小節的B^(onF#)換成F#sus4，取得跟其他和弦間的聲響平衡

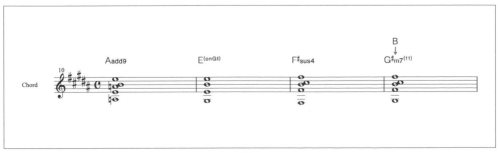

▲ **譜例⑮**　第13小節中，將B換成主和弦的代理和弦G#m7^(11)

4-2 還要留意結尾的小節數

筆者原本打算不要另外加結尾，讓樂曲簡簡單單地結束的。但這一路來都在重視速度感的前提下重配和聲，所以在「車子沒辦法突然停止」的情況下，決定加兩小節的 Badd9（**譜例⑯**，**Track 29**）。或許也有人會覺得加三小節能讓 Badd9 連續出現四小節，比較有告一段落的感覺。這種感性在編曲時極為重要，「如果是我，這邊會這樣收尾吧」，請務必像這樣思考，嘗試重配和聲。

按照最終完成版譜例⑯彈奏旋律及和弦。希望各位在聽的時候，能留意結尾的小節數

▲**譜例⑯** 最後加上兩小節 Badd9，完成這份和弦進行譜

PART 4

節奏藍調
R&B

挑戰使用平行調和弦的暴力招數

節奏藍調（Rhythm and Blues，簡稱R&B）這個樂風可說是歷史悠久的黑人音樂的其中一個面向。過去曾被稱做靈魂樂（Soul music），而在現代也被看做是融合了嘻哈（Hip Hop）式節奏的流行樂等，聲音風貌十分多變。在本書中，一邊想像著歷經了當代黑人音樂（black contemporary music）、以及具備著藉由現代數位編曲（programming）做出的俱樂部音樂（club music）精華的聲響，一邊運用重配和聲的概念思考和聲編寫。

節奏藍調重配和聲譜

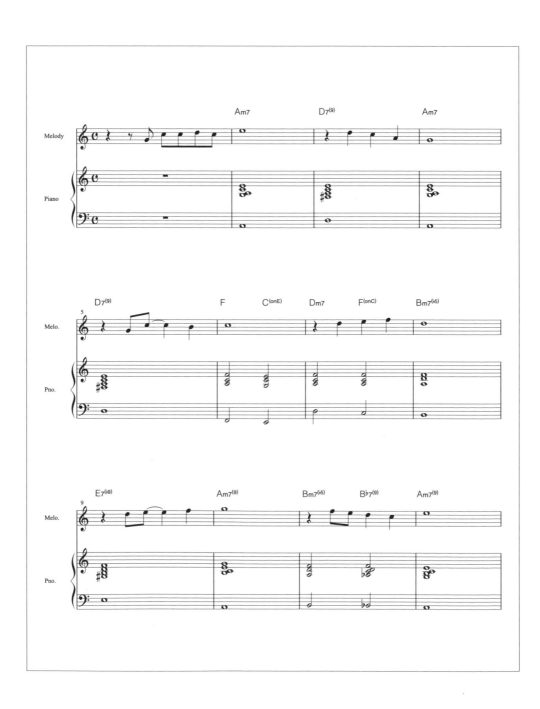

音軌解說 利用電鋼琴音色的和弦伴奏,還有合成器(synthesizer)正弦波型態的簧片音色所做出的音軌。旋律以稍微偏向切分音的方式彈奏,但譜例上的節奏按照原曲。

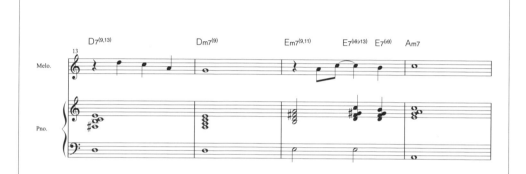

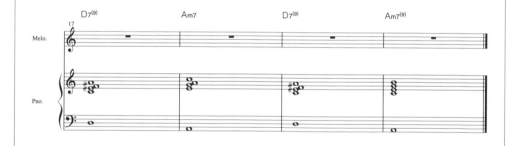

運用小調重配和聲

如何讓樂曲變得又「酷」又「性感」？

如果要用文字描述俱樂部裡流洩的節奏藍調型態聲響的魅力，腦海中浮現的會是「酷」、「性感」、「華麗」這幾個形容詞，給人的印象是比日本流行音樂（J-pop）更加成熟的舞曲吧？不過，本書中做為重配和聲原曲的〈The Water Is Wide〉，特徵是旋律極為樸素優美，在樂理層面上來說，可說是能清楚感受到大調音階音調的旋律。

要將這首樂曲藉著重配和聲變成又「酷」又「性感」，是件相當困難的事。舉一個有點奇怪的例子，這就像是要將一位在大自然中長大的女性，改造為洗鍊的都會女性一般。不過編曲這份工作，正是因為能應付這種無理的要求，才能稱得上是職業人士（當然也是要看情況啦……）。

因此，在這裡決定使用一個相當暴力的技巧，那就是以平行調（relative key）來思考的配和弦方式。而所謂**平行調**，指的是跟原調性擁有相同調號的另一個調性。〈The Water Is Wide〉在本書中的調性設定為C大調，所以平行調就是A小調（**譜例①**）。此外，小調還分成自然、和聲、旋律這三種音階，關於這部分之後會再詳述。

▲**譜例①** C大調的平行調——A自然小調的音階。兩者的音階都沒有任何升降記號

STEP 1

平行調的基礎知識和實驗

1-1　平行調的自然和弦是什麼？

　　首先，我們來看看平行調的自然和弦吧！在**譜例②**中，用三和音（triad）表示了Ａ自然小調及Ｃ大調的自然和弦。比對一下就會發現，兩者雖然順序不同，但出現的和弦全都相同。但順序有異，就代表功能不一樣，因此就算是同一個和弦，用法也會截然不同。在下一頁的「1-2」中，會用Ａ自然小調來替〈The Water Is Wide〉配和弦當做範例，實際體驗一下功能上的差異吧！而且不是用四和音（tetrad），而是刻意使用三和音來配和弦。因為在四和音中，Ｃ大調主和弦的代理和弦Am7跟Ａ自然小調的主和弦Am7是同一個和弦，會難以表現出平行調的效果。

　　那麼，請翻到下一頁，「1-2」。

PART 4

節奏藍調

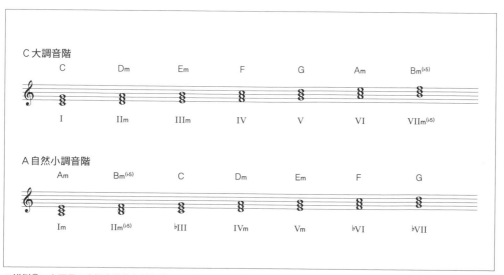

▲**譜例②**　上面是Ｃ大調音階的自然和弦，下面是Ａ自然小調音階的自然和弦

接下來請看**譜例③**，這是把〈The Water Is Wide〉的旋律改了兩個音，再以A自然小調音階的自然和弦配和聲所得到的結果。希望能藉由這份譜例跟本書專屬的音樂檔，讓大家實際體會一下如何感受小調的音調。

在譜例③中，將第1小節的Sol跟第16小節的Do分別改為A自然小調音階的主音Ra。只要聽一下 **Track 31**，應該可以發現樂曲的氛圍產生了很大的變化。雖然只更動兩個音，但是不是就能感受到小調的氣氛了呢？由此可知，我們可以說決定旋律整體音調的主要因素之一，就是旋律的第一個音和最後一個音。在執行作曲、編曲時，是否了解這兩個音的重要性至關重要，不過兩個音的不同，就能讓大調樂曲聽起來像小調一樣。這也表示平行調中有許多部分跟原調性重複，但只要出現些許差異，音調聽起來的感覺就會改變。

Track List

Track **31**

只彈奏譜例③旋律部分的範例。旋律的第一個音和最後一個音，換成了A自然小調音階的主音Ra

Track List

Track **32**

按照譜例③彈奏旋律及和弦的範例。配和弦時用的是A自然小調音階的自然和弦

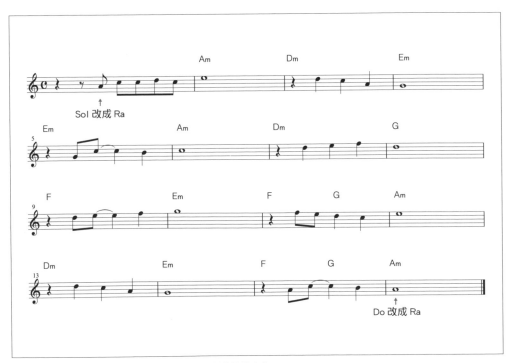

▲譜例③音調的實驗用譜例。將第1小節及第16小節的旋律改成Ra，再用A自然小調音階的自然和弦來配上和弦

下一步，請聆聽**Track 32**。在這個音軌中，彈奏也包含了和弦部分。舉例來說，第11～12小節跟第15～16小節現在是F→G→Am的進行，而Am是A自然小調的主和弦，所以會加強小調的印象；但如果將這裡改成C，則就會強化C大調的音調。這個例子呈現在**譜例④**，上面是C大調（**Track 33**）的和弦進行，下面則是A小調（**Track 34**），兩者只有第2小節的和弦不一樣，但聽起來的感覺卻有明顯差別。這是因為就算和弦相同，但各自具備的功能並不同。

在C大調中，F△7（IV△7）是下屬和弦，G7（V7）是屬和弦，然而A小調的F△7（VI△7）和G7（VII7）都是下屬小和弦（subdominant minor chord）的代理和弦。

話說回來，本書的主題並非作曲，而是藉由重配和聲來編排和弦，所以不能像譜例③那樣更改旋律。不過，藉由這個實驗或許能讓大家稍微感受一下使用平行調A小調的和弦似乎也能做到些什麼，搞不好，一夜之間就能把它改造成都會女性也說不定！

Track List

Track 33

C大調的和弦進行

Track List

Track 34

A小調的和弦進行。明明第一小節的和弦跟Track 33一模一樣，但樂曲卻飄蕩著迥異的氛圍

PART 4

節奏藍調

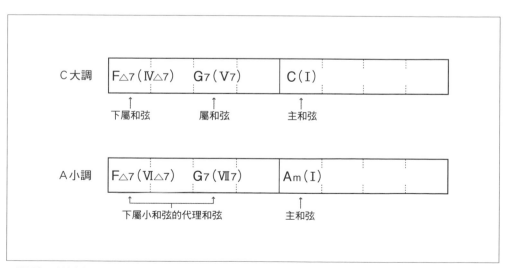

▲**譜例④**　由於在大調和小調中，和弦的功能分別有所不同，所以就算使用同一個和弦，聽起來的感受仍有差別

功能變更及四和音的和聲編寫

2-1 三種音階

　　在開始重配和聲之前，首先必須要曉得小調中的自然和弦種類及各自的功能。但非常麻煩的是，小調又分為自然、和聲、旋律三種音階。理所當然地，在以各音階為基礎堆疊成的自然和弦中，混雜了許多不一樣的和弦（雖然也有許多一樣的）；而且一般來說，在小調中會把這些在音階上堆疊成的自然和弦混合使用。

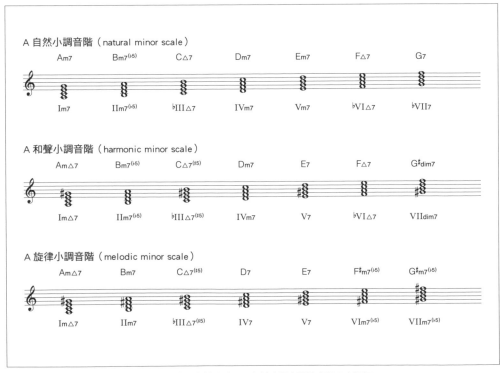

▲譜例⑤　在三種小調音階上堆疊出四和音的自然和弦。A自然小調音階的音跟C大調相同，所以自然和弦也一樣（但功能不同）。不過因為和聲小調音階及旋律小調音階的組成音不同，所以它們也包含了沒有出現在C大調中的自然和弦

　　譜例⑤列出了以各音階為基礎堆疊出的四和音自然和弦。如果想要將這些和弦連同功能全背起來，應該會因為相似的部分很多而感到混亂吧？因此整理出了**表①**。這是從三種音階中誕生的自然和弦，剔除掉重複的和弦之後，將剩餘的十五個和弦按照功能分類整理出來的。

　　從下一頁「2-2」開始，我們會依據「基礎譜」（P14）來進行功能變更，不過在這邊就從思考在平行調A小調中的功能開始。也因此，拿C大調「基礎譜」的和弦來做比較不太有意義。在其他PART中，這個階段會先在調整功能的同時以主要三和音（primary triad）配置和弦，之後再用代理和弦等四和音來進行替換。不過在這裡，讓我們把那些步驟統整為一吧！也就是說，在變更功能的同時，運用表①中的和弦，直接配上包含代理和弦的四和音。而在翻到下一頁之前，建議大家先試著思考一下，可以使用什麼樣的功能，配上怎麼樣的和弦呢？

			代理和弦		
主和弦 （Tonic）	Am7	Am△7	C△7	C△7$^{(\sharp 5)}$	F$^\sharp$m7$^{(b5)}$
下屬和弦 （Subdominant）	D7		Bm7		
下屬小和弦 （Subdominant minor）	Dm7		Bm7$^{(b5)}$	F△7	G7
屬和弦 （Dominant）	E7		G$^\sharp$dim	G$^\sharp$m7$^{(b5)}$	
屬音小和弦 （Dominant minor）	Em7				

▲**表①**　將小調的自然和弦按功能排列。先記住最左邊那一排，然後再逐一背熟代理和弦就可以了

2-2 預先想好樂曲走向來改變功能

譜例⑥（**Track 35**）是在 A 小調上執行功能變更，並以四和音來配和弦後所得出的範例。所有和弦都是從表①（P103）選出來的，而在每個小節上方也標記了功能相同或代理的和弦名稱。首先請各位看一下各小節的功能。

在進行這個功能變更時，最先浮現在筆者腦海的是兩個和弦交替出現的模式，這是在節奏藍調類的俱樂部音樂中經常使用的進行。因此，將第5小節從主和弦改成下屬和弦，做出一個重複兩次主和弦→下屬和弦的進行。此外，原本第6～7小節是主和弦→下屬和弦，這裡全部改成下屬小和弦；這是為了之後的暫時轉調（transient modulation）做準備，細節會在「3-1」（P106）中解說。第8小節也從屬和弦改成下屬小和弦，這則是為了在第8～9小節運用小調的二五進行，細節會在「3-2」（P108）中再做說明。

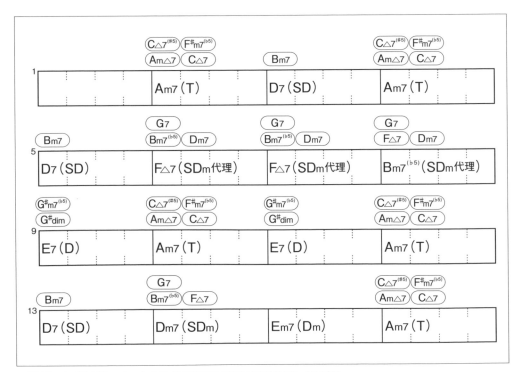

▲譜例⑥ 在「基礎譜」（P14）上做功能變更並同時以四和音配和弦，所完成的和弦進行譜。主和弦=T、下屬和弦=SD、屬和弦=D、下屬小和弦=SDm

　　將第11小節從下屬和弦改成屬和弦。這是為了在小調上做出明確的屬音動線（dominant motion），強化小調的印象。

　　至於第14～15小節，原本想要跟第11小節一樣，利用二五進行在樂曲最後強調小調的印象。但如果在第15小節配置屬和弦E7，三度音Sol#跟旋律的Ra就只差半音而會打架。因此放棄二五進行，把第14小節從屬和弦改成下屬小和弦，第15小節從下屬和弦改成屬音小和弦（dominant minor）。關於這部分，將會在「3-3」（P108）寫出解決方法。

2-3　以兩個和弦重複交替為基礎來配和弦

　　關於譜例⑥的和弦，也讓我們來說明一下吧！這裡讓第2～5小節為Am7→D7這兩個和弦的反覆交替：如果以G大調來思考，會是Ⅱm7→Ⅴ7，也就是二五進行；而在A小調中，則會是Ⅰm7→Ⅳ7。這在節奏藍調、放克（Funk）或拉丁（Latin）等樂風中，是非常常用的和弦進行，請務必要記起來。就連不是兩個和弦交替出現，而是Am7單一和弦進行的樂曲，有時候也會在即興時使用D7的組成音。這是由於D7的三度音Fa#是Am7的13th，所以容易替樂句增添變化的緣故。

　　再看看其它和弦，應該會發現種類並不多。這個原因很簡單，因為小調的自然和弦跟大調音階上的自然和弦有所重疊，所以如果在和弦使用上不慎加考慮，馬上就會變回大調的味道。雖然和聲小調或旋律小調也有沒重複的自然和弦，但既然旋律的調性是大調，就沒有太多自由發揮的空間。

　　因此在這個階段，我們就把Am7→D7用到極致，徹底讓和弦進行維持一貫的小調印象。

利用和弦動音及二五進行增添變化

3-1 利用暫時轉調加上對比

接下來要以譜例⑥為基礎來重配和聲，打造更有魅力的樂曲。

如同在「2-2」（P104）也曾提到的，想要試著在第6～7小節使用暫時轉調（※1）。換句話說，就是做一個轉成C大調的部分。為什麼要這麼做呢？筆者的發想是，如果在小調樂曲中清楚做出暫時轉調至大調的部分，應該就能明確創造小調跟大調的對比吧！

因此，先將第7小節的F△7改成C大調裡下屬和弦的代理和弦Dm7，這樣一來，第6～8小節就會變成F△7→Dm7→Bm7$^{(b5)}$，同時最低音會變成「Fa→Re→Si」的下行。在這邊，應該也有些人會注意到「啊！是用和弦動音的機會！」。沒錯，看起來可以做出包含「Fa→Mi→Re→Do→Si」這組根音旋律行進的和弦動音呢。

在這個前提下嘗試後的結果就是**譜例⑦**。以和弦名稱來說，變成F△7→F△7$^{(onE)}$→Dm7$^{(9)}$→Dm7$^{(9)(onC)}$。此外，為了更加凸顯和弦動音的旋律線，這裡幫Dm7加上9th的Mi，讓最高音統一。

為了在這份譜例⑦的基礎上做出更清晰的大調特質，所以將和弦聲位改成三和弦，其結果就是**譜例⑧**。在這邊，把F△7$^{(onE)}$改成C的轉位型分數和弦C$^{(onE)}$。這是因為比起F，C更能明確表現出現在已經轉調為C大調。此外，為了讓人一眼就能發現Dm7$^{(9)}$是和弦動音內的和弦，所以改成F$^{(onD)}$這個寫法。透過這些調整，第6小節現在聽起來是C大調的下屬和弦→主和弦這個終止式，而第7小節聽起來也像是C大調的下屬和弦連續出現。

※1 暫時轉調
（transient modulation）
意思是只在樂曲中的某個部分進行轉調。這種情況下，譜面上的調號並不會更動。運用副屬和弦的重配和聲手法，有時也能看做是暫時轉調。如果是調號會改變的那種轉調，就稱為真正的轉調

　　此外，在譜例⑧中，第7小節的最低音比和弦動音的旋律線高了一個八度。這是因為四弦貝斯（樂器）最低只能到C^(onE)的最低音Mi，意思就是在四弦貝斯上沒辦法彈出比這個音更低的音，所以才不得不高一個八度來彈奏。在這種情況下，如果鋼琴等其他樂器順著往下彈「Re→Do」，就會彈出比貝斯還要低的音，這在合奏上是希望避免的情況，於是決定拉高一個八度。在寫和弦聲位時也要考慮到樂器的音域，這一點相當重要。

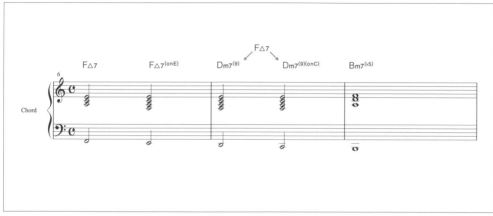

▲**譜例⑦**　在第6～7小節做出根音旋律行進的和弦動音。
為了讓最高音統一都是Mi，替Dm7加入9th

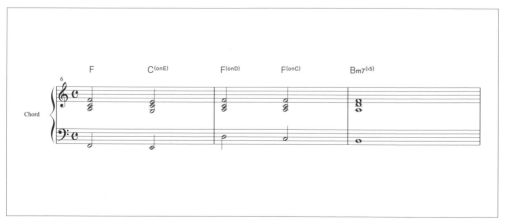

▲**譜例⑧**　為了強調暫時轉調到C大調這件事，將譜例⑦的和弦都改成三和弦。除了把F△7改成C^(onE)之外，為了更加凸顯和弦動音的存在，把Dm7^(9)改用F^(onD)表示。再來，考慮到貝斯的音域，將第7～8小節的最低音設定在高一個八度的位置

接下來，因為在第 9 ～ 12 小節中 E7 → Am7 連續出現兩次，所以讓我們把第 11 小節的 E7 改成小調的二五進行，加進一些變化看看吧！不過自然小調音階上的 V 是 V m7，不具備屬和弦的功能，因此在小調中，要使用和聲小調音階的 V7。看一下 P102 的譜例⑤，就會知道 II m7 → V7 是 Bm7$^{(\flat5)}$ → E7。實際彈奏看看，聽起來跟旋律似乎能良好搭配。

再來，筆者把 E7 換成 V7 的代理和弦 \flatII7，也就是 B\flat7，做出 Bm7$^{(\flat5)}$ → B\flat7 → Am7 這組半音下行。這可以對應到旋律「Fa → Mi → Re → Do」的下行，也能和第 9 小節的上行旋律「Re → Mi → Fa」做出鮮明的對比（**譜例⑨**）。

▲**譜例⑨** 將 E7 改成 B\flat7 後做出的下行進行

3-3 將 V m7 改成有結束感的和弦進行！

終於要來處理從「2-2」（P104）開始就一直懸而未解的第 15 小節的 Em7 了。這邊是修飾樂曲結尾的部分，原本想用 E7（V7） → Am7（I）這個最能傳達小調印象的終止式，但旋律跟 E7 的和弦組成音打架，只能先改用 Em7。在這種情況下，可行的解決方式有以下三種（**譜例⑩**）。三種都會把第 15 小節分割成長度各為兩拍的和弦。

①**Bm7$^{(\flat 5)}$→E7$^{(\flat 9)}$**：這是小調的二五進行，所以能夠強化朝向小調主和弦前進的結束感。再來，改成E7$^{(\flat 9)}$後，因為\flat9th是A自然小調音階的六度音，所以可以提升往Am7解決的預期感。順帶一提，9th是A大調音階的六度音，會造成朝大調解決的傾向，所以在這裡並不適合。

②**F7→E7$^{(\flat 9)}$**：因為Ⅱm7可以改成Ⅱ7，所以將Bm7$^{(\flat 5)}$換成B7是可行的（※2）。這個B7為朝E7解決的屬七和弦，它的Ⅱ7就是F7。因為①已經在第8～9小節用過了，所以筆者認為這個組合的聲響聽起來會比較有新鮮感，而且也帶有小調氛圍強烈的幽暗印象。

③**Em7$^{(9, 11)}$→E7$^{(\flat 9, \flat 13)}$**：Em7$^{(9, 11)}$的組成音是「Mi、Si、Re、Fa$^\#$、Ra」，所以相當於Bm7$^{(onE)}$。它的魅力在於雖然是小和弦，聲響聽起來卻又不那麼像小調這一點。在這種情況下，為了平衡引伸音效果，建議把E7加上會朝小和弦解決的變化引伸音（altered tension），改成E7$^{(\flat 9, \flat 13)}$。

　　最後筆者從這幾個中選擇了③。

※2　將Ⅱm7改成Ⅱ7
　　細節請參考「PART 1 爵士JAZZ」的「4-2」（P48）

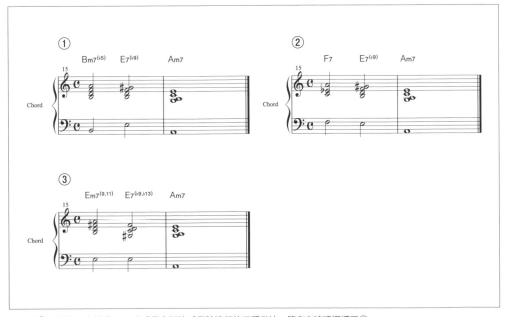

▲**譜例⑩**　將第15小節的Em7改成具有解決感和弦進行的三種做法。筆者在這邊選擇了③

3-4 試著感受音調

統整至今的重配和聲步驟後，得到**譜例⑪**的和弦進行譜。藉由暫時轉調、和弦動音、小調的二五進行，還有替換Em7等方法，樂曲的形貌已經相當完整了。不管怎麼說，這是相當暴力的重配和聲方式，雖然不能算是「一夜變身」，但跟P96的「節奏藍調重配和聲譜」及和弦名稱對照比較，可以知道已經相當接近最終完成版本。

此外，**Track 36**是按照譜例⑪簡單彈奏旋律及和弦的音軌。聆聽這個音軌後應該就能發現，音調已經充分傳達出小調的氛圍了。不過還有一些地方讓人感覺聲位不是很流暢，或是引伸音配置不平衡，所以想在接下來的STEP 4，再整理一下這幾個部分。

按照譜例⑪彈奏旋律及和弦的範例。營造出清晰的小調氛圍，可見已經相當接近最終完成版本

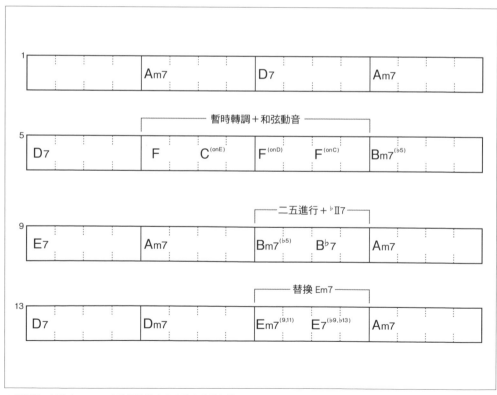

▲**譜例⑪** 統整在STEP 3中的調整後寫出來的和弦進行譜。
在小調的和弦氛圍之外，也加進了音樂上的展開

STEP 4

平衡引伸音效果並加上結尾

4-1　考量到音調與共同音的引伸音①

　　接著，我們來整理引伸音吧！首先，替第3、5小節的D7加上
9th的Mi。這個音是Am7的五度音，目的是藉著讓兩個和弦擁有共
同音（common note），來做出流暢的聲位（**譜例⑫**）。

　　這樣一來，為了平衡引伸音的使用，雖然也想在第2、4小
節的Am7加上9th，不過這樣會讓聲位變成「Ra、Sol、Si、Do、
Mi」，上四聲部就變得跟C△7一樣而容易讓人聯想到大調，所
以決定放棄。不過如果樂曲的旋律是在小調的設定下寫出來的，
筆者認為加入9th會更有節奏藍調的味道。實際上，在第10、12
小節就以節奏藍調感為優先，加入了9th（**譜例⑬**）。然而第16小
節又因為和第2、4小節同樣的原因，而沒有加上9th。這些細部的
判斷，建議大家也實際嘗試過後再做取捨。

<div style="text-align:right">PART 4

節奏藍調</div>

◀**譜例⑫**　為了做出流暢的聲
位，在D7加上跟Am7的共同
音9th

◀**譜例⑬**　為了提升節奏藍
調的味道，在第10小節中替
Am7加上9th。第12小節也一
樣

4-2 考量到音調與共同音的引伸音②

將第9小節的E7加上♭9th的Fa，使其變成E7⁽♭⁹⁾。理由是因為旋律中有Fa這個音，而且Fa又是A自然小調音階的六度音，所以能夠強調朝向第10小節Am7解決的感覺（**譜例⑭**）。

再來是關於第11小節的B♭7，為了緩和屬音動線的氣氛而加上9th，組成音變成「Si♭、Ra♭、Do、Re、Fa」，也可以稱為Fm6⁽ᵒⁿᴮ♭⁾。B♭7的掛留四度型分數和弦是將Re變成Re♯的Fm7⁽ᵒⁿᴮ♭⁾，所以嚴格來說並非掛留四度型分數和弦，但聲響效果感覺卻很相近。此外，以結果來看，第11～12小節中，在內聲部也會形成一個「Re→Do→Si」的旋律線（**譜例⑮**）。

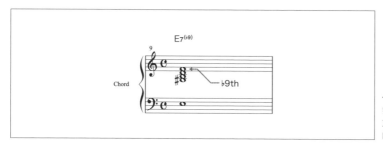

◀ **譜例⑭** E7的♭9th是A自然小調音階的六度音，所以能加強朝向第10小節Am7解決的感覺

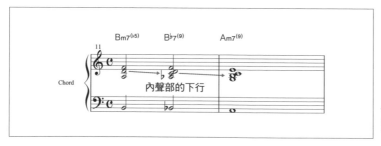

◀ **譜例⑮** 將第11小節改成B♭7⁽⁹⁾後，內聲部形成了一條下行旋律線

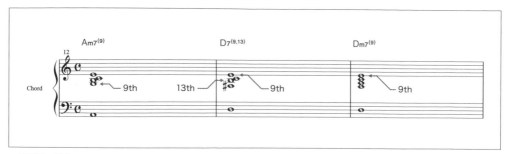

▲ **譜例⑯** 替第12～14小節的各和弦加入引伸音，讓最高音一致，做出流暢的聲位

之所以會替第13小節的D7加上引伸音，也是為了讓它跟第12小節的Am7⁽⁹⁾擁有共同音。而這邊改成D7⁽⁹,¹³⁾，9th的Mi是Am7的五度音，13th的Si則是Am7的9th。在這個調整後，為了讓第14小節的Dm7也有共同音，所以加上9th，把從第12小節開始的最高音都統一改成Mi（**譜例⑯**）。

4-3　考量過旋律的引伸音

將第15小節的Em7 → E7⁽♭⁹,♭¹³⁾改成Em7⁽⁹,¹¹⁾ → E7⁽♭⁹,♭¹³⁾ → E7⁽♭⁹⁾（**譜例⑰**）。

Em7⁽⁹,¹¹⁾中11th的Ra，是在配合旋律中的Ra，而為了不要讓這個十一度音在和弦中顯得太突兀，也加上9th。像這樣在11th聽起來突兀時，就可以加入9th，紮實地用三度堆疊撐起整個和弦。此外，三度音Sol因為音域太低，判斷會讓聲響變混濁，所以刻意拿掉。這是在以鋼琴彈奏為前提來設想的情況，如果音色不會因此混濁，不拿掉也可以。

同屬第15小節的E7⁽♭⁹,♭¹³⁾，雖然已經有引伸音了，但在這裡試著再費點心思。旋律是「Do → Si」，而Do是E7的♭13th，Si是五度音。這邊為了讓和弦的最高音跟旋律相同，把第四拍的♭13th拿掉。

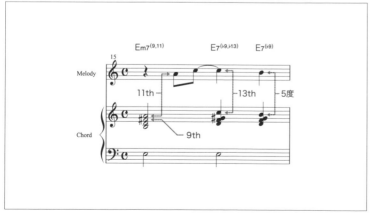

▲ **譜例⑰**　加上跟旋律音相同的音做為引伸音，然後在第四拍把五度音拉到最高音，同時為了強調旋律及和弦的一體感，拿掉♭13th

Track List
Track **37**

　　最後，為了強調這是一首小調樂曲，以在第 2 ～ 3 小節也曾使用過的 Am7 → D7⁽⁹⁾ 這組雙和弦進行來加上結尾，並重複兩次再以 Am7⁽⁹⁾ 做結（**譜例⑱，Track 37**）。之所以會替第 20 小節的 Am7 加上 9th，是因為想要同時表現小調與節奏藍調這兩個特性。

　　至此，使用平行調的重配和聲就大功告成了。像這般必須要使用暴力技巧的機會並不多，但也可以應用在需要暫時轉調的情況中。

按照譜例⑱的完成版重配和聲彈奏旋律及和弦的範例。此外，在 Track 30 中有加入貝斯，所以為了取得合奏整體音域平衡，將一部分鋼琴的低音部拉高一個八度彈奏

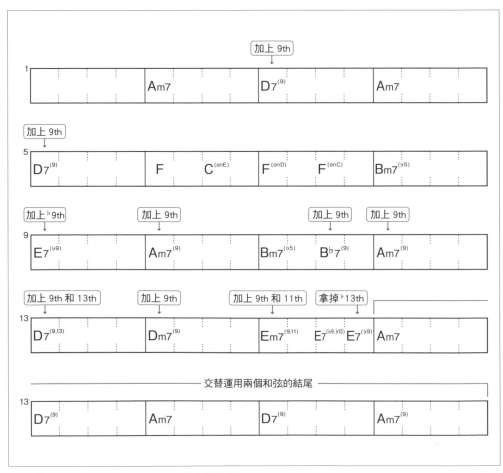

▲**譜例⑱** 統整在 STEP 4 的所有變更後完成的和弦進行譜。
加上結尾以強調為小調樂曲這件事

PART 5

放克
Funk

以7th為主建構起來的特異樂風

　　放克（Funk）這個詞雖然是表示音樂風格的語彙，但現在連古典音樂都有運用放克節奏來演奏的作品，可以說做為代表一種節奏的印象也相當強。此外，這個詞還會用在形容音樂以外的地方，就像「那傢伙很Funky！」，而這種情況下，代表一種「充滿能量」、「熱情奔放」的形象。當然，在和聲編寫上也存在著讓人感覺到放克風格的聲響。在這邊是以電吉他聲位為前提來設想，挑戰重配出放克風格的和聲。

放克重配和聲譜

音軌解說 譜例節奏按照原曲，但音軌是用夏佛節奏（shuffle）來編曲，和弦也是以吉他切音（cutting）來彈奏；不過譜例以清楚表示聲位為優先，因此都畫成全音符。

忘掉樂理，專注在7th

目標是吉他彈奏的正統放克

　　放克包含的範圍很廣泛，在這裡是用以詹姆士·布朗（James Brown）為首的正統派風格來進行。此外，在放克中電吉他的切音經常做為支撐起一首樂曲的骨幹，所以這邊就以吉他的聲位來思考吧！當然，「放克重配和聲譜」（P116）也是以吉他的聲位來製作的。

從藍調來的放克味

　　放克是一個深受藍調（Blues）影響的樂風。因此，在藍調聲響中擁有重要意涵的七和弦（seventh chord），也是表現放克樂風時不可或缺的。這個在藍調中的七和弦稱為主七和弦（tonic seventh chord），而在使用這個主七和弦時，先把自然和弦的功能都忘掉吧！為什麼這麼說呢？舉例而言，提到C大調音階上以四和音（tetrad）組成的自然和弦，主和弦會是C△7，但在藍調中主和弦則是指C7。

　　通常C7是朝F△7解決的副屬和弦（secondary dominant），所以從一般音樂理論的角度來說這是個「錯誤」，不過在藍調中卻是正確答案。順帶一提，在小調的藍調裡，小七和弦（minor seventh chord；m7th）才是主和弦。同樣地，下屬和弦或屬和弦基本上也都是用七和弦來思考，下屬和弦的代理和弦Ⅱm7，也要換成Ⅱ7來想。當然，C大調音階的自然和弦還是可以如常使用，只是如果用得太多的話，就會削弱藍調的味道。

　　因此在這邊要先忘掉一般的音樂理論，只在必要時再想起來！藍調跟放克就是個性如此強烈，以獨特音階形成的音樂。

STEP 1

編排和弦進行打好地基

1-1　用七和弦建構具放克味的基礎

Track List

Track 39

在這裡省略用主要三和音配和弦的步驟，同時進行變更功能及替換代理和弦這兩件事。**譜例①**是調整後的例子，幾乎所有的功能上都配置了七和弦，下屬和弦的代理和弦Dm7也換成D7。在功能上，把第8小節從屬和弦改成下屬和弦，在第8～9小節做出一個二五進行，第13小節也從下屬和弦改成主和弦，並將第14～15小節改為二五進行。目的是在第10～13小節做出一個半音下行，細節會在「2-1」（P122）中解說。

譜例①是變更功能及替換代理和弦之後的結果，按此譜彈奏旋律及和弦的範例

PART 5
放
克

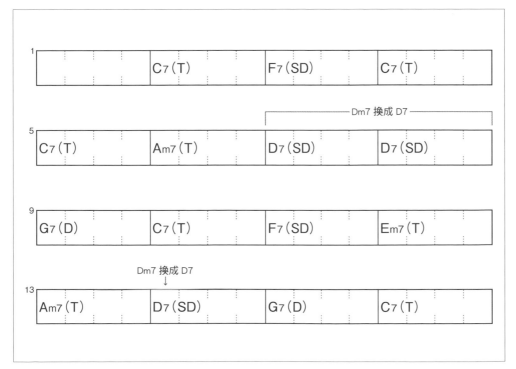

▲**譜例①**　在變更功能的同時，以七和弦為主、配完和弦後的狀態。
主和弦＝T，下屬和弦＝SD，屬和弦＝D

1-2 檢查與旋律打架的程度

在其他樂風中，如果旋律跟和弦組成音相差半音而打架，我們就不會選用那個和弦，可能將其改成掛留四度和弦或是重新選擇引伸音，會採用一些方式來解決。在放克中，由於一開始就是用七和弦，跟旋律打架的可能性相當高。

舉例來說，C7中有 Si♭、F7中有 Mi♭，這兩個音都不存在於 C 大調音階中。那麼我們就來檢查一下，這些音有沒有跟旋律打架吧！請回頭確認前一頁的譜例①及 **Track 39**，同時往下閱讀。

首先在第 3 小節中，旋律的 Re 跟 F7 的七度音 Mi♭因相差半音而打架。不過因為 Re 這個音是 F7 的 13th，所以在放克的世界裡，聲響聽起來反而是好的。這就是放克的有趣之處！只是這時的聲位就非常重要，只要將 Mi♭拉到比旋律低一個八度的位置，聲響效果應該會很不錯吧（**譜例②**）。

下一個形成半音關係的是第 7 小節的 D7，三度音的 Fa# 跟旋律的 Fa 只有差半音。不過這裡也能夠把 Fa 看做是 D7 的 #9th，聽起來的感覺上也沒有問題（**譜例③**）。

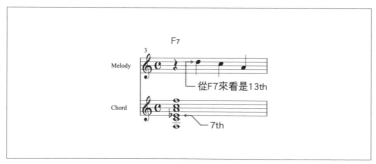

◀ **譜例②** 第 3 小節的 F7，其七度音 Mi♭跟旋律的 Re 只差半音，但因為 Re 是 13th，聽起來反而會有放克的味道

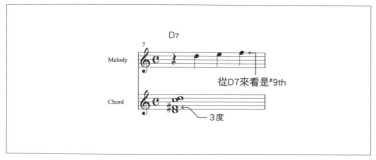

◀ **譜例③** 第 7 小節的 D7，三度音 Fa# 跟旋律的 Fa 只差半音，但這邊也因為 Fa 可以產生 #9th 的聲響效果，所以沒問題

再來看第11小節的F7，七度音Mi♭跟旋律的Mi只差半音而打架，這個就讓人有點在意了。當然，只要把F7改成F△7，讓和弦組成音為「Fa、Ra、Do、Mi」，問題便能解決，不過這樣由七和弦所營造出的藍調味道就會中斷。總之暫且先保留原樣，以F7繼續往下走吧（**譜例④**）。

筆者認為在對成品有明確想像時，不要輕易妥協，把問題先擱置下來、繼續前進，也是在編曲時的必要過程。花費大把時間煩惱，卻還是沒辦法用引伸音或代理和弦等技巧來解決，最後仍舊選擇F△7也是可能的結果，但在這個階段就做出結論還為時尚早。

第14小節的D7也是一樣，三度音Fa#跟旋律的Sol只差半音而打架（**譜例⑤**）。不過這裡因人而異，或許有些人會覺得聽起來並沒有那麼衝突。如果無論如何都覺得不順的話，也有換成Dm7這個解決方案，但在這裡也是刻意以保留藍調氛圍為優先，先維持D7的樣子往下走吧！

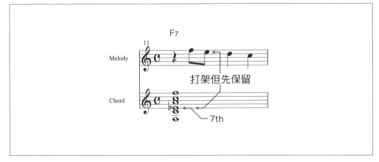

◀**譜例④**　第11小節的F7，七度音Mi♭跟旋律的Mi只差半音而打架，但總之這裡決定先保留原樣繼續往下走

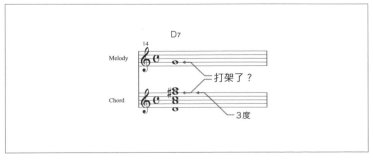

◀**譜例⑤**　第14小節的D7也一樣，三度音的Fa#跟旋律的Sol只差半音而打架，但這裡也留到之後再考慮吧

利用♭Ⅱ7堆疊出放克味

2-1 用♭Ⅱ7做出半音下行的行進

　　接下來，為了展現出放克的帥勁，試著做出效果良好的半音下行和弦進行。

　　筆者注意到的是第 10 ～ 13 小節，先從這個小節開始重配和聲吧！過程展示在**譜例⑥**中，請一邊參考譜例一邊往下閱讀。

　　首先，現在的和弦進行是 C7 → F7 → Em7 → Am7，但這裡將第 12 小節的 Em7 改成可以往 Am7 解決的副屬和弦 E7。這樣一來，第 12 小節就失去主和弦的功能，同時增加了一個屬七和弦（dominant seventh chord）。

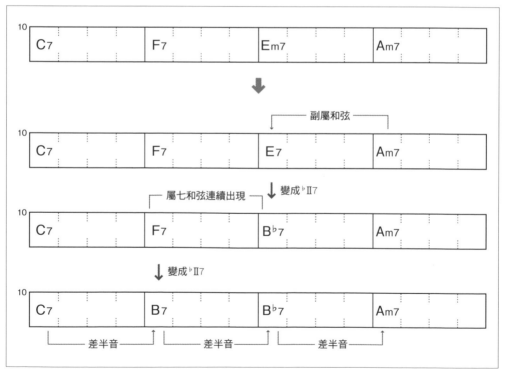

▲**譜例⑥**　第 10 ～ 13 小節的重配和聲。利用副屬和弦及屬七和弦的代理和弦♭Ⅱ7，做出半音下行的和弦進行

接下來，將這個E7換成屬七和弦的代理和弦♭Ⅱ7吧！將E7視為Ⅴ7時，♭Ⅱ7是B♭7。這樣一來，就會變成C7→F7→B♭7→Am7的進行。現在我們來思考一下C7、F7與B♭7之間的關係，大家應該會發現F7比B♭7高五度、C7比F7高五度。這是屬七和弦連續出現的狀態。所以我們也把F7用♭Ⅱ7替換掉吧！把F7看做Ⅴ7時，♭Ⅱ7就會是B7。

這麼做的結果是，在第10～13小節做出了半音下行的和弦進行C7→B7→B♭7→Am7。如同前面所述，在屬七和弦以五度音程關係連續出現的進行中，可以用♭Ⅱ7輕易做出半音下行的和弦進行。如果屬七和弦以五度音程關係連續出現時，請務必嘗試看看。此外，筆者從「1-1」那時開始，就是以這個進行為目標在配和弦的。只要能徹底掌握自然和弦，並練到能順暢地替換成代理和弦，各位也能夠在變更功能的時間點就設想好半音下行這件事。首先把這個連續出現的屬七和弦做成半音下行的方法當做固定模式，好好熟悉到成為自己的一部分吧！

此外，為了提升藍調味，原本其實想把Am7改成A7的。但是旋律的Do和A7的三度音Do#會打架（**譜例⑦**），不管是改變聲位的排列順序，還是加上引伸音，都沒辦法消除這種衝突感，所以決定還是維持Am7繼續前進。

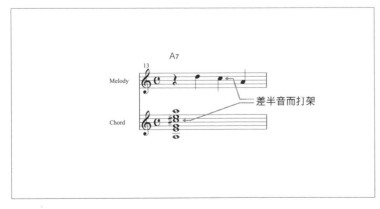

▶**譜例⑦** 如果將第13小節的Am7改成A7，旋律的Do會跟A7的三度音Do#打架

Track List
Track 40

按照譜例⑪彈奏旋律
及和弦的範例。聲響
比 Track 39 更有放克
的感覺

接著，我們繼續用重配和聲提升放克味吧。筆者盯上的是第8～9小節的D7→G7。D7比G7高五度，所以這裡也是「2-1」（P122）中出現過的、屬七和弦連續出現的模式。於是，把D7改成看做V7時的♭Ⅱ7，意即A♭7，就能做出A♭7→G7這個半音進行（譜例⑧）。

◀ **譜例⑧**　將D7改成♭Ⅱ7的 A♭7，做出半音下行

◀ **譜例⑨**　Fm7（Ⅳm7）和 A♭7（♭Ⅵ7）的共同音多達三個，所以♭Ⅵ7可以做為下屬小和弦的代理和弦發揮功能

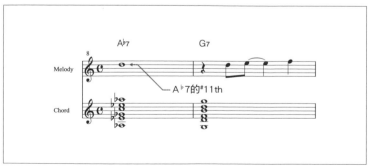

◀ **譜例⑩**　因為第8小節的旋律 Re是A♭7的 #11th，因而變成更有藍調味道的聲響

　　藉由這項調整，第8小節的功能從下屬和弦變成下屬小和弦。這是因為A♭7是C大調的下屬小和弦Fm7的代理和弦。但以C大調來說，A♭7是♭Ⅵ7，為什麼它會變成下屬小和弦（Ⅳm7）的代理和弦呢？我們來想想看吧！

　　C大調的Ⅳm7——Fm7，其組成音是「Fa、Ra♭、Do、Mi♭」。而A♭7是「Ra♭、Do、Mi♭、Sol♭」，都有Ra♭、Do、Mi♭這三個音。由此可見兩者的聲響效果非常接近，所以能夠成為代理和弦（**譜例⑨**）。這個功能變更僅僅只是結果，筆者的目的是「做出帥氣的半音下行」，不過建議各位還是當做知識好好記起來。

　　此外，從結果來說，還產生了一個效果不錯的地方。第8小節的旋律Re是A♭7的#11th，因此形成極有藍調味道的聲響（**譜例⑩**）。統整這個STEP 2中各項變更的成果就是**譜例⑪**跟**Track 40**。也請各位務必聆聽確認聲響效果。

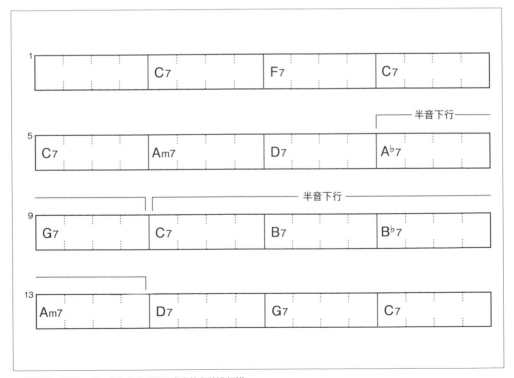

▲**譜例⑪**　統整STEP 2中的各項變更而畫出的和弦進行譜

加上引伸音整理和弦聲位

3-1 用9th做出流暢的進行

Track List
Track 41

按照譜例⑫彈奏旋律及和弦的範例。加上引伸音，做出更平滑更酷的聲響

在STEP 2的各種調整後，整首樂曲已經相當有放克的味道，但如同在「1-2」（P120）檢查過的，在幾個小節中有一些旋律音變成了和弦的引伸音。因此重新檢視整首曲子，調整引伸音平衡後的結果就是**譜例⑫**（**Track41**）。

首先，將第7小節的D7加上9th。這樣一來，聲位就變成「Re、Fa#、Do、Mi、Ra」，由於若從這些組成音中拿掉Fa#，就會變成Am$^{(onD)}$，所以也能夠跟第6小節的Am7順暢連接。雖然因為保留著三度音Fa#，而並非掛留四度型分數和弦，不過可以說做出跟D7的掛留四度型分數和弦Am7$^{(onD)}$相近的聲響就是筆者的目

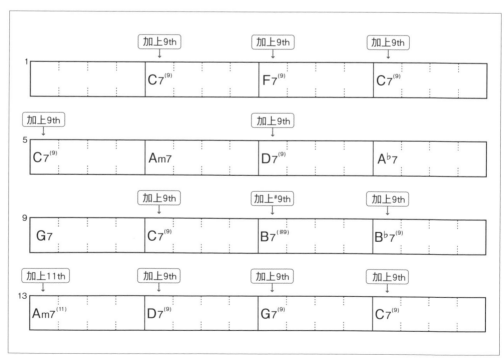

▲**譜例⑫** 以譜例⑪為基礎加上引伸音後的和弦進行譜

的（**譜例⑬**）。第14小節也基於同樣的理由，改成了D7⁽⁹⁾。這樣調整過後，在「1-2」中聽起來有些衝突的部分，現在應該也不會那麼明顯了。

像這樣替屬七和弦加上9th，讓聲響效果接近掛留四度型分數和弦，就能削弱屬和弦的感覺，做出流暢的進行。舉例而言，如果說G7是屬和弦效果最強的和弦，那麼就可以按照G7⁽⁹⁾、Dm7⁽ᵒⁿᴳ⁾、F⁽ᵒⁿᴳ⁾的順序逐漸減弱屬和弦的效果（**譜例⑭**）。

在同樣的思考邏輯下，替第12小節的B♭7加上9th的Do，其組成音就是「Si♭、Re、Ra♭、Do、Fa」，聲響因而變得接近B♭7的掛留四度型分數和弦Fm⁽ᵒⁿᴮ♭⁾（**譜例⑮**）。

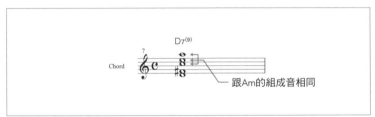

▶ **譜例⑬** 替D7加上9th，聲響就會接近掛留四度型分數和弦的Am7⁽ᵒⁿᴰ⁾

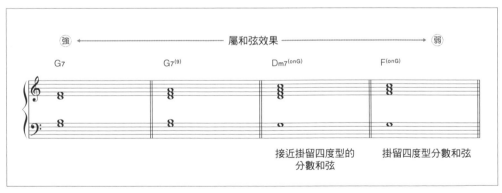

▲ **譜例⑭** 愈接近掛留四度型分數和弦，屬和弦效果就益發減弱，
從動態較劇烈的進行變成流暢的進行

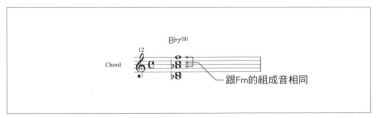

▶ **譜例⑮** B♭7⁽⁹⁾的聲響近似於掛留四度型分數和弦的Fm7⁽ᵒⁿᴮ♭⁾

3-2 將整體變成更現代的風格

延續上一頁，我們來看看譜例⑫（P126）加上的引伸音吧！

由於在「3-1」中藉由加上引伸音增添現代流行氛圍，考量到若在第2～5小節也加上引伸音可以改善整體的連結性，於是決定分別替C7和F7加上9th（**譜例⑯**）。第16小節的C7也同樣改成C7[(9)]。

順帶一提，如果比較喜歡第2～5小節不加上9th的版本，那麼在「3-1」加上的引伸音也需要再重新考慮一下。盡量不使用引伸音、以簡潔聲響為目標，會讓樂曲整體的流暢度更好。

接下來，第10小節的C7也基於跟第2～5小節相同的理由加上9th，而第11小節的B7則加上#9th。兩個音都是Re，所以會產生兩個和弦的共同音，提升和弦進行的連結性。此外，還會有另外一個好處。藉由將同一個音分別加上不同的引伸音聲響，能讓兩個和弦間產生對比，使各自的聲響效果更加凸顯（**譜例⑰**）。

此外，Re也是B7原來的和弦（換成♭Ⅱ7前的和弦）F7的13th，所以聲響聽起來也會有F7[(13)]的感覺。

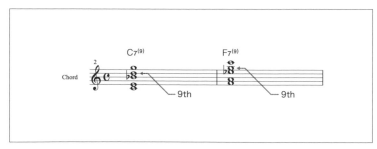

◀ **譜例⑯** 第2～3小節的聲位。替C7及F7加上9th。第4～5小節也同樣加上了9th

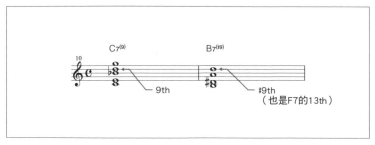

◀ **譜例⑰** 替第10～11小節的C7及B7都加上Re，讓和弦變成C7[(9)]及B7[(#9)]

3-3　吉他獨特的聲位

　　將第13小節的Am7，加上11th的Re、再省略五度音的Mi，這個上四聲部的聲位就是吉他手偏愛且經常使用的聲響（**譜例⑱**）。Sol跟Do，Re跟Sol，分別都是相差四度的關係，因此也可說是具有調式（※1）特性的聲響。此外，第13小節的旋律是「Re→Do→Ra」，這也是選擇此聲位的原因之一。

　　替第15小節的G7加上9th的Ra。這是在放克中，吉他切音的主流聲位（**譜例⑲**）。即使用鋼琴等鍵盤樂器彈奏這個聲位，也很難做出相同的氛圍。

　　如同這般，其他樂器的樂手最好也曉得不同樂器的獨特聲響與聲位會比較好。在樂團合奏的情形，有時會看到一些吉他跟鋼琴互相將彼此好聽的聲響抵消的狀況，這是因為他們不懂其他樂器的聲位或演奏方式的特徵而導致的現象。如果吉他手能學習鍵盤手的聲位，鍵盤手也去鑽研吉他手的話，合奏時就能襯托、牽引出彼此的優點，在和聲編寫上也能激盪出新的火花！

※1 調式特性
關於調式和四度音程的關係，請參考「PART 2 巴薩諾瓦 Bossa Nova」（P59）

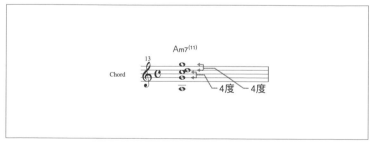

◀**譜例⑱**　上四聲部是吉他手偏愛且經常使用的聲位，四度音程營造出的調式風格聲響很有吸引力

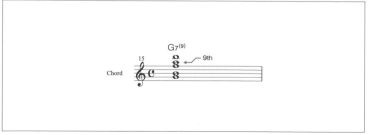

◀**譜例⑲**　放克切音的主流聲位

3-4 靠反覆兩個和弦做結

最後我們再費點心思，加上結尾吧（**譜例⑳，Track 42**）。雖然在第16小節結束也不會有問題，但筆者認為在這裡加上 C7⁽⁹⁾→F7⁽⁹⁾的反覆，可以讓聽眾留下更深刻的放克風格印象。實際上也會在現場演出中看到不斷反覆這兩個和弦做為結尾，然後再疊上吉他獨奏（solo）的情況。同樣地，也可以試著用這兩個和弦做前奏。

以上，就完成了放克重配和聲。

按照譜例⑳彈奏旋律及和弦。全音符的和弦彈奏方式不太能表現出放克的感覺，不過應該能感受到七和弦的藍調風格聲響吧！

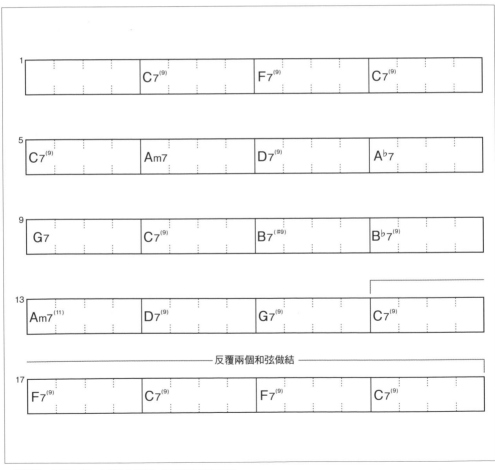

▲ **譜例⑳** 反覆 C7⁽⁹⁾→F7⁽⁹⁾做為結尾，完成放克重配和聲

PART 6

民謠
Folk

以三和弦為主的簡樸聲響

　　一聽到「民謠」兩個字，應該有些人腦中立刻會浮現 1960 ～ 1970 年代的音樂，但現在也經常做為「有機（organic）」或是「不插電（acoustic）」音樂的總稱。在本書中出現的民謠指的是後者，不過以歌曲本身為主，將表現歌手的聲音、個性及歌詞中的故事視為中心這一點，無論今昔都未曾改變。至於在和聲編寫方面，可以說發揮出旋律的優點就是筆者所期望的方向。此外，在這裡我們將會以民謠中不可或缺的吉他聲位來進行思考。

民謠重配和聲譜

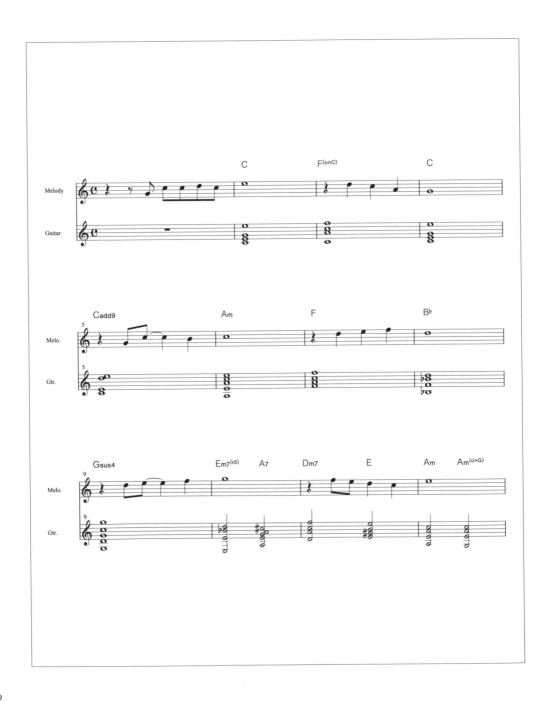

音軌解說 以木吉他分散和弦為主，做出了樸實的聲響。在譜例中，吉他的部分雖然畫成全音符，但這只是為了讓讀者更容易看清楚和弦的聲位。

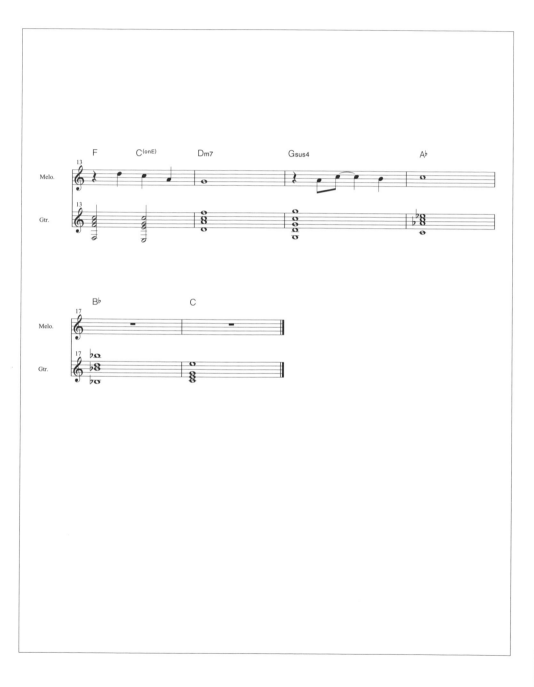

刻意不使用引伸音的方法

引伸音只是「調味料」

在現代，被稱為民謠的音樂範疇非常廣泛，也有不少使用引伸音和弦的樂曲。可是在本書中，因為用來重配和聲的原曲也是傳統民謠，所以想要嘗試看看，在不使用引伸音的情況下，是否能做出豐富的和聲編寫呢？

一旦熟悉引伸音之後，不管遇到哪種樂曲都會想試著用用看。添加引伸音確實可以拓展樂曲的可能性，但話說回來，引伸音其實是種像調味料一樣的存在。這樣一想就會發現，最重要的還是在加上引伸音之前的階段能把原始素材調理到多美味可口。在理解這一點後，這邊讓我們在不使用引伸音的前提下，來思考該怎麼重配和聲以襯托優美的旋律吧！

以吉他的聲位思考

說到民謠會使用到的樂器，果然還是木吉他給人的印象最深刻吧！

鍵盤樂器和吉他就算以同樣的聲位彈奏，聲響效果也會有差別。吉他通常只有六根弦，在鍵盤樂器上思考出來的聲位，不見得能原封不動地套到吉他上彈奏，而且鋼琴還可以用雙手同時壓下十個音。但也不是說鋼琴的聲響就一定較為飽和豐富，吉他也擁有只有吉他才能發出的獨特聲音。

在編寫和聲時，考慮到樂器特性來設計聲位也相當重要，因此這裡的重配和聲是以吉他聲位為前提進行的。還有，從「民謠重配和聲譜」（P132）開始，所有譜例都是以分散和弦的指彈為前提。

STEP 1

特色是單純優美的聲響

1-1　在功能上幾乎與基礎譜相同

接下來將一如以往地，首先考量各小節的功能。話雖如此，不過既然這邊不會大量使用引伸音，筆者認為幾乎沒有更動的必要。

調整後的結果是**譜例①**，跟「基礎譜」（P14）相比，有更動的地方只有第14～15小節而已，從屬和弦→下屬和弦改成下屬和弦→屬和弦。這是為了運用二五進行Ⅱm7→Ⅴ7，做出迎向結尾的結束感。已經將自然和弦的代理和弦熟記於心的人，也可以在這個階段將F→G替換成Dm7→G7。

▲**譜例①**　更動各小節功能的範例。調整的地方只有第14～15小節

Track List

Track **44**

按照譜例②彈奏旋律及和弦的範例。到前半第9小節為止，三和弦樸實的聲響就已經飄散出民謠的風味。第10小節之後還是暫定狀態

在其他樂風中，變更和弦功能以後，會接著運用四和音（tetrad）的自然和弦替換成代理和弦。不過在這裡，想要在前半的第9小節之前，刻意以三和弦來思考。

三和弦的聲響很單純，但也因此能夠表現出一種清晰的美感。以筆者的自身經驗來說，愈是厲害的吉他手，愈能讓三和弦發出漂亮的聲響。為什麼呢？原因是若調音和按弦的方式不精準，就沒辦法彈出優美的聲音。也就是說，正因為三和弦的聲響對任何人來說都很明確，所以是完全沒辦法蒙混的和弦。

譜例②是三和弦的運用範例，到第9小節為止，跟譜例①（P135）不同的地方在於第3小節及第6小節。在第3小節中，使用了F的轉位型分數和弦F^(onC)。這是為了讓第2～4小節的最低

▲譜例② 到前半第9小節為止，都用三和弦來配和弦。第10小節以後，運用四和音的自然和弦來替換。在譜例中，也標註了其他的候補代理和弦

音都變成 Do，在不破壞主和弦→下屬和弦→主和弦的流動下，做出一個流暢的進行（**譜例③**）。而在第 6 小節中，則改成主和弦的代理和弦 Am。這樣一來，到第 9 小節為止的聲響就變得樸實易懂，很有民謠的感覺了吧（**Track 44**）。

第 10 小節以後，總之先用代理和弦來逐一改成四和音的自然和弦（※1）。這主要是在為之後 STEP 2 中要說明、使用的副屬和弦做準備，因此在這個時間點，和弦進行是還沒有整理好的狀態。

此外，第 14 ～ 15 小節如同在「1-1」（P135）曾經提及的，改成 Dm7→G7。雖然第 14 小節的旋律是 Sol，但只要想成是 Dm7 的 11th，組成音上就沒有問題。還有第 15 小節的旋律裡有兩個 Do，不過這正好是 G7 的四度音，所以可以預測之後會有改成掛留四度的必要（**譜例④**）。

※1 代理和弦
　（substitute chord）
關於代理和弦的替換請參考「PART 1　爵士 JAZZ」的「1-3」（P28）中附上的表①

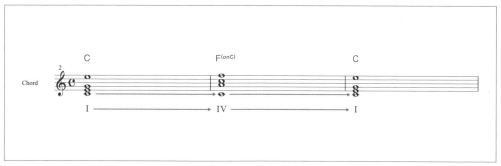

▲**譜例③**　第 2 ～ 4 小節的和弦聲位。將最低音都改成 Do，就可以在不改變功能的情況下做出流暢的進行

PART 6
民謠

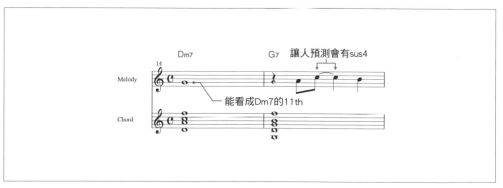

▲**譜例④**　第 14 小節中，旋律的 Sol 正好是 Dm7 的 11th，在組成音上可以視為是沒有問題。此外，第 15 小節雖然先暫時放上 G7，但考慮到跟旋律之間的關係，應該是掛留四度比較適合

STEP 2

思考副屬和弦的使用時機

2-1 最具效果的位置為何？

在第9小節之前，堅持只用三和弦展現出樸實的聲響；但第10小節以後，打算運用多種技巧，替樂曲增添一些亮點。

因此，首先我們用副屬和弦（※2）替樂曲加進一些動態變化吧！根據譜例④（P137）思考在第10小節後加進副屬和弦的可能性，就會發現結果如**譜例⑤**所示，總共有五個地方可以添加。

※2 副屬和弦
配置方式請參考「PART 1 爵士JAZZ」的「STEP 2」（P30）

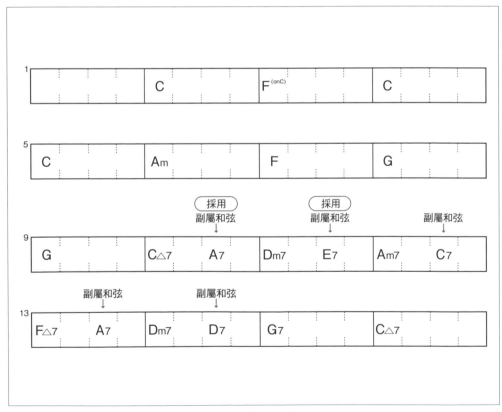

▲**譜例⑤** 在第10小節以後，可以配置副屬和弦的地方總共有五個。
從中採用第10小節的 A7 和第11小節的 E7

　　其中，在第13小節A7的部分，要特別注意第三拍的旋律音是Do，而Do是A7的#9th（**譜例⑥**）。從刻意使用這個聲響效果的方向來思考雖然也不是不行，但就會需要去平衡這個#9th跟前後和弦的引伸音效果，因為只有A7加上引伸音的話，聽起來可能會很不協調。不過，這次的主要概念是不使用引伸音，所以或許這裡不太適合放上副屬和弦。

　　再來，只要看譜例⑥就會發現，第14小節如果放進副屬和弦D7，三度的Fa#就會跟旋律的全音符Sol因相差半音而打架，無法直接這樣使用。不過只要將三度音Fa#改成掛留四度的Sol，將和弦調整成D7sus4就可以了。如果有使用掛留四度聲響效果的明確想法，這也是一個選擇。

　　以結果來說，筆者決定採用第10小節的A7跟第11小節的E7。理由是如果五個地方全都使用的話，副屬和弦帶來的動態開展效果就會減弱。此外，也是因為單純覺得「太多了」。這部分是直覺上的判斷，筆者認為在做音樂時這種直覺也相當的重要。

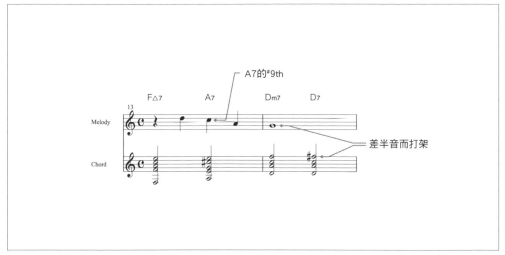

▲ **譜例⑥**　在第13小節的A7，因為旋律中的Do會變成#9th，可能會讓人覺得不協調。
還有第14小節的D7，三度音Fa#跟旋律音Sol相差半音而打架

Track List

Track 45

按照譜例⑨彈奏旋律及和弦的範例。第10小節到第11小節的Dm7為止,利用暫時轉調展現出憂傷的感覺

前一頁「2-1」,在第10小節加進了副屬和弦A7後,筆者想到一個新點子。那就是將這個A7分割成二五進行,把C△7替換成關係Ⅱm7的Em7。也就是說,將第10小節從C△7→A7改成Em7→A7。Em7也是主和弦的代理和弦,所以就算把C△7替換掉,在功能上也不會產生問題(**譜例⑦**)。

接著,我們再多下一道功夫。第11小節是Dm7,所以想試著把第10～11小節暫時轉調(transient modulation)成D小調。這樣一來,就能夠將第10小節改成往小調的Ⅰ級(Dm7)解決的二五進行。

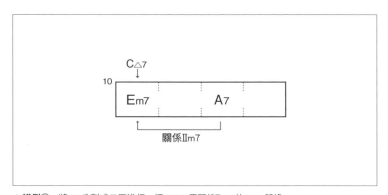

▲**譜例⑦** 將A7分割成二五進行,把C△7用關係Ⅱm7的Em7替換

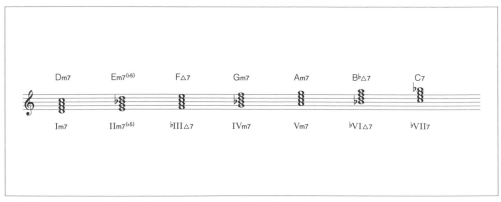

▲**譜例⑧** D自然小調音階上的自然和弦。V會變成Vm7,但在二五進行時會用和聲小調音階上的V7,所以最後變成Em7⁽♭5⁾→A7

　　譜例⑧列出了D自然小調音階上的自然和弦。關係Ⅱm7會是Ⅱm7$^{(b5)}$，所以將Em7改成Em7$^{(b5)}$。這樣一來，C大調的主和弦功能就消失了。

　　此外，<u>在自然小調音階上做出的Ⅴ級自然和弦，如同譜例⑧所示，是Ⅴm7</u>。但在小調音階上做二五進行時，要用和聲小調音階上的自然和弦Ⅴ7。<u>原因是Ⅴm7裡不包含三全音（tritone），並不具備屬和弦的功能</u>。如此一來，直接運用第10小節中的A7，就能把10～11小節的Em7$^{(b5)}$→A7→Dm7看做是暫時轉成D小調。

　　Track 45是統整STEP 2所有更動後的結果，在第10～11小節，應該有表現出與C大調主和弦、下屬和弦及屬和弦不同的憂傷落寞情懷吧（**譜例⑨**）。

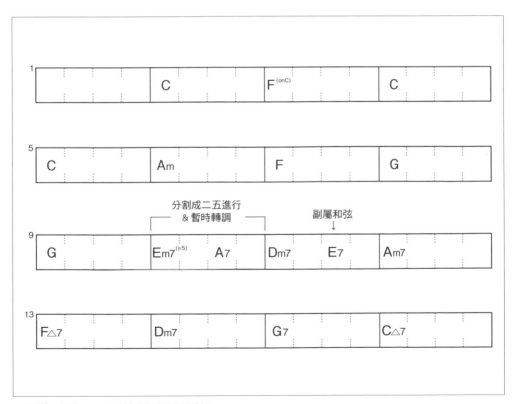

▲**譜例⑨**　統整STEP 2中所有變更後的和弦進行

STEP 3

利用調式內轉增添色彩

`3-1` 以三和弦型態運用同主調自然和弦

接著，我們來使用名為調式內轉（modal interchange）的技巧，替樂曲的色彩加上一些變化吧！所謂調式內轉，簡單來說就是使用同主調（※3）上自然和弦的技巧。如果樂曲是C大調，那就能夠將C小調的自然和弦運用在樂曲之中，也就表示可以在大調中做出小調的氛圍。

在這裡想要用三和弦來做出調式內轉。為什麼要限定只用三和弦呢？理由如同在「1-2」（P136）曾提及的，三和弦單純，所以特徵也十分明確，因此最能清楚表現小調氛圍。筆者認為也能用「毫無雜質的純正色彩」來形容三和弦。一般來說，我們會講「大和弦明亮，小和弦黯淡」，但在用樂器彈奏這些聲響時，使用三和弦可說是效果最為顯著的。加上 7th 和引伸音之後，就會轉為混入各種顏色的狀態而變成複雜的聲響，難以再用「明亮」、「黯淡」這類單純的字眼說明。

實際上，給小朋友聽的樂曲或童謠等，為了清楚強調樂曲的個性，也有不少會刻意以三和弦為主來編寫和聲。不過，若想要表現像「悲傷卻開心」或「惆悵」這類複雜的情感時，和弦也就需要複雜的聲響。這時就會加上 7th 或引伸音，依據自己最想表現的情感做出貼近的聲響。

如同上述，在編寫和聲時，不要不加思索的就朝困難的方向走，配合自己想表現的心情來選擇和弦這點相當重要，此外，筆者認為這亦是樂趣所在。

※**3 同主調（parallel key，或稱同主音調）**
意指跟原本調性主音相同的調。原本是大調的話，同主調就會是小調，原本是小調的話，同主調就會是大調。舉例來說，C大調的同主調是C小調，反之亦同。這個規則適用於所有十二個調性。此外，自然、和聲、旋律這三種小調音階，全都算是同主調

3-2 先把第8小節改成B♭

接下來，我們就試著來實際運用調式內轉吧！這裡的同主調是C小調，所以在**譜例⑩**中，以三和弦型態列出C自然小調音階的自然和弦。雖然和聲及旋律的各小調音階也算是同主調，但為了避免造成混亂，在這裡只專注討論自然小調音階。

在大調樂曲做調式內轉時，經常使用的是♭VI跟♭VII，以譜例⑩來講，就是A♭跟B♭。所以先來找找看旋律中是否有看起來可以搭配B♭的小節，也就是只要旋律中有出現B♭的組成音「Si♭、Re、Fa」就可以了。這樣來看，第8小節是Re以全音符拉長，好像可以用。實際彈奏後發現聲響效果也相當好！前面的第7小節是F，朝B♭移動的話就等於是往上方四度移動的進行，這部分也很流暢（**譜例⑪**）。

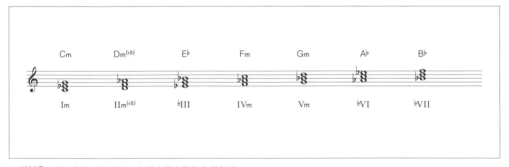

▲**譜例⑩** 以三和弦型態列出C自然小調音階的自然和弦。
在做調式內轉時，經常使用♭VI跟♭VII

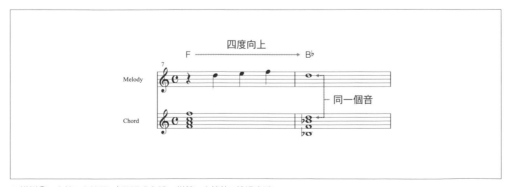

▲**譜例⑪** 在第8小節用B♭做調式內轉。從第7小節的F接過來時，
也會是一個順暢的音樂流動

3-3 將第16小節改成 A♭並加上結尾

下一步，我們也來找找看有沒有可以用A♭的地方吧！這個和弦包含了沒有出現在C大調音階中的音，Ra♭跟Mi♭。這意味著如果旋律裡有Re、Mi、Sol、Ra，就會因為相差半音而打架。雖然並非「絕對無法使用」，但似乎需要費心思嘗試配起來是否合適，與其如此，還不如直接找旋律中沒有Re、Mi、Sol、Ra的小節比較快呢！相符的有第6小節跟第16小節，這兩個小節的旋律都是全音符的Do。不過，由於已經在第8小節用過調式內轉，如果在第6小節也使用的話，第8小節的效果就會大打折扣，而從整首樂曲的流動性來看，也會顯得不太平衡。因此，筆者決定只在第16小節使用A♭。

按照譜例⑬彈奏旋律及和弦的範例。希望各位仔細確認第8小節及第16～17小節的調式內轉

可是，這裡還會碰上一個問題。第16小節是樂曲的最後一個小節，如果在這裡用A♭，就無法做出結束感。為了解決這個問題，筆者決定加上兩小節的結尾，在第17小節放上B♭，然後在第18小節擺入C來解決（**譜例⑫**）。

從樂理層面來思考，這個和弦進行可以看做是用全音進行來解決的假終止（deceptive cadence，或稱偽終止），不過建議大家只要單純當做使用調式內轉做結尾的範例背下來就好了，這樣想應該會讓你們在作曲或編曲時，比較容易套用進去。

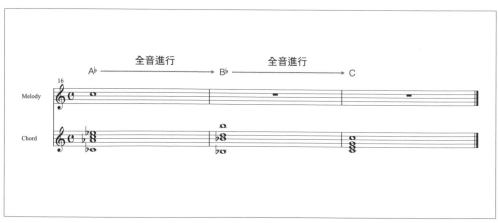

▲譜例⑫　在第16小節用A♭做調式內轉，再加上兩小節的結尾，用全音進行做出假終止

　　Track 46跟**譜例⑬**是使用了調式內轉的和弦進行，跟Track 45比較一下就能發現，第8小節跟結尾的氣氛變得截然不同。

　　如果是有在作曲的人，就算不曉得調式內轉這個詞或相關理論，應該也常會憑著靈光一閃用上小調和弦。試著分析自己的曲子看看，應該也會很有趣！此外，當以後找不到靈感而卡關時，也可以試著回想這邊的說明，從樂理層面來尋找方法。

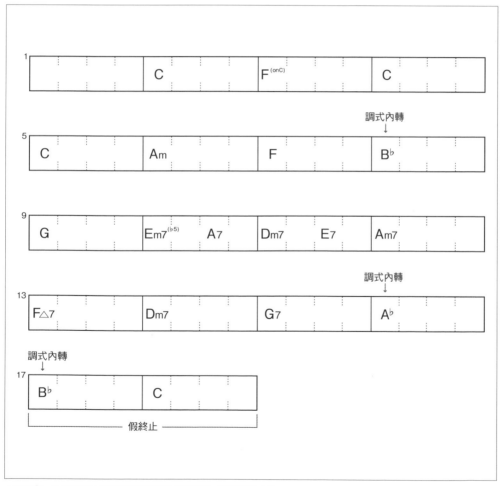

▲**譜例⑬**　統整STEP 3的所有變更後的和弦進行譜。請各位聽一下Track 46，試著去感覺調式內轉的聲響效果

以流暢的根音旋律行進與掛留四度收尾

4-1 加上和弦動音般的進行

　　從這裡開始要進入收尾階段。第 12 ～ 14 小節是下行的 Am7→F△7→Dm7，於是做了「Ra→Sol→Fa→Mi→Re」這組每次下降一個音的下行根音旋律行進。它的和弦聲位範例表示在**譜例⑭**。

　　首先，把 Am7 中 7th 的 Sol 當成最低音，就會變成 Am(onG)。然後將第一個和弦改成三和弦 Am，並讓最低音之外的聲位對齊，第 12 小節就會變成 Am→Am(onG)。第 13 小節中，替 Am 加上一個最低音 Fa，就會是「Fa、Ra、Do、Mi」，也就是會變成 F△7。只是旋律是 Re，跟 Mi 是大二度的關係，雖然聽起來沒那麼衝突，但為了凸顯根音旋律行進的下行，所以拿掉 Mi，改成 F。接著，考慮用 Am 做出和弦動音（cliche），而讓它變成 Am(onE)，跟旋律之間的關係也沒有問題。不過，前面的 F 是明亮單純的聲響，所以還是有一點不太搭調的感覺。因此改成組成音跟 Am 類似的 C。只要用展開型分數和弦的 C(onE)，跟旋律之間就可以搭配，不會有問題。

　　和弦動音原本是用在相同和弦連續出現時的技巧，所以這邊用的手法嚴格來說或許不能稱為和弦動音，不過應該可以算是應用其思考邏輯的技巧吧！

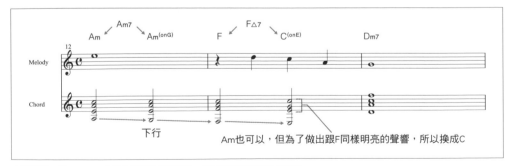

▲**譜例⑭**　第 12 ～ 13 小節的和弦進行及聲位。應用和弦動音的思考邏輯，做出下行的根音旋律行進，再據此調整和弦

4-2 加上四度的聲響

再差一點就要完成了。自從筆者決定要用吉他來思考這次的重配和聲時，就一直想著要在聲位中放進四度的聲響。吉他上的四度聲位，有一種獨特的美感。因此，將第9小節的G換成Gsus4（**譜例⑮**）。

這個變更也是考慮到樂曲的流動性。第8小節用Bᵇ做了調式內轉之後，如果突然回到G7這個C大調的屬和弦會有些突兀，因此想以四度聲位的調式味道來延續前面已經用Bᵇ扭轉成的氛圍。

還有一處，第15小節的G7也換成Gsus4（**譜例⑯**）。這裡的旋律是Do，跟G7的三度音Si只差半音而會打架。因此把Si拉高（掛留）半音，變成掛留四度和弦，然後為了以四度的聲響為優先，又拿掉7th的Fa。

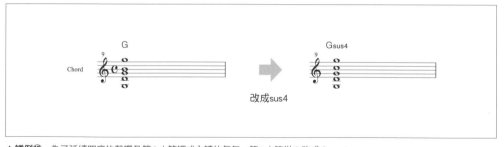

▲**譜例⑮** 為了延續四度的聲響及第8小節調式內轉的氣氛，第9小節從G改成Gsus4

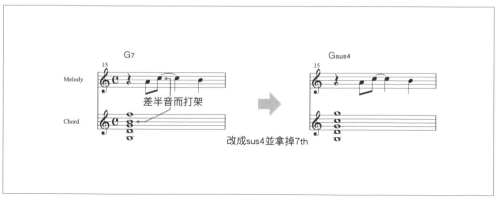

▲**譜例⑯** 為了避免旋律中的Do跟三度音Si打架，把G7改成Gsus4，
再以四度聲響為優先，拿掉7th

4-3 在最後加上 **9th** 並拿掉 **7th**

最後，吉他手提出「在第5小節的C加上9th如何？」的建議。雖然一路上都堅持使用三和弦，但實際聽過演奏後，發現這種若有似無的低調時尚感效果很好，所以就把C改成Cadd9。筆者認為這樣就完成了，並將這個版本收錄在 **Track 47** 裡。但後來在編寫 Track 43（P132）的階段，又把第11小節的E7改成E。這是因為第11小節第二拍的旋律Re是E的7th，光是這樣就能營造出充足的解決感，所以判斷降低和弦的屬和弦特性會比較好。這樣一來，就完成了民謠的重配和聲（**譜例⑰**）。

按照完成重配和聲的譜例⑰彈奏旋律及和弦的範例。此外，在這個 Track 中，第 11 小節的第二拍是以還沒拿掉 7th 的 E7 彈奏的

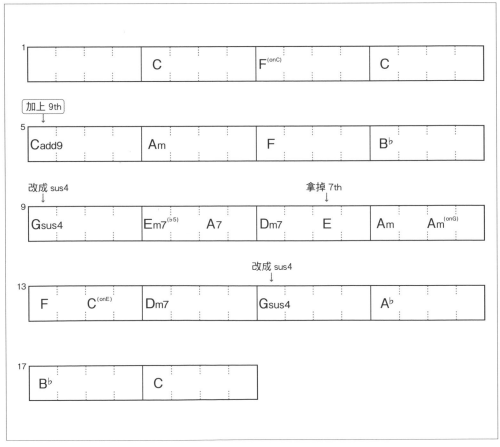

▲**譜例⑰** 最終完成版的民謠重配和聲

PART 7

日本流行樂
J-POP①

建構一個具有豐富故事性的抒情世界

　　J-POP 日本流行樂中有各種風格的樂曲，而在J-POP①這章，我們會聚焦在抒情歌曲上。抒情歌給人節奏和緩、氣氛安靜的印象，不過從和聲編寫的角度來思考，清楚做出高低起伏可說是非常重要。在緩慢的節奏下，如果和弦進行沒有轉折變化就可能讓人覺得冗長。所以為了避免如此，在這個PART中我們將會以編寫出最能襯托旋律及歌詞故事的豐富和聲為目標。

J-POP ①重配和聲譜

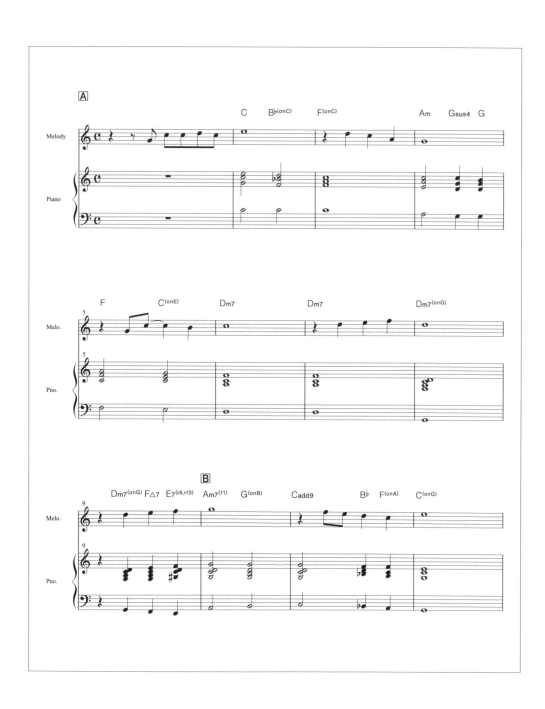

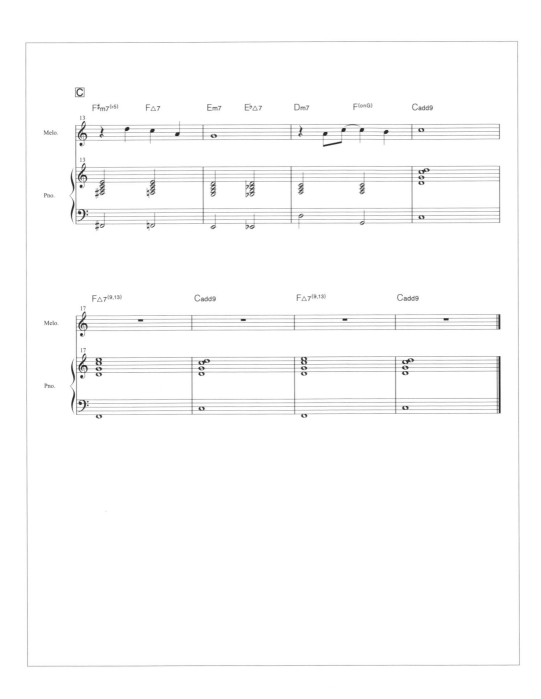

CONCEPT

考慮樂曲結構

段落的基礎知識

為了將旋律、歌詞中蘊含的故事清楚易懂地傳達給聽眾，建議將樂曲分成幾個段落（※1），在明確定義各部分任務的基礎上進行和聲編寫。

一般來說，樂曲的段落分成前奏（I）、A 段（A）、B 段（B）、副歌（C）、D 段（D）和結尾（End 或 Outro）等。前奏是導入部，A 段跟 B 段又稱做主歌（verse），是通往副歌前的段落，副歌（chorus）則如各位所熟知的是樂曲最激昂的部分。而有些樂曲中，也可能 B 段就是副歌。D 段是為了疊高副歌能量的展開部，結尾則是為使樂曲結束的段落，或稱為尾奏（outro）。

將這些結構標記在譜面上時，會使用稱為排練記號（rehearsal mark）的符號來表示。上面提到的段落名稱後面括弧內寫的英文字，就是排練記號。往後在解說時，也都會使用這個記號。

※1 段落（section）
這邊指的是架構樂曲的要素。在「PART 8 日本流行樂 J-POP ②」（P171）中，也同樣用了「section」這個字，但意思是指「做出關鍵樂句」，請各位留意

以 A—B—C 模式重配和聲

流行音樂的樂曲結構有好幾種模式，其中特別常用的如**圖①**所示。那麼，重配和聲原曲〈The Water Is Wide〉是哪一種呢？這首樂曲較短，只有 16 小節跟一遍主歌與一遍副歌。基本上可以分成第 1 ～ 9 小節是 A，第 10 ～ 16 小節是 B，A 是主歌而 B 為副歌這兩個段落。可是，只有這樣要當成製作故事開展的練習會不太足夠，所以把第 13 ～ 16 小節設定成 C，用三個段落的展開來思考（**譜例①**）。

A：安靜緩慢的主歌，朝 B 前進的同時能量漸漸增強

B：副歌，情感最激昂的高潮

C：這個段落從副歌一口氣回到沉靜的氣氛，同時也是準備要迎向樂曲終點的結尾

以上是筆者所設想的故事。在本書中，〈The Water Is Wide〉

沒有附上歌詞，但照理來說歌詞也相當重要。如果開頭用了很激烈的話語，那麼也有在Ａ突然激昂，在Ｂ收斂，然後Ｃ再次激昂的方法。此外，鼓的過門（fill in）跟樂器編制也很重要。但不管這些東西做得再好，要是和弦本身缺乏起承轉合的故事性，效果就會大打折扣。首先，我們來思考光靠鋼琴或吉他自彈自唱就足夠吸引人的和弦進行吧！

▲圖① 具有代表性的樂曲結構範例。結構中沒有Ｃ時，通常Ｂ就會是副歌

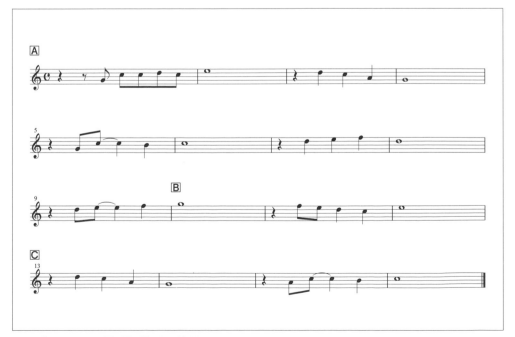

▲譜例① 段落分配用Ａ─Ｂ─Ｃ三個段落來設想

STEP 1

考量過主和弦多樣性的功能變更

1-1 重視彈性與靈感

Track List

Track 49

按照譜例②的和弦進行譜彈奏旋律及和弦。跟「基礎譜」（P14）相比，只有更動第5小節和第14小節，給人的印象幾乎沒有改變對吧

接下來，我們按照前一頁分好的段落來思考各小節的功能，但在開始之前，有兩件事希望大家可以放在心上。

第一，要保持彈性。依筆者的經驗，抒情歌的製作過程中，更改編曲、歌詞或是聲響概念等情況可以說相當常見。因此在重配和聲時，需要能保持彈性來應變。「這裡已經放了主和弦，要改很困難吧？」，不要這樣侷限自己，這種時候就乾脆地從初始方針開始調整吧！

第二，重配和聲時重視靈感的重要性。在抒情歌的世界中，和弦編寫方式會大幅左右樂曲的故事性，由感性的靈光一閃帶來好結果也是常有的事。就算想到的和弦並非樂理上的正確答案，實際彈奏之後發現聽起來感覺不錯的話，那就鼓起勇氣用下去吧！若是跟前後和弦的引伸音效果不平衡或者只有那個部分聽起來超棒卻跟前後無法連貫的時候，屆時再來思考從樂理的角度要如何整合就好。學會分辨何時該聽從靈感，何時該運用樂理知識，可說是決定能不能精通和聲編寫的關鍵。

1-2 變更處只有兩個

前言不小心寫太長了，接著我們就來依據「基礎譜」（P14）開始功能變更吧！

首先是Ⓐ，只要沒有特別目的，這裡就會建議從主和弦開始。還有Ⓑ一開頭的第10小節處，也建議先放上主和弦。

為什麼這麼說呢？因為這樣有一個優點：擁有主和弦功能的自然和弦連同代理和弦有I、IIIm、VIm這三個，如果後面想要做出更多起伏時，會比較容易調整。此外，朝向主和弦移動的和弦進行中，可以藉由配置下屬和弦、屬和弦或下屬小和弦等做出各

式各樣的終止式。所以想要做出樂曲高潮時，也可說相當好用。

　　在這個考量之下，筆者變更功能後的結果就是**譜例②**（**Track 49**），跟「基礎譜」相比只更動了兩個地方。首先是前半第5小節，從主和弦改成下屬和弦。會做這個調整，是由於掛記著即將在「3-1」（P158）中解說的第2～5小節的重配和聲。再來，將第14小節從屬和弦改成主和弦。這個調整是考慮到之後要把第15小節分割成二五進行，而這部分會在「5-1」（P168）中說明。

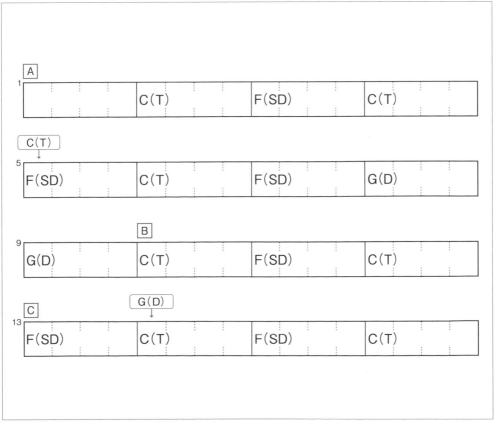

▲**譜例②**　調整功能後的和弦進行譜。跟「基礎譜」相比，有更動的只有第5小節跟第14小節。主和弦=T、下屬和弦=SD、屬和弦=D

STEP 2

從副歌和弦開始替換

2-1 擁有主和弦功能的三個和弦

下一步是利用四和音（tetrad）的代理和弦，將譜例②（P155）的和弦一一替換掉。這裡我們從第10小節的 B 開始思考。在編曲時，「從樂曲的關鍵之處開始下手」這點也很重要，不需要總是從樂曲開頭開始構思。

B 的開頭是主和弦，所以有 C△7、Em7、Am7 這三個選項。我們來實驗看看，這三個有什麼差別吧！為了讓差異更加明顯，筆者在第9小節擺上 Dm7^(onG)，再於第10小節分別放進這三個和弦，結果就如**譜例③**所示。然後，分別將和弦進行①Dm7^(onG)→ C△7收錄在 **Track 50**，和弦進行②Dm7^(onG)→ Em7收錄在 **Track 51**，和弦進行③Dm7^(onG)→ Am7 收錄在 **Track 52**。

Track List

Track 50

譜例③～和弦進行①：
Dm7^(onG)→C△7

Track List

Track 51

譜例③～和弦進行②：
Dm7^(onG)→Em7

Track List

Track 52

譜例③～和弦進行③：
Dm7^(onG)→Am7

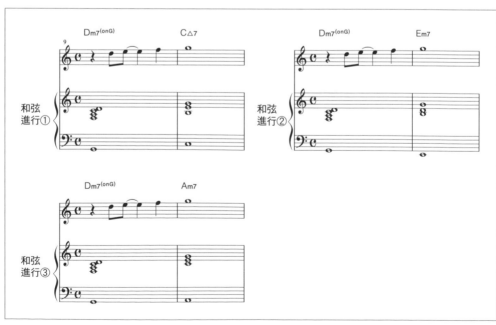

▲**譜例③** 這三種擁有主和弦功能的和弦，分別具備不同的氛圍

聆聽這三種編排比較一下，各位有什麼感覺呢？筆者個人聽起來的感覺是，C△7讓人預期後面會接明亮而充滿希望的開展，Em7會讓人覺得有點惆悵黯淡，而Am7則讓人有肅穆之感，不過依據前後的和弦行進，每一組都讓筆者覺得之後有繼續發展的空間。

Track List

Track 53

按照譜例④彈奏旋律及和弦。雖然還感覺不出最終的聲響會是何種氛圍，但第10小節的Am7一定程度地決定了樂曲的方向性

2-2　選擇肅穆的氣氛

和弦進行①～③給人的感覺，可能會隨著與前後和弦的關係而改變。但在這個實驗中，各位應該也切身體會到即便是功能相同的和弦，創造出的氣氛也差距很大了吧？這份差異會給整首樂曲帶來莫大的影響，因此必須慎重挑選。筆者決定選擇氛圍最為肅穆的Am7。

以這個進入副歌的方式為主軸，利用四和音的代理和弦暫時配出的和聲版本就是**譜例④**。離筆者心目中的完成版還相距甚遠，但大家先聽**Track 53**感覺一下聲響效果，就能輕易明白之後的變化。

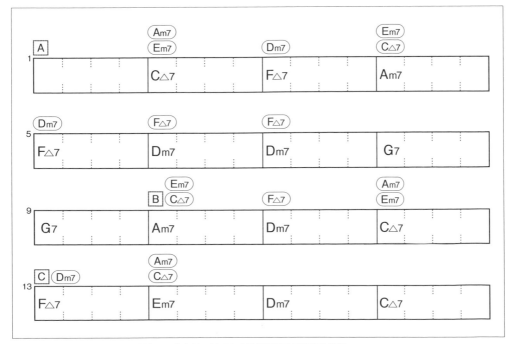

▲ **譜例④**　以副歌開頭第10小節的Am7為主軸，用四和音的代理和弦替換後的範例

STEP 3

Ⓐ段落在前半和後半做出起伏

3-1 前半用簡單卻觸人心弦的進行

接下來會按段落進行重配和聲。首先,針對導入部Ⓐ的前5小節來思考一下吧!想將副歌做成高潮的頂點時,如果在前面的部分使用太多副屬和弦或引伸音等技巧,導致耳朵產生聽覺疲勞,副歌聽起來可能就不會那麼激昂。因此,這裡想要大膽地用「C→F→Am→F」這個簡單的三和弦進行。

不過,簡單歸簡單,還是想要有一些起伏,所以加上在「PART 3 搖滾Rock」中也曾使用過的技巧,「讓樂曲開頭的第二個和弦出現意料之外的聲響」。在這邊,筆者選擇B♭(onC)做為「第二個和弦」。它的聲響效果近似於C7的掛留四度型分數和弦,所以搭配第3小節的F來想,也可算是具有副屬和弦性質的和弦。此外,B♭並沒有出現在C大調音階的自然和弦裡,因此即使簡單,卻能帶來觸人心弦的效果。

配合這個B♭(onC),把第3小節的F改成轉位型分數和弦F(onC)。看一下**譜例⑤**,大家應該會發現將最低音全都改成Do之後,就形成了持續音(pedal point),這會產生凸顯上聲部的下行旋律線的效果。

▶ **譜例⑤** 第2～3小節的聲位。為了凸顯上聲部的動態,最低音使用了持續音

3-2 加進四度堆疊的和弦

第4小節的旋律是一個全音符，所以可說是不用受限於旋律動態，能夠凸顯最高音及內聲部動態的一個小節。這邊筆者調整後的結果顯示在**譜例⑥**中。

這是用了哪些步驟做出來的呢？首先，第3小節F的最高音是Do，所以把第4小節的Am也改成最高音是Do的聲位「Mi、Ra、Do」。接著，如果把第5小節的F改成「Do、Fa、Ra」，看起來就能在兩個和弦間做出間隔單音的下行旋律線「Do→Si→Ra」，而這時，筆者想到在Am的後面放上Gsus4。

在連續出現的三和弦中間擺進一個掛留四度和弦，就能讓四度堆疊和弦獨特的聲響在聽覺上留下深刻印象。更何況如果是Gsus4，就可以選擇「Re、Sol、Do」這個聲位，讓最高音跟Am一樣，而且其他聲部會分別形成「Ra→Sol」和「Mi→Re」這般單音移動的下行。然後，如果在後面緊接著擺上一個聲位配置是「Re、Sol、Si」的G，就只會有最高音往下行。這樣一來，就會形成最高音和內聲部，還有最低音在不同時間點出現下行的和弦進行。再來，為了在第5小節到第6小節的Dm7之間，做出一個「Fa→Mi→Re」的下行根音旋律行進，在第3～4拍放上C⁽ᵒⁿᴱ⁾。

像這般考慮各聲部的連結性以做出旋律線的和聲編寫方式，經常用在弦樂上。這個方法能做出非常立體的和弦進行，請各位務必挑戰看看。

▲**譜例⑥** 第4～6小節的聲位。最低音跟上聲部的移動時間點是錯開的，而非一致，這樣可以做出漂亮的旋律線

3-3 A 的後半要設想具有開放感的順暢流動

在前一頁做的第2～5小節，以結果來說，變成每兩拍就密集地更換和弦。所以在第6～7小節，就大膽地決定維持原本的Dm7，以表現出開放感。那個感覺就像是讓原本如流水般奔騰的旋律，在這裡一口氣解放至寬敞空間中。再來，把第8小節也從G7改成掛留四度型分數和弦的Dm7^(onG)。目的是要讓上面聲部維持Dm7的聲響，持續表現出開放感，同時將最低音改成Sol，使得和弦進行能夠順暢地接到第9小節的G7（譜例⑦）。

不過，第8小節的上聲部改成了與第6～7小節不同的聲位。這是考量到旋律行進方向的結果。第7小節的旋律是上行的「Re→Mi→Fa」，到了第8小節暫時回到Re，醞釀出沉穩感。由於和弦的動態也能隨之連動的話，會比較能襯托出旋律的細膩之處，所以將第6～7小節的上聲部改成從下面看起為「Ra、Do、Fa」，並將第8小節改成「Fa、Ra、Do、Re」，讓最高音做出「Fa→Re」的下行。

3-4 在副歌前的小節加上戲劇性變化

第9小節是正要進入副歌之前的小節，旋律也朝著副歌上行爬升。配合這一點，和弦也要特別下工夫，拉高聽者對於副歌的期待。

▲譜例⑦　第6～8小節為了表現出開放感，架構以Dm7為主軸。在第8小節，為了讓通往第9小節G7的流動更順暢，將G7改成Dm7^(onG)，同時為了襯托沉穩的旋律，更動最高音

　　有形形色色的手法可以挑選，而筆者決定替旋律的每個音都配上不同的和弦。在速度60～80BPM左右的慢板樂曲上，這是非常有效的一種手法。在爵士裡，還有替每個音都配上一個和弦聲位的演奏方式，稱為謝林風格（Shearing Style）。這雖然也能用在快節奏的曲子上，不過在流行音樂中容易給人過於匆忙的印象，所以可說是剛好能在抒情歌發揮效果的一種技巧。

　　那麼，筆者是怎麼思考的呢？首先，我們來看一下第9小節的旋律，是「Re→Mi→Fa」這三個音。如果將這三個音當做根音，配上自然和弦的話，就會變成Dm7→Em7→F△7的進行。實際彈奏這個和弦，會有一種戲劇性的感覺，似乎可以加強要進入副歌的印象。只是，F△7中的大七度音Mi會跟旋律的Fa因為相差半音而打架，所以改成F比較好。

　　此外，讓旋律像**譜例⑧**那樣以四分音符往上爬，感覺更能增加旋律跟和弦的一體感，提升呈現出的聽覺效果。雖然這樣得改變旋律的節拍，但在職業樂手的合作現場，也會在討論後進行這種調整。當然，更動需要有作曲者的同意，不過在這邊原曲是傳統民謠，所以筆者判斷這是在容許範圍以內，編曲過程中的必要調整。

　　雖然現在這樣也不壞，但旋律跟最低音同時上行，聽起來少了一點趣味。因此在下一頁的「3-5」中，將會針對旋律動態來思考和弦進行。

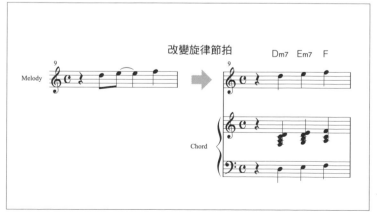

◀**譜例⑧**　將旋律音當做根音，再配上自然和弦的情況

3-5 利用反向進行凸顯進入副歌前的旋律

在前一頁的「3-4」中，將旋律音當做自然和弦的根音來配和弦，所以變成旋律跟最低音會同時朝同方向移動的狀態。像這樣多個聲部同時朝同一方向移動的狀態，稱為**平行進行**（parallel motion）。相對於此，兩個聲部同時朝不同方向移動的狀態稱為**反向進行**（※2），一般認為反向進行給人的印象比平行進行更強烈，能做出有展開感的旋律。將這個反向進行用在第9小節看看吧！

首先從根音旋律行進開始思考。對第10小節的Am7來說，副屬和弦是E7，如果把它配置在第9小節的第4拍，第9小節第4拍的最低音就會變成Mi。旋律是單音間隔上行的「Re→Mi→Fa」，所以只要把根音旋律行進做成結束在Mi，單音間隔下行的「Sol→Fa→Mi」，就會變成反向進行的狀態了。

按照譜例⑪的 Ａ 段落，彈奏旋律及和弦。藉由替前半及後半加上對比，讓聽眾預期後面將迎來高潮

※2 反向進行（contrary motion）
除此之外，兩個聲部之一停留在同一音高上，只有另一個上行或下行的情況，則稱為斜向進行（oblique motion）

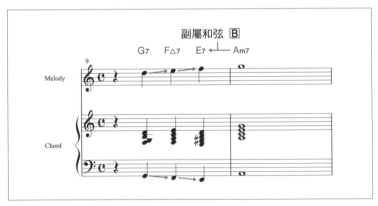

◀ **譜例⑨** 在第9小節的第4拍擺上Am7的副屬和弦E7，以它的根音Mi為主軸來思考根音旋律行進，再配上自然和弦

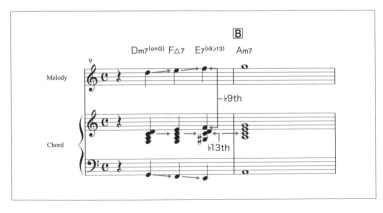

◀ **譜例⑩** 考慮到跟第8小節Dm7(onG)的相連性，把G7改成掛留四度型分數和弦Dm7(onG)，然後考量旋律及內聲部的動態，將E7改為E7(♭9,♭13)

然後，請試著替「Sol→Fa→Mi」配上四和音的自然和弦。沒錯，會變成 G7→F△7→E7（**譜例⑨**）。試著演奏一下這個和弦進行，就會發現它形成了一個適合放在副歌前面，強而有力的展開！

不過，考量到 G7 跟第 8 小節 Dm7$^{(onG)}$ 的相連性，改成掛留四度型分數和弦 Dm7$^{(onG)}$，能讓接往副歌的音樂流動更加流暢。

接下來看 E7，因為旋律的 Fa 會是 ♭9th，所以將 E7 改成 E7$^{(♭9)}$。再加上 ♭13th 的 Do 後，內聲部的 Do 就會從 Dm7$^{(onG)}$ 一直延續到第 10 小節的 Am7。像這樣組合出一個持續的音高，就能更襯托出反向進行的效果。

不過，加上 ♭13th 後，因為跟五度音 Si 是相差半音的關係，所以不得不省略 Si。這裡筆者猶豫很久，不過最終還是選擇用 ♭13th，讓和弦變成 E7$^{(♭9,♭13)}$，並決定在聲位上拿掉 Si（**譜例⑩**）。

經過上面的調整後，Ⓐ段落的和弦進行就整理好了。統整目前步驟的和弦進行譜，如**譜例⑪**所示。請聆聽 **Track 54**，並注意第 2 ～ 5 小節跟第 6 ～ 9 小節的對比，還有第 9 小節的反向進行跟搭配旋律的和弦設計等部分。

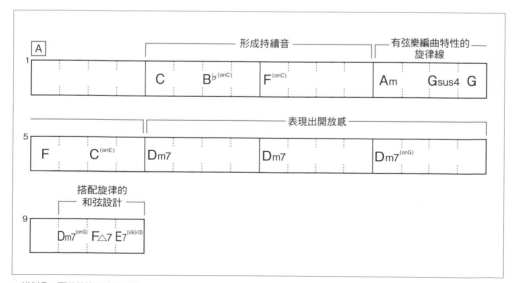

▲**譜例⑪**　Ⓐ段落的和弦進行譜

B 段落以四度聲位為中心組成

4-1 將根音旋律行進的動態當做主軸

　　終於要著手進行 B 的副歌部分了。第10小節由於旋律是拉長的全音符，所以希望和弦方面可以有些動態。包含第11小節在內的和弦進行是 Am7→Dm7，因此如果要在最低音上做出動態，可以考慮「Ra→Si→Do→Re」這個單音間隔上行的旋律線。讓最低音以兩拍單位移動，並將 Dm7 搬到第11小節的第3拍，結果就會是**譜例⑫**中的模樣。

　　在這裡，筆者突然想到「四度堆疊和弦會適合嗎？」。馬上來嘗試一下吧！從 Am7 的最低音 Ra 開始，以四度間隔往上堆疊，就會變成**譜例⑬**中上排左側的樣子。如同我們在「PART 2 巴薩諾

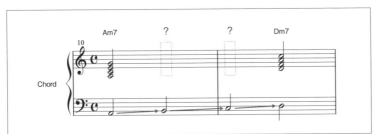

◀ **譜例⑫** 考量到從 Am7 到 Dm7 的流暢根音旋律行進，把 Dm7 挪到第3拍

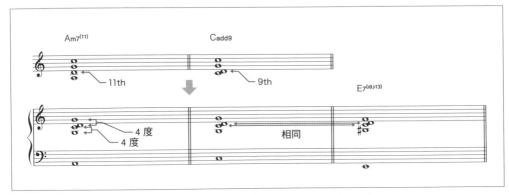

▲ **譜例⑬** 上排左側是從 Ra 開始以四度音程堆疊出的 Am7⁽¹¹⁾，右側是將最低音改成 Do，上面擺 9th 的 Re，然後再用四度堆疊出的 Cadd9。下排是為了讓這些和弦的上聲部能跟 E7⁽♭⁹,♭¹³⁾流暢連接，而重新排列過的四度聲位的和弦

瓦 Bossa Nova」（P59）也曾提及的，四度堆疊和弦很難命名，但因為 Re 是 Am7 的 11th，所以這裡就寫做 Am7(11)。

其實，可以用別的方法做出組成音與此幾乎相同的四度堆疊和弦。那就是從 C 的 9th 的 Re 開始做四度堆疊的方法，結果如同譜例⑬的上排右側。除了沒有 Ra，其他都跟 Am7(11) 一樣。我們把這個和弦稱為 Cadd9 吧！為了讓這些和弦聲位能夠跟第 9 小節的 E7(♭9,♭13) 流暢銜接，重新排列的結果就是譜例⑬的下排。把這個 Cadd9 擺到譜例⑫中，第 11 小節第 1 拍最低音 Do 的上聲部。

這樣一來，就只剩下第 10 小節第 3 拍的 Si 了。這裡也希望能放上跟 Am7(11) 和 Cadd9 一樣的聲位，但由於最低音是 Si，會和上聲部的 Do 相差半音而打架，所以決定把 Do 改成 Si。結果就是 G(onB)。這麼一來，第 10 ～ 11 小節的和弦進行暫且成了**譜例⑭**中展示的模樣。

其實，這些四度堆疊和弦是大家所熟悉的慣用模式（**譜例⑮**），只要改變最低音，就能在各種情況中使用。僅僅更動一個組成音，還可以變成分數和弦，是一組非常方便的和弦。請各位務必熟記！

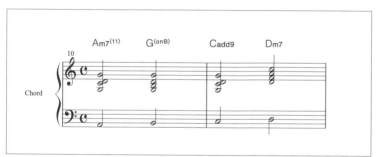

◀**譜例⑭** 第 10 ～ 11 小節
暫定的和弦進行

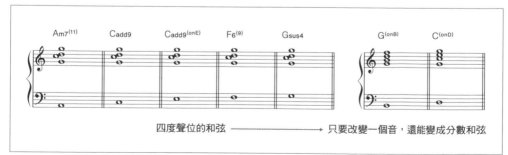

四度聲位的和弦 ────────────→ 只要改變一個音，還能變成分數和弦

▲**譜例⑮** 四度聲位的和弦一覽表。右邊兩個和弦是
只更動四度聲位和弦的一個音做出的分數和弦

4-2 利用小調的♭Ⅶ做出出人意表的進行

　　在前一頁的「4-1」中，做了一個上行的根音旋律行進，不過第11小節第3～4拍的旋律則是每拍下降一個音的「Re→Do」。如果有相對應的和弦動態，在節奏上似乎也能做出起伏。第9小節也是用同樣方式替旋律配置和弦，因此在重配和聲的概念上能夠展現出一貫性。

　　那麼，試著將「Re→Do」當做根音來配上自然和弦吧！這樣配出來的結果是Dm7→C，很遺憾並不是太有吸引力的聲響。有沒有辦法添上更特別的色彩呢？

　　這時筆者想到了一個方法，就是替第3拍的Re配上B♭。這個B♭是在「PART 6 民謠Folk」的STEP 3中說明過的同主調（parallel key，或稱同主音調），也就是C自然小調音階的♭Ⅶ（※3）。是有調式內轉（modal interchange）傾向的和弦使用方式呢！B♭並非出現在C大調音階上的和弦，所以能造成驚喜感，另一方面，組成音中包含Re，所以跟旋律搭配起來也不會有衝突。如同這般，在挑選自然和弦的時候，建議可以將自然小調音階的♭Ⅶ和♭Ⅵ也隨時放在心上。

按照譜例⑰彈奏旋律及和弦。大家應該能聽出來，副歌開始前的第9小節所配置的和弦，成功達成了讓Ｂ段產生副歌激昂感受的任務

※3 ♭Ⅶ
　關於自然小調音階的自然和弦，請參考「PART 6 民謠Folk」的譜例⑩（P143）。

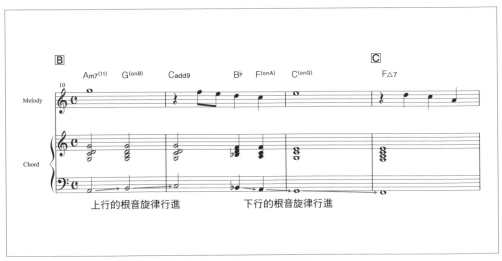

▲**譜例⑯**　第10～13小節的聲位。在譜例⑮（P165）中原本是Dm7的部分，改成了B♭→F(onA)，再配合下行的根音旋律行進，將第12小節改成C(onG)

　　再來，決定替第4拍的Do配上F$^{(onA)}$。理由是如果把F當做主和弦，那麼B♭就是Ⅳ，第3拍和第4拍就會變成下屬和弦→主和弦的關係，可以給人暫時轉調的感覺。也就是藉由轉調，在副歌的關鍵處加上亮點。當然，F包含了旋律的Do這個音也是原因之一。

　　此外，會將F改成分數和弦、最低音擺上Ra，是考慮到連至第13小節的根音旋律行進。第13小節的和弦是F△7、最低音就是Fa，意思就是從B♭的Si♭開始的「Si♭→Ra→Sol→Fa」這個下行，可以跟第10～11小節的上行根音旋律行進做出對比。這個根音旋律行進中的Sol，位置落在第12小節的C△7上應該不錯吧？不過，四和音會跟B♭或F$^{(onA)}$這些三和弦在聲響上無法平衡，因此決定改成三和弦的C$^{(onG)}$（**譜例⑯**）。

　　這樣一來，就完成了A段和B段的和弦進行（**譜例⑰**，**Track 55**）。在B段中，藉由四度聲位的聲響以及與旋律相呼應的根音旋律行進，應該有成功呈現出抒情歌風味的高潮吧！剩下的，就只有讓樂曲收尾的C段而已。

▲**譜例⑰**　到第12小節為止的和弦進行。從聲響單純的A段到四度聲位讓人印象深刻的B段，構成了流暢卻有動態起伏的展開

PART 7
日本流行樂①

C 段落多用半音下行的根音旋律行進

5-1 從二五進行著手

　　C 段落是在經歷了 B 段副歌的高潮之後，朝向結尾平緩下來的部分，所以必須做出具有明確結束感的終止式。因此將使用在「1-2」（P154）中曾提及的，把第 15 小節的 Dm7 分割成 Dm7 → G7 的二五進行。此外，第 15 小節的旋律中有「Do」，為了讓和弦的聲響能夠搭配旋律，將 G7 改成掛留四度型分數和弦的 F(onG)（**譜例⑱ ⑲**）。這樣一來，上聲部就一樣是 Dm7，形成平滑銜接的和弦進行。

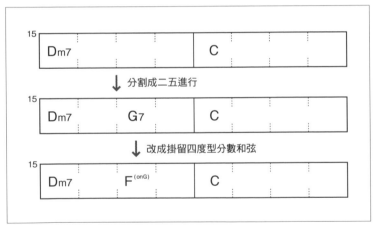

◀ **譜例⑱** 第 15 小節將 Dm7 分割成二五進行，再把 G7 改成掛留四度型分數和弦 F(onG)

◀ **譜例⑲** 第 15 小節的聲位

　　接下來，回到前面的第 14 小節。這個小節的和弦是 Em7，藉由在第 3 ～ 4 拍插入 E♭△7，從 Em7 到第 15 小節的 Dm7 做出了一個半音下行的根音旋律行進。雖然在音域上有一個八度的差距，但筆者認為應該能漂亮地銜接。此外，在這種情況中，經常會使用把 Dm7 當做主和弦時的♭II7——E♭7，但這裡刻意選擇 E♭△7。理由是使用跟 Em7 的七度音 Re 同一音高的 E♭的大七度，可以讓最高音對齊，做出一個順暢的流動（**譜例⑳**）。

　　第 13 小節中，把 F△7 移到第 3 ～ 4 拍，並將第 1 ～ 2 拍改成 F#m7(♭5)。大家看一下**譜例㉑**就能明白，這個和弦在聲位上跟 F△7 不同的地方只有最低音的 Fa# 而已，所以能替在「4-2」（P166）中提過的從第 11 小節開始的下行根音旋律行進，加上半音移動使其變得更加流暢。此外，從樂理的角度來看，也可以把它當做是將第 14 小節的 Em7 視為主和弦時，E 小調上的 IIm7(♭5)。這個調性上的 V7 是 B7，而♭II7 是 F7，所以也能夠看成是把 F7 換成 F△7 的小調二五進行。

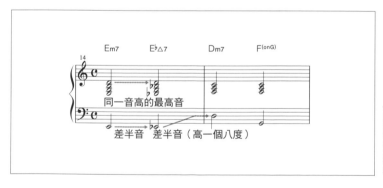

▶ **譜例⑳**　第 14 小節在 Em7 的後面擺進 E♭△7，讓最高音持續著，並同時讓最低音做半音下行。跟第 15 小節 Dm7 的最低音，是跨越一個八度相差半音的關係

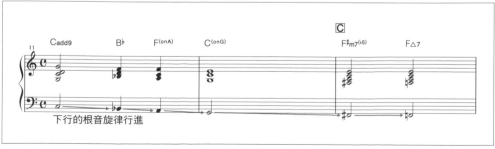

▲ **譜例㉑**　為了做出半音下行的根音旋律行進，在第 13 小節 F△7 的前面插進 F#m7(♭5)

5-2 結尾不可思議的和弦

抒情歌的結束方式有很多種，但果然還是想要留下一些餘韻吧！因此在這裡加上了一小段重複兩次Cadd9和F△7^(9,13)，再以主和弦Cadd9結束的結尾（**譜例㉒**，**Track 56**）。這些和弦的聲響有些不可思議的感覺。首先，Cadd9是在「4-1」（P164）中提過的四度聲位的變形版。而F△7^(9,13)，原本是想要讓上四聲部跟Cadd9一樣，只有最低音改成F，可是筆者直覺在結尾的最高音做一個「Re→Mi」的動態應該會不錯，所以就改成了像**譜例㉓**那樣的聲位。發現聲響聽起來富有新意後，就決定採用。在和弦命名上，應該也可以叫做Cadd9^(onF)。像這樣不從樂理思考，而是以「只改一個音試試看如何？」這般反覆嘗試，在職業音樂人的製作現場也經常如此。在這樣的過程中，有時就會湊巧激盪出新的想法。

按照重配和聲的最終完成版彈奏旋律及和弦。希望各位也留意一下憑直覺做出的結尾聲響

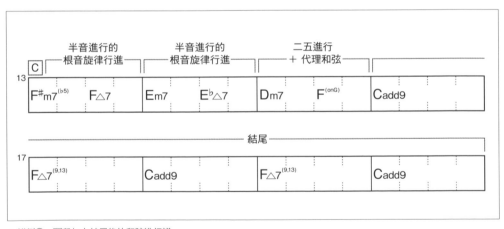

▲**譜例㉒** C段加上結尾後的和弦進行譜

◀**譜例㉓** 結尾使用的兩個和弦的聲位。考慮到最高音的動態，做出了F△7^(9,13)

PART 8

日本流行樂
J-POP②

舞曲類重配和聲的秘訣

　　在J-POP②這章中，打算讓人一邊想著受到黑人音樂及俱樂部音樂影響而節奏性強、適合跳舞的樂曲，一邊進行重配和聲。在舞曲類音樂中，讓人能盡情跳舞的律動有多重要，根本就不用多說。但不管做出的節奏多麼帥氣，如果和弦進行差強人意，那身體也不會想隨之起舞吧？話雖如此，要是過度強調和弦進行，也可能會干擾到律動。因此，讓人隱約感覺到和弦進行的華麗這點很重要。

J-POP ②重配和聲譜

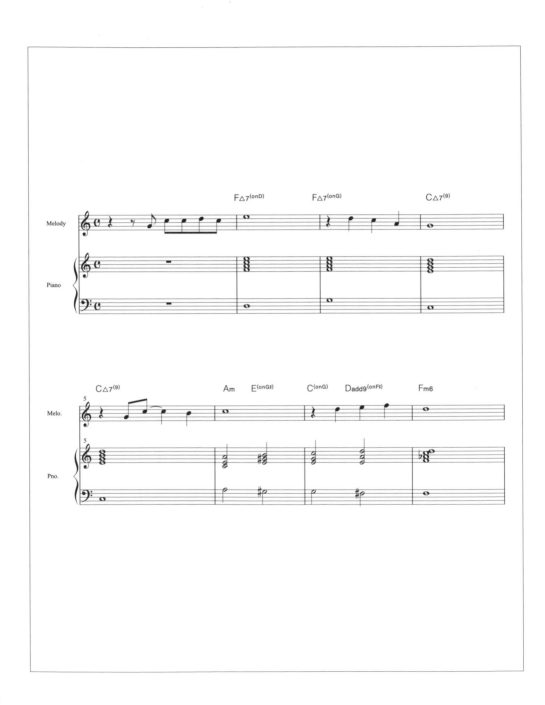

音軌解說 運用合成柔音（synth pad）類音色編排伴奏的音軌。譜例中旋律按照原曲譜，和弦也都用全音符表示，但在音軌中的演奏，樂句節奏有配合節拍氣氛調整。

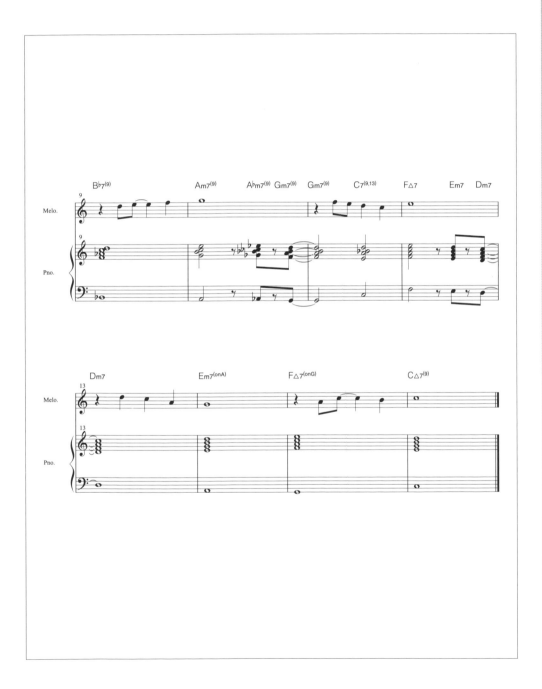

利用易懂的和弦進行讓人們起舞

套入常用的和弦進行

讓人搖擺身軀的快節奏流行音樂，第一個要點就是要開心、易懂。應該沒有人會一邊跳舞一邊思考「咦？剛剛那個代理和弦是什麼？」，對吧（笑）。因為樂曲的方向性是製作強調旋律及節拍的編曲、混音平衡，所以和弦進行不要太過搶戲比較好。

在重配和聲的方向性上，基本上如果是大調樂曲，就朝著強

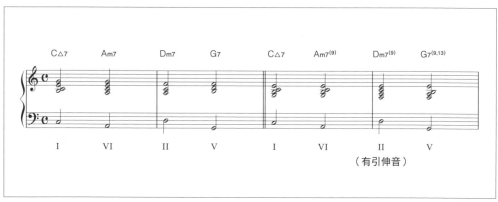

▲**譜例①** 常用和弦進行之1「I→VI→II→V」

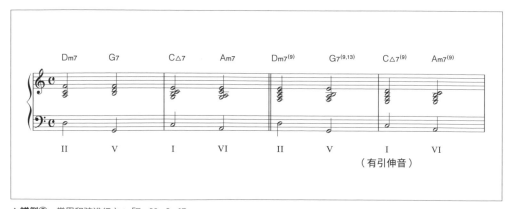

▲**譜例②** 常用和弦進行之2「II→V→I→VI」

化其開朗氣氛的方向去想；如果是小調樂曲的話，就往強調冷酷氛圍的方向思考。

此外，在易懂這一點上，建議使用在許多樂曲中經常出現、為人熟知的常用和弦進行。例如I→VI→II→V或II→V→I→VI等（**譜例① ②**）。

特別是像後者II→V→I→VI這樣從下屬和弦開始的樂曲，能夠做出非常流暢的導入部。筆者個人的感覺是，從下屬和弦起頭的樂曲，會給人一種前面似乎也有樂曲般具有延續性的印象。換句話說，可以展現出流暢的開場。即便考慮到DJ混音等情況，這一點也可以說是舞曲的特性吧！

留意減少最高音的動態

在舞曲類的流行音樂中，伴奏占了相當重要的位置。在旋律跟和弦的聲位打架時，也能看到以伴奏酷炫度或流暢度為優先的傾向。

在這樣的音樂中，如果希望讓和弦進行聽起來很流暢，筆者認為不要在最高音做極端的動態會比較好。如果在旋律之外，還有其他大幅度起伏的旋律線存在的話，耳朵就會被那邊拉過去，注意力可能就會因此離開旋律及律動了（當然，想要做一個副旋律（counter melody）在後面襯托以美化聽覺效果的情況不在此限）。因此，在這邊進行重配和聲時，要思考最高音的動態、利用分數和弦等技巧做出流暢的聲位。

此外，想在最高音做起伏時，建議以四小節或八小節為單位來思考。舞曲或流行音樂多半會以四的倍數的小節數來製作樂曲的展開，對聽眾來說，也會較為傾向以四倍數的小節來感覺段落的劃分。

不過，做齊奏（※1）的時候並不侷限於此，反倒要以最高音的動態為優先。製作齊奏的實際範例，將在STEP 4（P184）中解說。

※1 齊奏（section）
意指樂團全體以同樣的節奏，演奏關鍵的樂句

STEP 1

功能變更與替換成代理和弦

1-1　利用Ⅱm7→Ⅴ7→Ⅰ△7揭開樂曲序幕

那麼，我們來以P14的「基礎譜」為依據，調整各小節的功能吧！在這邊也會同時替換成代理和弦（※2）。**譜例③（Track 58**）是筆者調整後的範例，請一邊對照一邊往下看。

這份譜例的特徵之一是將第2～3小節改成下屬和弦→屬和弦，而且到第7小節之前，換成了常用和弦進行Ⅱ→Ⅴ→Ⅰ→Ⅵ（Dm7→G7→C△7→Am7）這一點。如同在CONCEPT（P174）中也講過的，因為從下屬和弦開始的樂曲能做出自然的開場，所以決定選用這種進行。一首曲子並非總是從主和弦起頭，也有從下屬和弦開始的方法，這一點請大家記起來吧！

1-2　下屬小和弦

在這份譜例中，還有另外一個大主題。那就是將第8～9小節的功能改成下屬小和弦（subdominant minor chord），並且配上Fm6，同時讓第4～7小節連續都是主和弦，刻意做出平坦的感覺。而這是為了讓第8～9小節利用下屬小和弦造成的意外展開更加凸顯。

當然，在這個時間點也有不管三七二十一先換成下屬和弦的這種方法，不過在主和弦延續了四小節之後，卻只有移動到下屬和弦的話，變化就太過緩和，給人的感覺與其說流暢，不如說是無聊了。如此一來，前面選擇不要讓主和弦連續出現四小節也成為一個可能的做法。結果導致對樂曲整體的結構猶豫不決，說不定連重配和聲的方向也有所改變。在歷經以上思考過程後，可以說能意識到下屬小和弦跟主和弦、下屬和弦、屬和弦一樣是選擇之一這點也相當重要。

此外，會把第6～7小節改成主和弦的代理和弦Am7，是考

按照譜例③彈奏旋律及和弦。鎖定最終完成目標，使用了代理和弦，但聽起來的感覺還是很樸素

※2 代理和弦（substitute chord）
關於替換成代理和弦的部分，請參考「PART 1 爵士 JAZZ」的「1-3」（P28）中的表①

慮到要做出將在「4-2」（P185）中解說的和弦動音。還有，替下屬小和弦加上6th，是因為旋律中也有6th的Re這個音。

第10～13小節為了讓大家清楚聽到副歌的旋律，改成流動性較和緩的主和弦→主和弦→下屬和弦→下屬和弦，並且考慮到要做出將在「4-1」（P184）解說的齊奏，而替換成Am7→C△7→F△7→Dm7。

再來，將第14小節改成主和弦，用Em7替換。而第15～16小節將下屬和弦分割成下屬和弦→屬和弦，利用Ⅱm7→Ⅴ7→Ⅰ△7（Dm7→G7→C△7）這個終止式做出結束的感覺。

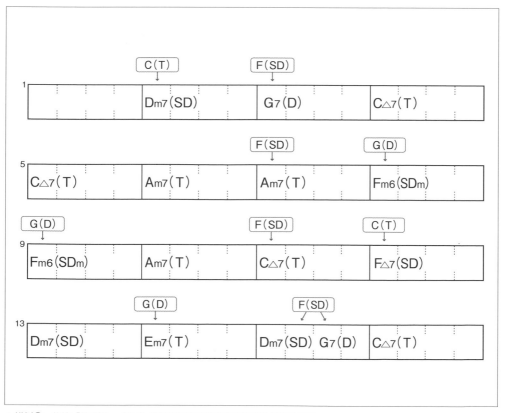

▲**譜例③** 依據「基礎譜」（P14）進行功能變更及替換成代理和弦後的結果。
讓樂曲以下屬和弦開頭，在第8～9小節使用下屬小和弦。主和弦＝T，下屬和弦＝SD，屬和弦＝D，下屬小和弦＝SDm

STEP 2

利用分數和弦做出流暢的聲位

2-1 掛留四度型分數和弦與自然引伸音類

接下來，著眼於和弦間的共同音（common note），準備做出流暢的聲位。首先，我們來看一下第2～3小節的Dm7→G7吧！為了增加兩者的共同音而試著加入引伸音。這裡是一個二五進行，所以加上自然引伸音（※3）改成Dm7$^{(9)}$→G7$^{(9,13)}$。然後Dm7$^{(9)}$的組成會變為「Re、Fa、Ra、Do、Mi」，而G7$^{(9,13)}$則是「Sol、Si、Re、Fa、Ra、Mi」（**譜例④**）。

※3 自然引伸音
(natural tension)
幫二五進行（Ⅱm7→Ⅴ7）
加上引伸音的方法請參考
「PART 1　爵士JAZZ」
的「3-5」（P37）

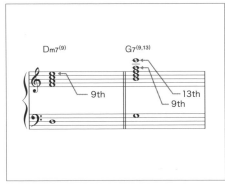

▲ **譜例④** 改成Dm7$^{(9)}$→G7$^{(9,13)}$後，兩個和弦的共同音就變成「Re、Fa、Ra、Mi」

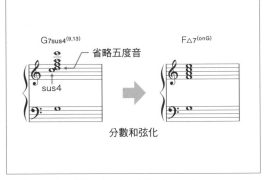

▲ **譜例⑤** 將G7$^{(9,13)}$改成掛留四度型分數和弦後，就會變成F△7$^{(onG)}$

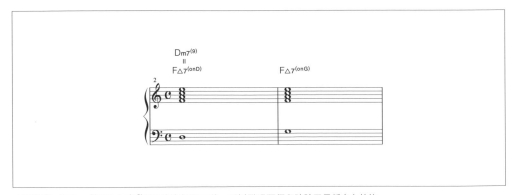

▲ **譜例⑥** 讓Dm7$^{(9)}$和F△7$^{(onG)}$的最高音都是Mi後，可以發現兩個和弦除了最低音之外的組成音完全相同。此外，Dm7$^{(9)}$可以寫成F△7$^{(onD)}$

　　這樣一來，兩個和弦的共同音就變成是「Re、Fa、Ra、Mi」，其餘的部分扣掉最低音後，就只剩下Dm7$^{(9)}$的七度音Do，跟G7$^{(9,13)}$的三度音Si。此刻要登場的是掛留四度型分數和弦。把G7$^{(9,13)}$的三度音Si改成四度的Do，再省略五度的Re，就可以做出F△7$^{(onG)}$了（**譜例⑤**）。

　　這個F△7$^{(onG)}$，與Dm7$^{(9)}$除了最低音以外，聲位完全一模一樣（**譜例⑥**）。也就是說Dm7$^{(9)}$也能夠寫成F△7$^{(onD)}$。當然，用F△7$^{(onD)}$的寫法聲位會比較清楚，所以之後都會以後者表示。

2-2　統一屬和弦效果的重要性

　　由此可見，<u>自然引伸音類Ⅱm7→Ⅴ7和掛留四度型分數和弦的組成非常相似，可說只有要放三度音還是四度音進Ⅴ7的差別而已</u>。可是，這區區一個音的不同，其實是個巨大的差異。在做第2～3小節的和弦進行時，有下面這三種選項，選擇結果則會改變重配和聲的方向性。

①使用屬七和弦（dominant seventh chord）
②使用加入引伸音的屬七和弦
③替換成掛留四度型分數和弦

　　這三個選項，會讓屬和弦進行的強度隨之改變。若是屬和弦進行的強度沒有平衡好，樂曲便會有不協調感，所以這個選擇非常重要。筆者是以流暢的聲位為優先，做了減弱屬和弦進行的選擇，而這個選擇正是重配和聲有趣且深奧之處。也請各位嘗試這三個選項，仔細聆聽這一個音帶來的差別。

　　此外，把第2～3小節的最高音改成Mi之後，跟第3小節旋律開頭的音Re相差大二度，聽起來可能會有些打架。如果是鋼琴獨奏的編曲，和弦及旋律都用鋼琴彈奏的話，可能會讓人感到在意，但在這邊預設的是人聲演唱的J-Pop歌曲，所以筆者判斷這屬於可以藉由音色挑選，調整歌聲及和弦音量平衡等手法來避開的範圍。

Track List
Track **59**

按照譜例⑪彈奏旋律及和弦。可以明白藉由使用分數和弦，將屬和弦的效果減弱並做出流暢進行的情形

為了平衡屬和弦進行的強度，第14～15小節也用掛留四度型分數和弦。如果要在此處做出最穩定的和弦進行，就要像**譜例⑦**一樣，擺上朝向第15小節的Dm7解決的副屬和弦，也就是在第14小節中插進A7，這樣一來，就能做出二五進行連續出現的音樂流動。

可是，在這裡筆者最重視的並非屬和弦進行的動態，而是聲位銜接是否流暢，所以決定使用掛留四度型分數和弦。首先，在第14小節的A7加上9th並改成掛留四度後，組成音變成「Ra、Re、Mi、Si、Sol」，然後除了最低音之外，組成音與Em7都一樣，所以可以變更成Em7^(onA)。這樣一來，就將Em7→A7統整成一個分數和弦了（**譜例⑧**）。至於記憶的方法，可以把A7的最低音Ra視為分母，Em7當做分子，用這種方式來背誦也沒有問題。第15小節也一樣，替G7加上9th並改成掛留四度，組成音就會變成「Sol、Do、Re、Fa、Ra」，是故改成分數和弦時就會是Dm7^(onG)（**譜例⑨**）。這個也是以G7的最低音做為分母，將Dm7當做分子，把兩個和弦合而為一。

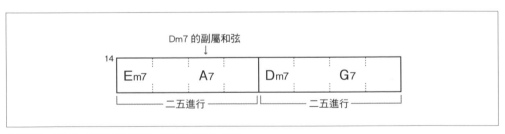

▲**譜例⑦** 插入 Dm7 的副屬和弦 A7，做出連續的二五進行

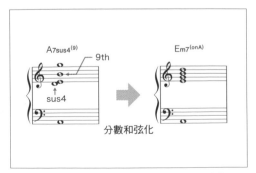

▲**譜例⑧** 將 A7 改成掛留四度型分數和弦的 Em7^(onA)

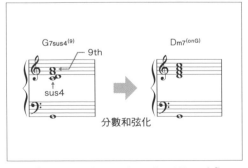

▲**譜例⑨** 將 G7 改成掛留四度型分數和弦的 Dm7^(onG)

　　再來就是要考慮最高音的動態，整理和弦聲位，而筆者把Dm7^(onG)的分子用同屬下屬和弦類的F△7做替換（**譜例⑩**）。這樣一來，就能夠做出分子由自然和弦的Ⅲ級往Ⅳ級上行，分母則從Ⅵ級往Ⅴ級下行的動態。這個是在「PART 7　日本流行樂J-Pop①」的「3-5」（P162）中也曾出現過的反向進行（contrary motion）。做出這個反向進行之後，和弦進行應該就會變得既流暢，又同時具備展開感了！

　　統整到此的所有調整，結果如**譜例⑪**（**Track 59**）所示。

▲**譜例⑩**　改成 Dm7^(onG)→F△7^(onG)，做出反向進行的動態

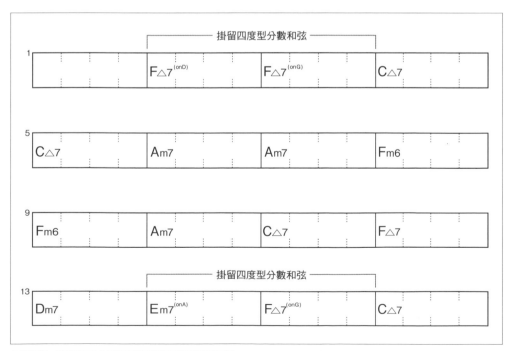

▲**譜例⑪**　統整 STEP 2 的各項變更後完成的和弦進行譜

利用副屬和弦做出起伏

3-1　利用Ⅱm7$^{(9)}$→Ⅴ7$^{(9,13)}$

　　有些人聽了「2-3」（P180）的 Track 59 後應該有感覺到，因為目前都是以流暢的聲位為優先，所以樂曲整體變得缺乏起伏。因此，我們在第 11 小節的副歌部分加強屬和弦的效果，為曲子增添變化吧！

　　首先，第 12 小節是 F△7，所以在前面的第 11 小節擺上副屬和弦 C7，並分割成二五進行 Gm7→C7。接著，如果再刪掉第 11 小節原本的和弦 C△7，這邊就會失去主和弦功能，變成只剩下二五進行的一個小節。這是在「PART 1　爵士 JAZZ」的「3-4」（P36）中也出現過的技巧。如此一來，就能在第 11 ～ 12 小節做出「Sol→Do→Fa」這個四度進行的動態根音旋律行進。

　　此外，Gm7→C7 可以加上自然引伸音，改成 Gm7$^{(9)}$→C7$^{(9,13)}$。這樣就能夠把 Gm7$^{(9)}$ 的五度音跟 C7$^{(9,13)}$ 的 9th 的 Re 擺到最高音，做出一個不干擾旋律的聲位（**譜例⑫**）。這個 Gm7$^{(9)}$→C7$^{(9,13)}$ 是一個儘管兩個和弦的內聲部都因小二度而打架，卻不會讓人介意的典型聲位範例。因為Ⅱm7$^{(9)}$→Ⅴ7$^{(9,13)}$ 相當常用，請大家把它記起來吧！

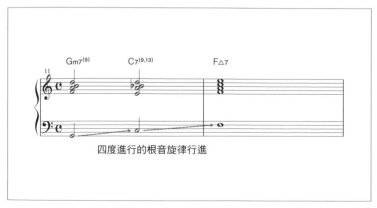

四度進行的根音旋律行進

◀ **譜例⑫**　在第 11 小節，把從第 12 小節的 F△7 推導出來的副屬和弦 C7，分割成二五進行，再加上自然引伸音

3-2 想要更加強化屬和弦效果的解法

譜例⑬是加上「3-1」的變更後的和弦進行譜。看看這份譜，筆者認為在第5、10、12小節放進副屬和弦會很有趣。看起來可以在不遏止順暢音樂流動的情況下，發揮推動力的功能，增添曲子的勁勢。

不過，由於筆者又想到其他方法可以為第10、12小節加上強而有力的亮點，所以最後只處理了第11小節。細節會在下一頁的STEP 4中說明。

在「2-2」（P179）中曾提及，如果要統整屬和弦進行的強度，考慮樂曲整體的平衡也相當重要。假如想要在某個部分強調動態展開的話，就在其他地方做出自然而平滑的流動感，而在重配和聲時這樣的選擇也是一種有效的思考方式。

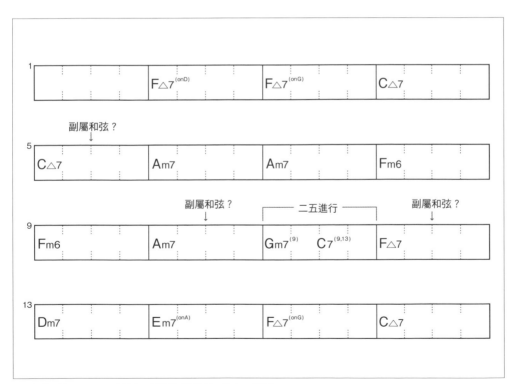

▲譜例⑬ 第5、10、12小節也可以放進副屬和弦，做出二五進行，但考慮到樂曲整體的平衡，最後沒有這麼做

利用齊奏及和弦動音替樂曲做出記憶點

4-1　平行移動與Ⅳ△7→Ⅲm7→Ⅱm7

　　「3-2」（P183）中曾提到在第10、12小節加上亮點的方法——齊奏，意思就是做一個「全體合奏（tutti）」。這兩個小節的旋律都是拉長的全音符，所以可說是容易強調伴奏的部分。

　　譜例⑭是齊奏的範例。首先，第10～11小節是Am7→Gm7⁽⁹⁾的下行，所以決定使用一種稱為**平行移動**的技巧。為了對齊聲位，替第10小節的Am7加上9th，再藉由Am7⁽⁹⁾→A♭m7⁽⁹⁾→Gm7⁽⁹⁾，讓和弦以半音間隔移動，做出流暢又令人印象深刻的樂句。這個平行移動在銅管編曲（brass arrange）等等也經常使用，常被用在和弦樂器的伴奏模式。

　　第12～13小節變成了F△7→Dm7的進行。從自然和弦來思考是Ⅳ△7→Ⅱm7，不過在這個例子常用的是Ⅳ△7→Ⅲm7→Ⅱm7這個下行模式。建議各位要熟悉每個調性的自然和弦，讓自己在看到和弦進行是Ⅳ△7→Ⅱm7的時候，就能想到「中間或許可以加進Ⅲm7」。

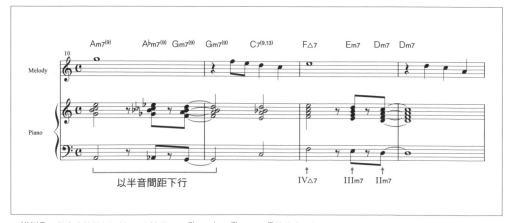

▲**譜例⑭**　做齊奏的範例。第10小節是Am7⁽⁹⁾→A♭m7⁽⁹⁾→Gm7⁽⁹⁾的半音下行，第12小節是Ⅳ△7→Ⅲm7→Ⅱm7的下行模式。兩組都是切分音，強調節奏

4-2　最高音的和弦動音

接下來，為了更加凸顯第 8 ～ 9 小節的下屬小和弦，打算在第 6 ～ 7 小節的 Am7 導入和弦動音（※4）。在 Am7 到第 8 小節 Fm6 的最低音做半音下行，最高音則從 Am7 的 Ra 開始到 Fm6 的 Re 做出「Ra → Si → Do → Re」的上行，這樣就能做出一組反向進行。此外，若是讓內聲部也和最低音一樣下行，感覺便能做出更加漂亮的和弦動音（**譜例⑮**）。再來，如果在反向進行之中加上不會變化的持續音，就可以利用對比凸顯出旋律線。將 Am7 的 Mi 加進各個和弦後，統整出所有和弦的範例就是**譜例⑯**。

這個和弦動音是筆者憑直覺所做，現在讓我們從樂理的角度來分析一下吧！如果將 Am 當做暫時的主和弦，E(onG#) 就會是 V 7，雖然有一點勉強，但可以把 C(onG) 視為 Am7 的轉位型分數和弦，Dadd9(onF#) 看做是 A 旋律小調音階的 IV。也就是說，Am7 是做為 C 大調主和弦的代理和弦登場，但也可以想做是利用這個和弦動音，暫時轉調到平行調（relative key）的 A 小調。

※4 和弦動音（cliche）
此處的根音旋律行進和弦動音跟「PART 2 巴薩諾瓦Bossa Nova」的「3-1」（P73）的旋律線相同

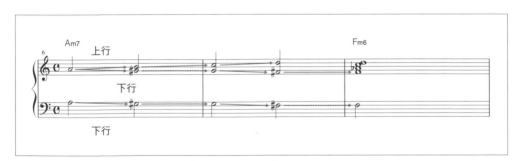

▲**譜例⑮**　讓最低音及內聲部下行，最高音上行，做出一個反向進行

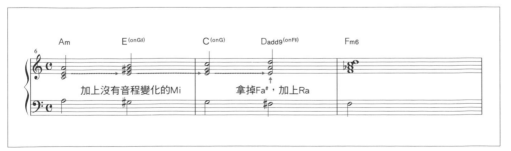

▲**譜例⑯**　以和弦動音的旋律線為優先，把 Dadd9(onF#) 的 Fa# 拿掉，再加上 Ra。此外，Am7 也刪掉 7th 的 Sol

PART 8
日本流行樂②

4-3　下屬小和弦的代理和弦

在前一頁的「4-2」做了和弦動音後,應該有增強第8小節下屬小和弦的衝擊性吧!在自然流暢的和弦進行層面上,用下屬和弦比較自然,但這裡為了講究一點,貫徹下屬小和弦,試著再多下一道功夫。

在第8～9小節,下屬小和弦連續出現了兩小節,<u>如果在這種時候使用下屬小和弦的代理和弦♭Ⅶ7(※5),就可以在維持原本功能的情況下添加變化。</u>

首先,我們來想想為什麼♭Ⅶ7可以當做下屬小和弦的代理和弦。C大調的下屬小和弦Fm(Ⅳm)跟♭Ⅶ7的B♭7,擁有Ra♭這個共同音。這個音放在C大調來看是♭6th,而就如我們在「PART 1爵士JAZZ」的「6-1」(P54)中所說,這個音對下屬小和弦的聲響而言很重要。

再進一步思考,如果把Fm改成Fm6,組成音會變成「Fa、Ra♭、Do、Re」,將與B♭7的組成「Si♭、Re、Fa、Ra♭」相似。此外,如果替B♭7加上9th成為B♭7⁽⁹⁾,就會是「Si♭、Re、Fa、Ra♭、Do」,變成除了最低音以外,跟Fm6一模一樣的組成音(**譜例⑰**)。再來,B♭7也是C大調的同主調(parallel key)C自然小調上的自然和弦。依據這些原因,♭Ⅶ7可以做為下屬小和弦的代理和弦發揮功能。

※5　♭Ⅶ7
下屬小和弦的代理和弦還有♭Ⅵ7。關於這部分,請參考「PART 5　放克Funk」的「2-2」(P124)

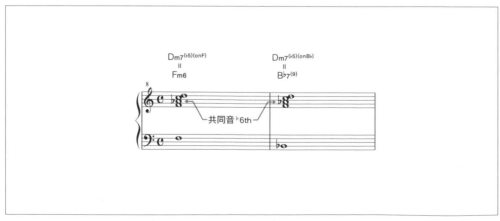

▲ **譜例⑰**　將下屬小和弦用代理和弦♭Ⅶ7替換掉的範例。Fm6和B♭7⁽⁹⁾除了最低音,組成音一模一樣。此外,如果只看上聲部的組成音,也可以發現是Dm7⁽♭5⁾

順帶一提，在屬七和弦連續出現的情況，也可以藉由使用代理和弦的♭Ⅱ7來強化衝擊性。也就是將Ⅴ7→Ⅴ7替換成Ⅴ7→♭Ⅱ7。像這樣隨時意識到代理和弦的存在，肯定能協助大家做出更具豐富色彩的重配和聲。

4-4　平衡引伸音，完成

最後，為了平衡樂曲整體的引伸音效果，替第4、5、16小節的 C△7加上9th。這樣一來，就完成舞曲類J-Pop的重配和聲。**Track 60**是按照完成版的重配和聲簡單彈奏旋律及和弦的音軌，請各位一邊看**譜例⑱**一邊聽聽看。在盡可能堅守流暢聲位這個主概念的同時，應該也有成功做出流行歌曲的開朗特質及起承轉合吧！

Track List
Track 60

按照譜例⑱彈奏旋律及和弦。運用和弦動音、齊奏、下屬小和弦的代理和弦等技巧，做出漂亮又有起承轉合的和弦進行

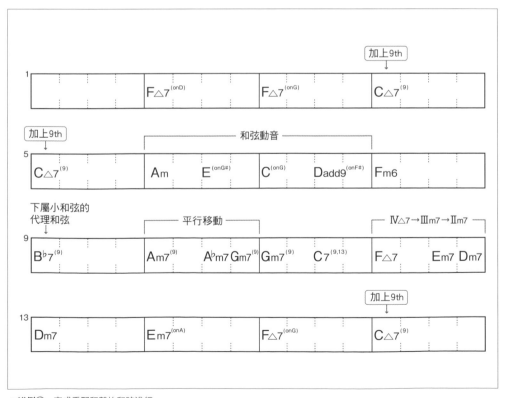

▲ **譜例⑱**　完成重配和聲的和弦進行

結語

　　看完本書後覺得「好難」、「看不太懂耶」的人，這是你們的好機會！自己搞不懂的事，其實通常也是許多人搞不懂的。因此反過來想，這代表著只要克服這本書，就能比其他人更加前進一步！請各位不要覺得挫折，拿出幹勁，再慢慢地重看一遍。這本書濃縮了筆者花費二十幾年才獲得的音樂成果，只是快速瀏覽一次的話或許會不容易理解。總之，重點就是要「慢慢看」。「慢」，在現代經常被認為是一件不好的事，但也有一種說法是，「成為達人的關鍵，就在於能把前進的腳步放得多慢（いかにゆっくり物事を進められるかが達人への道だ）」。筆者個人認為「放慢腳步」是非常重要的一件事。一點一滴地累積能夠看懂的地方，建議在逐漸加速的同時，將內容反覆閱讀十次左右。

　　另一方面，覺得「這種事我早就知道了，這種程度我馬上就會做」的人，請務必挑戰你自己獨特的重配和聲。只要改變和弦組成音的一個音，就能讓和弦的功能發生變化，跟前後的銜接更為流暢，與旋律之間的關係也會改變，如果能夠感受到這一個音的重要性，世界一定會變得更加開闊。你會變得能夠對每一個音深思熟慮，慢慢產生自我的堅持，形成個人的獨特風格，和聲編寫會愈來愈簡潔洗練吧！

　　此外，擅長某些調性卻對某些調性感到棘手的人，建議盡量用各種不同的調性來嘗試本書的重配和聲。首先，請從 F、B♭、G、D 開始嘗試。當調性不同時，單是以轉調處理，

也會發生沒辦法順利發揮功效，還需要調整聲位的例子。在這種情況下，從樂理的層面來思考、找尋解決方法很重要。舉例來說，像是「這裡是副屬和弦，所以這個音不能拿掉呀」，或者是「這裡要用變化引伸音，所以這個聲位會沒辦法好好發揮引伸音的效果哪」的情況，在必須同時思考跟旋律之間平衡的前提下，該怎麼解決才好呢？如果從樂理層面來下手，會成為一個非常好的練習吧！

做為本書的活用方式之一，利用各種樂風最終完成版的和弦進行，改變調性或速度來配上新的旋律，試著「作曲」看看，應該也會很有趣。在最近的樂曲製作中，不只有「先寫詞」或「先寫曲」，「先寫和弦」也是一種常見的手法。請利用本書，練習先做出和弦進行再在這個基礎上編寫出旋律。再來，擅長DTM的人，「如果在類似R&B的律動上，加進巴薩諾瓦的聲位，會變成什麼感覺呢？」，帶著惡作劇般的好奇心試著玩一下，應該也會不錯吧？

本書絕對不是簡單易懂的那類書籍，但只要能夠克服這本書，在前方等著你的，就真的是自由又好玩的和聲編寫世界。請務必放慢腳步，再三反覆閱讀。

2011 年 11 月　杉山泰

國家圖書館出版品預行編目資料

圖解重配和聲樂風編曲法 / 杉山泰著；徐欣怡譯. -- 修訂一版. -- 臺北市：易博士文化，城邦文化事業股份有限公司出版：英屬蓋曼群島商家庭傳媒股份有限公司城邦分公司發行，2024.03
　面；　公分
　譯自：リハーモナイズで磨くジャンル別コード.アレンジ術
　ISBN 978-986-480-357-6(平裝)

1.和聲學 2.和弦 3.作曲法

911.4　　　　　　　　　　　　　　　　　　　　113001586

圖解重配和聲 樂風編曲法：

八大音樂風格和弦技巧一次學起來，樂曲氛圍任你自由變化

原 著 書 名／リハーモナイズで磨くジャンル別コード・アレンジ術〔ＣＤ付き〕
原 出 版 社／株式会社リットーミュージック
作　　　者／杉山泰
譯　　　者／徐欣怡
選 書 人／鄭雁聿
責 任 編 輯／呂舒崏

行 銷 業 務／施蘋鄉
總 編 輯／蕭麗媛
發 行 人／何飛鵬
出　　　版／易博士文化
　　　　　　城邦文化事業股份有限公司
　　　　　　台北市南港區昆陽街 16 號 4 樓
　　　　　　電話：(02) 2500-7008　　傳真：(02) 2502-7676
　　　　　　E-mail：ct_easybooks@hmg.com.tw
發　　　行／英屬蓋曼群島商家庭傳媒股份有限公司城邦分公司
　　　　　　台北市南港區昆陽街 16 號 8 樓
　　　　　　書虫客服服務專線：(02)2500-7718、2500-7719
　　　　　　服務時間：周一至週五上午 0900:00-12:00；下午 13:30-17:00
　　　　　　24 小時傳真服務：(02)2500-1990、2500-1991
　　　　　　讀者服務信箱：service@readingclub.com.tw
　　　　　　劃撥帳號：19863813
　　　　　　戶名：書虫股份有限公司
香 港 發 行 所／城邦（香港）出版集團有限公司
　　　　　　香港九龍土瓜灣土瓜灣道 86 號順聯工業大廈 6 樓 A 室
　　　　　　電話：(852)2508-6231 傳真：(852)2578-9337
　　　　　　E-mail：hkcite@biznetvigator.com
馬 新 發 行 所／城邦（馬新）出版集團【Cite (M) Sdn. Bhd.】
　　　　　　41, Jalan Radin Anum, Bandar Baru Sri Petaling, 57000 Kuala Lumpur,
　　　　　　Malaysia.
　　　　　　電話：(603)9056-3833 傳真：(603)9057-6622
　　　　　　E-mail：services@cite.my

視 覺 總 監／陳栩椿
美 術 編 輯／簡至成
封 面 構 成／簡至成
製 版 印 刷／卡樂彩色製版印刷有限公司

REHARMONIZE DE MIGAKU GENRE BETSU CHORD ARRANGE JUTSU
by YASUSHI SUGIYAMA
© YASUSHI SUGIYAMA 2011
Originally published in Japan by Rittor Music, Inc.
Traditional Chinese translation rights arranged with Rittor Music, Inc. through AMANN CO., LTD., Taipei.

■ 2024 年 03 月 28 日修訂一版
ISBN　978-986-480-357-6
ISBN：9789864803583 (EPUB)

定價 750 元　HK$250

城邦讀書花園
www.cite.com.tw

TRACK INDEX及下載方法

請掃描QRCode或輸入網址下載。

https://pse.is/5pqbpw

■鋼琴、鍵盤演奏&編曲：杉山泰
■吉他演奏：江口正祥
■錄音、數位編曲、混音：上野義雄